故宮營造

單士元 —— 著

責任編輯　　趙江

書籍設計　　鍾文君

書　　名　　故宮營造

著　　者　　單士元

出　　版　　三聯書店（香港）有限公司
　　　　　　香港北角英皇道 499 號北角工業大廈 20 樓
　　　　　　Joint Publishing (H.K.) Co., Ltd.
　　　　　　20/F., North Point Industrial Building,
　　　　　　499 King's Road, North Point, Hong Kong

香港發行　　香港聯合書刊物流有限公司
　　　　　　香港新界大埔汀麗路 36 號 3 字樓

印　　刷　　美雅印刷製本有限公司
　　　　　　香港九龍觀塘榮業街 6 號 4 樓 A 室

版　　次　　2017 年 3 月香港第一版第一次印刷
　　　　　　2020 年 2 月香港第一版第二次印刷

規　　格　　16 開（170 × 210 mm）264 面

國際書號　　ISBN 978-962-04-4040-3
　　　　　　© 2017 Joint Publishing (H.K.) Co., Ltd.
　　　　　　Published & Printed in Hong Kong

本書中文繁體字版由中華書局（北京）授權出版

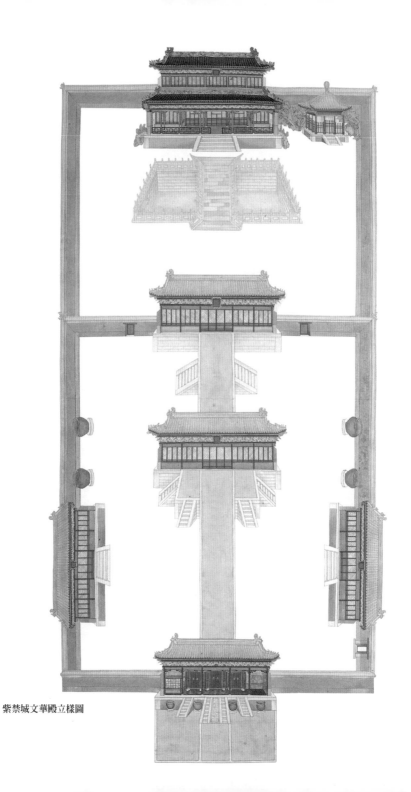

紫禁城文華殿立樣圖

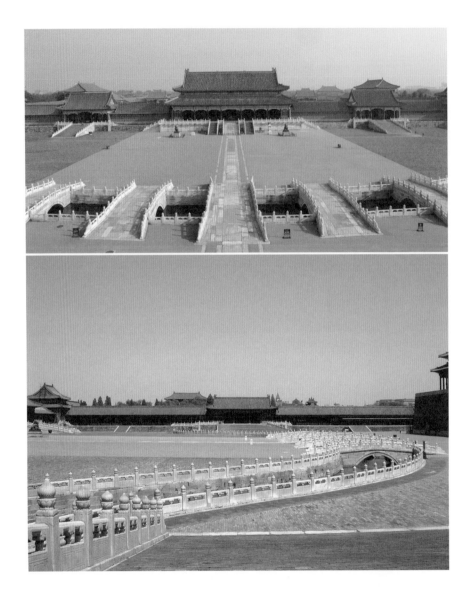

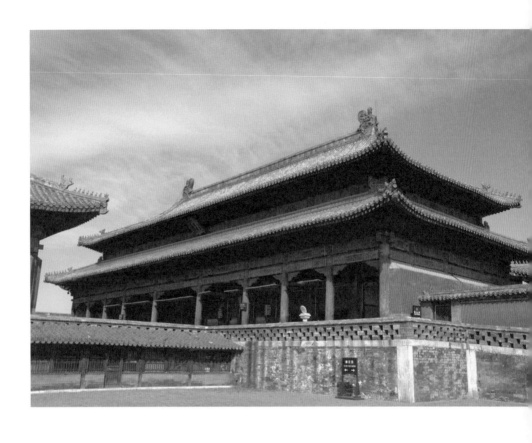

左圖 太和門及內金水河
上圖 坤寧宮

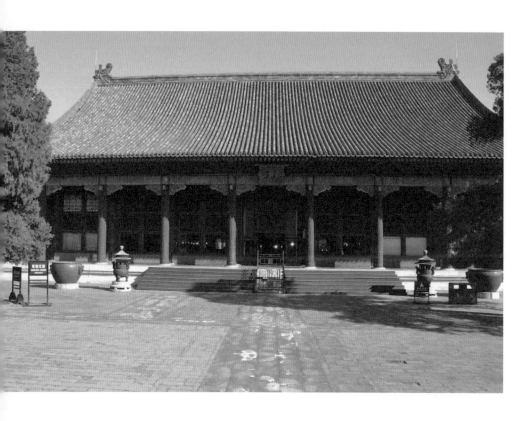

上圖 樂壽堂

右圖 故宮鳥瞰

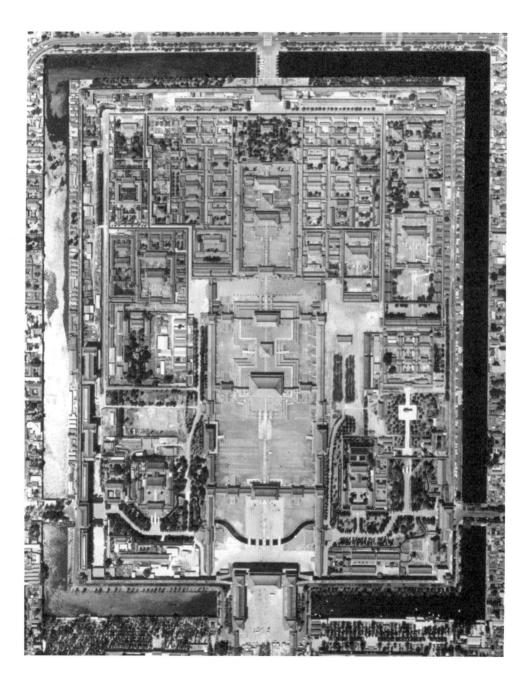

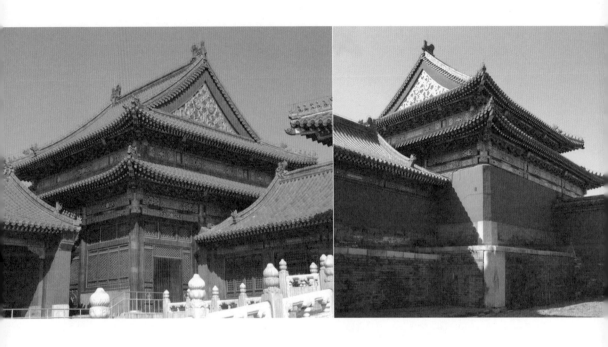

上圖　崇樓

右圖　太和殿

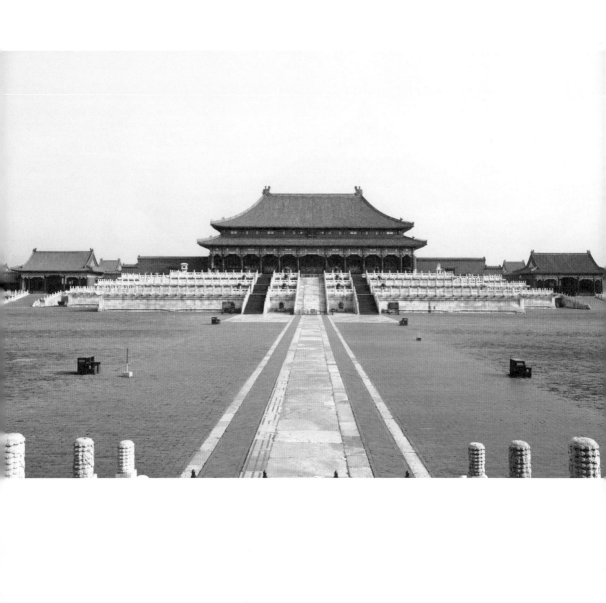

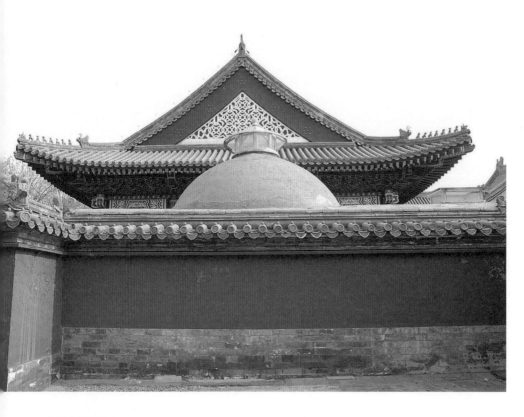

上圖　玉德堂穹頂

右圖　中和殿

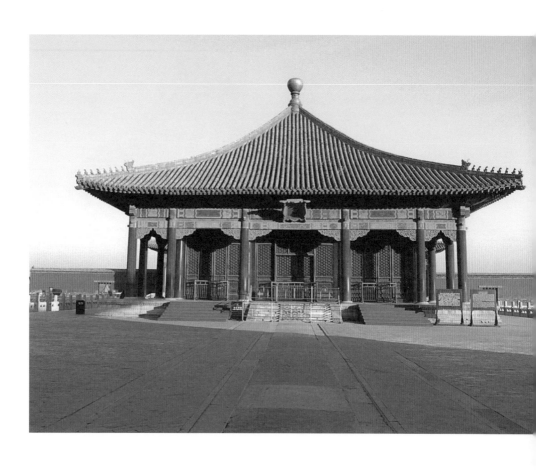

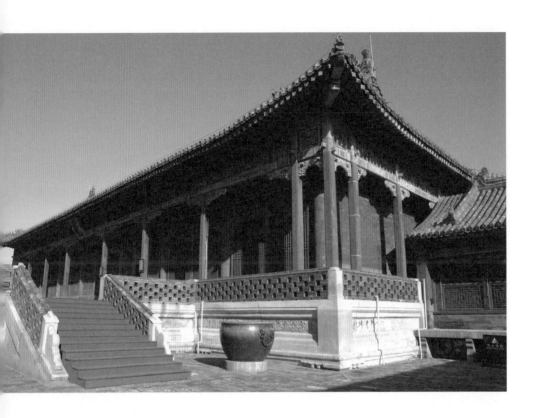

上圖　寧壽宮

右圖　頤和軒

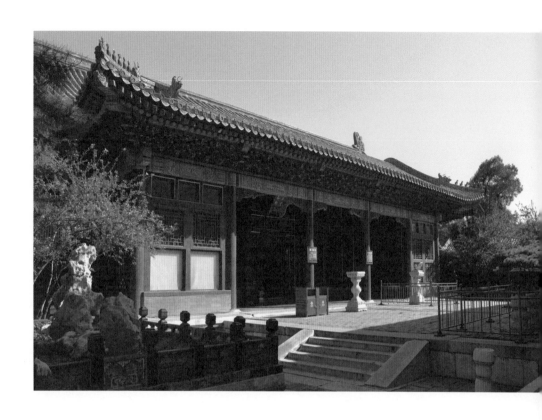

從北海看紫禁城

目　錄

我 的 父 親 單 士 元

　　我父親單士元是老北京人，也是一個「老故宮人」。

　　他生於清光緒三十三年（一九○七），民國十三年（一九二四）參加「清室善後委員會」。其後，從一九二五年成立「故宮博物院」，到一九九八年去世，共在故宮工作過七十四個年頭。

　　父親剛到故宮時，才滿十七歲，是「善後委員會」的基層工作人員，在參與的清宮物品點查中，承擔貼號和記錄工作。故宮博物院成立後，從事明清歷史、明清檔案和古代建築的保護與研究，歷任編輯、編纂、研究員、建築研究室主任、古建部主任、副院長、顧問等職。

　　父親在世時，曾受邀訪問澳門賈梅士博物館，也與香港文化界人士有學術交流。他的《小朝廷時代的溥儀》，即由香港南粵出版社和北京紫禁城出版社聯合出版。

　　本書是父親所寫故宮建築類文章的選編。

　　今天，香港三聯書店重編《故宮營造》，除了為讀者提供更多的參考信息，我想，這與作者曾在故宮工作七十餘年、主持過新中國成立以來的宮殿保護及修繕有關。

　　前清時期，宮廷中曾有「行走」一職，值守於乾清門的稱「乾清門行走」；值守於上書房的稱「上書房行走」；值守於南書房的稱「南書房行走」；服務於皇帝左右的稱「御前行走」。這些人，儘管身份顯赫、地

位特殊，並沒有遍行禁城的條件和可能。

　　作為故宮建築保護和修繕的負責人，父親生前不僅走遍故宮的每個角落，而且每天都要前往「一線」。也是這個原因，使他養成了一個無法改變的習慣，只要沒出差或被其他事情佔住，都會在故宮走一走、看一看。退居二線後，依然如此，直至晚年──儘管隨着年事的增高，行走的距離實際已經比以前大大縮短，但內心的那份執着卻從未因此消減⋯⋯

　　「壯心仍未已，伏櫪到黃泉」是父親晚年的自抒心跡，也是一個老故宮人的生前寫照。

　　故以為序。

<div style="text-align:right">

單嘉玖

2017 年 1 月

</div>

元宮毀於何時

　　元大都新城和皇宮是元世祖忽必烈從元至元三年（一二六六年）起在金亡後的中都營建的。至元八年（一二七一年）十一月，忽必烈正式建國號為元。至元九年，新皇宮落成。

　　元大都新城建於金中都城的東北郊外，是一座新建的都城。宮殿共修建了三組，以瓊華島團城為中心。瓊華島東太液池（今北海及中南海）東岸的一組宮殿叫大內，即宮城，規模最大，建有正朝大明殿、文思殿、寶雲殿等宮殿，在今紫禁城址略偏北；瓊華島西太液池西岸，偏南修了隆福宮，偏北修了興聖宮，供皇子、太后、后妃和其他皇室人員居住。三組宮殿，形成鼎立的佈局。這三組宮殿和御苑用紅牆圍起，成為皇城。皇城之外另修京城。

　　這座京城為長方形，方六十里，從至元四年（一二六七年）起到二十二年（一二八五年）止，共修了十八年。京城南城牆位於今北京長安街一線，北城牆即今安定門外北郊的土城，這就是舉世聞名的元大都，也即今天北京城的前身（圖1）。原來金中都城區被稱作「舊城」，逐漸荒廢。

　　記述元代皇宮的中國著述不多。元代陶宗儀的《南村輟耕錄》中有零散記述，主要是根據元《經世大典》所抄錄。記載了元代中葉宮室制度。另有明初蕭洵寫的《故宮遺錄》。蕭洵是明洪武朝的工部郎中，親自到過元故宮。因此，《故宮遺錄》是關於元故宮最完整的著述。

　　從《故宮遺錄》的描述可以看出：元代宮殿豪華壯麗。宮城（大內）「東西四百八十步，南北六百十五步，高三十五尺」（按：元制每里二百四十

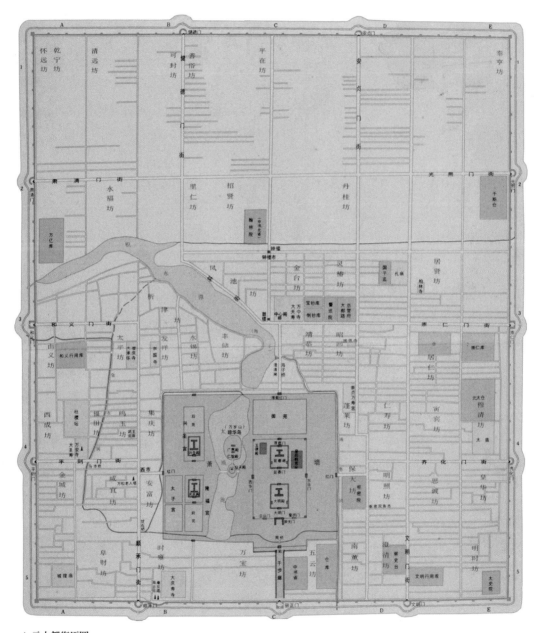

1　元大都復原圖

步）。城為磚砌。宮城四角有十字角樓。宮城內南為大明殿，北為延春閣。宮城午門內有大明門，而大明殿建在十尺高的殿基之上。「繞置龍鳳白石欄，欄下每楯壓以鰲頭。」御苑在宮城之北，太液池之東。興聖宮和隆福宮分佈在太液池西岸。這幾處宮殿圍繞在太液池中的瓊華島周圍。瓊華島又稱萬歲山，山南小島上另建有儀天殿（即今團城，圖2）。記載中說：這些建築，「雖天上之清都，海上之蓬瀛，猶不足以喻其境也」。說明元代皇宮除了極盡豪華之外，也吸收了漢族神話傳說中的意境來設計。比如太液池中的瓊島，就是按照「蓬萊仙島」的傳說，設計出一處處的仙境，到瓊島頂端，則是廣寒殿，說明這個仙境已經和月宮相聯，人們遊到這裡，已經遺世而登仙境了。元世祖忽必烈雖然營建了豪華的皇宮，但他經常居住的地方卻是瓊華島廣寒殿。當時他有兩件心愛的寶物：一件是鑲嵌珍寶的床，安放在廣寒殿的裡面；一件是盛酒用的玉甕——瀆山大玉海——至今仍存放在團城（圖3）。這座廣寒殿一直到明代萬曆朝初年仍存，後來因失修而倒塌，從屋脊中發現鑄有「至元」年號的金錢，這說明廣寒殿是元代初年忽必烈朝所建，事在萬曆七年。據《日下舊聞》引《太岳集》載：「皇城北苑中有廣寒殿，瓦壁已壞，榱桷猶存，相傳以為遼蕭后梳妝樓。成祖定鼎燕京，命勿毀，以垂鑒戒。至萬曆七年五月，忽自傾圮，其樑上有金錢百二十文，蓋鎮物也。上以四文賜余，其文曰『至元通寶』。按至元乃元世祖紀年，則殿創於元世祖時，非遼時物矣。」

至元十二年（一二七五年）夏，意大利商人、大旅行家馬可‧波羅來到大都，見到忽必烈，後來又到過中國許多地方，回國後寫了一本遊記《馬可波羅行紀》，對當時的「汗八里」（即元大都）和中國一些地方作過具體描述，把元代皇宮的豪華壯麗描寫得如同人間天堂；汗八里都城的雄偉和富庶被形容得舉世無雙，因此成為西方航海家和商人嚮往東方的吸引力之一。

元大都皇宮的情況，在《馬可波羅行紀》中這樣描述說：「大殿寬廣，足容六千人聚食而有餘。房屋之多，可謂奇觀。此宮壯麗富贍，世人佈置

2 北海團城
3 瀆山大玉海

之良，誠無逾於此者。頂上之瓦，皆紅黃綠藍及其他諸色，上塗以釉，光澤燦爛，猶如水晶，致使遠處亦見此宮光輝。……宮頂甚高，宮牆及房壁滿塗金銀，並繪龍、獸、鳥、騎士形象及其他數物於其上。屋頂之天花板，亦除金銀及繪畫外無他物。」他還提到另一處宮殿：「大汗為其將來承襲帝位之子建一別宮，形式大小完全與皇宮無異，俾大汗死後內廷一切禮儀習慣可以延存。」

上面兩段，根據後來的記載核對，他所記的乃是元大內的大明宮和太液池西部的隆福宮。此外，馬可·波羅還描繪了「綠山」——即瓊華島，說是「世界最美之樹皆聚於此」，說忽必烈「命人以琉璃礦石滿蓋此山」。還提及山頂有一座大殿——即傳說中的廣寒宮（殿）。

馬可·波羅是唯一最早記錄元大都和皇宮的歐洲人。他的《馬可波羅行紀》是他回到歐洲，經他口述由別人記錄的。當時引起歐洲讀者的強烈反響。教會卻認為他是捏造，當他垂死時，神父讓他懺悔，要他承認這本遊記全是謊話。馬可·波羅含淚答道：「上帝知道！我所說的連我看到的一半還不到哩！」

馬可·波羅在中國停留了二十四年，於一二九五年回到意大利威尼斯市。他這本書，當然不免有誇大、含混和失實之處，但他所提供的各種資料卻是極有價值的，從十五世紀及以後，即陸續受到歐洲航海家、探險家及學術界的重視，陸續出版了百餘種各種文字的譯本。

元代建成大都豪華的皇宮後，只享用了九十多年，明太祖朱元璋即在元至正二十八年（一三六八年）正月在應天府（今南京）登帝位，國號明，年號洪武，跟着派大將軍徐達率領騎兵和步兵沿運河北上，從通州抵達元大都的齊化門。元順帝連夜從健德門逃走，出居庸關北走元上都開平。當年（洪武元年）八月初二日，徐達率將士從齊化門填壕登城而入，佔大都，元亡。

此後，在一些記載中，便說是明朝建國初已把元宮殿拆毀，流傳的說

法也如此。這種記載及説法的根據，是明初蕭洵所寫《故宮遺錄》中的兩篇序跋。一為吳伯節序，説蕭洵「奉命隨大臣至北平，毀元舊都」。二為趙琦美跋，説：「洪武元年滅元，命大臣毀元氏宮殿。」如果仔細分析並參閱其他記載，便可以發現這些説法有不少地方值得懷疑，是沒有根據的。

一、《故宮遺錄》是一篇關於元故宮比較完整的記錄。蕭洵看到元大都大內宮殿，是在洪武元年（一三六八年）八月初二日徐達攻克大都之後，當時他任工部郎中。從全文體例看，很像一篇遊記，全文中絲毫沒有提及拆毀元宮的事，沒有著作年代，也沒有自敍和題跋之類的附文。那兩篇序是後來別人所寫的，兩位作者與蕭洵都沒有直接關係。

二、《故宮遺錄》第一篇序的作者吳伯節，是在洪武二十九年（一三九六年）從朋友高叔權處看到蕭洵的原稿後寫的，序中只説蕭洵「革命之初……奉命隨大臣至北平，毀元舊都」，並沒有説毀元故宮。第二篇趙跋是明萬曆四十四年（一六一六年）所作，和洪武元年（一三六八年）已相隔二百四十八年，不但元大內早已無存，明皇宮也已營建完備了。他跋中説的「洪武元年……毀元氏宮殿，廬陵工部蕭洵實從事焉」，只是根據二百年前的傳説。以後，就有人據此説洪武元年元宮殿已拆毀了。

三、拆毀宮殿是件大事，不會沒有記錄。例如元初建上都大安閣而拆毀開封熙春閣的事，就有稽可查。在明初的《太祖實錄》以及其他記載中，卻沒有提到拆毀元故宮的文字，只有洪武元年八月，「大將軍徐達命指揮華雲龍經理元故都，新築城垣，南北取徑直，一千八百九十丈」的記載。所謂經理，是將元大都重新規劃一下，縮小範圍，拆掉元舊城北土牆（遺址在今安定門外約五里），而在往南五里處築新城北牆，即今德勝門到安定門一線地方。元大都城西城牆和義門則被壓在新城西直門箭樓下（圖4）。南面城牆則未動，因此，吳伯節序中説的「毀元舊都」，所指的應是拆元城等情況。永樂十七年（一四一九年），全面營建北京都城和皇宮時，南城牆（在現今長安街）向南移到現在前三門一帶，把北京南城向南拓出三千七百餘丈。這

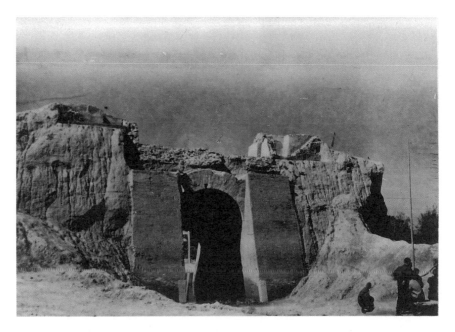

4 壓在西直門下的元代和義門

樣，才出現了明皇城前的千步廊，使皇城大門承天門（即天安門）坐落在長安街正北，而把皇宮從元大內的位置南移。

四、《故宮遺錄》中所說的瓊華島、興聖宮和隆福宮，在整個洪武、建文朝（共三十五年）仍然存在。朱棣被封為燕王以後，就以隆福宮作燕王府。明刻本《祖訓錄・營繕門》中特別申述：「凡諸王宮室，並依已定規格起造，不許犯分。燕府因元舊有，若子孫繁盛，小院宮室任從起造。」到建文元年（一三九九年），朱允炆指責朱棣所住的地方「越分」，朱棣上書辯解說：「謂臣府僭侈，過於各府，此皇考所賜，自臣之國以來二十餘年，並不曾一毫增損，所以不同各王府者，蓋《祖訓錄》營繕條云，明言燕因元舊，非臣敢僭越也。」也就是說，元隆福宮直到建文元年仍然完好，沒有經過改建。至於瓊華島部分，更有許多記載證明它沒有拆毀。瓊華島上的廣寒殿，原是元世祖忽必烈居住的地方，於萬曆七年（一五七九年）倒塌。當時首輔張居正記：「皇城北苑中有廣寒殿，瓦壁已壞，榱桷猶存，相傳以為遼蕭后梳妝樓。成祖定鼎燕京，命勿毀，以垂鑒戒。至萬曆七年五月，忽自傾圮，其樑上有金錢百二十文，蓋鎮物也。上以四文賜余，其文曰『至元通寶』。按至元乃元世祖紀年，則殿創於元世祖時，非遼時物矣。」由此可見，萬曆七年以前，瓊華島上的重要建築仍未毀掉，是在洪武元年以後二百多年才倒塌。

五、洪武二年（一三六九年），朱元璋召集群臣，討論建都地點問題，有人提議建都北平，理由是：「元之宮室完備，就之可省民力。」說明當時元故宮仍然「完備」，朱元璋並沒有拆毀它的意思，只是說改建起來並不省力，由此反證，元故宮如果真像趙琦美跋中所說，在洪武元年已拆，則洪武二年就不會再有人說「元之宮室完備」這樣的話了。

六、在《故宮遺錄》的結尾，蕭洵提道：「……我師奄至，愛猷識理達臘僅以身免。二后、愛猷識理達臘妻、子及三宮妃嬪、扈衛諸軍將帥、從官悉俘以還，元氏遂滅。」愛猷識理達臘是元順帝的兒子。元順帝於洪武元

年明軍攻到通州時，逃離大都去元上都開平，第二年六月再逃亡漠北。順帝死後，愛猷識理達臘僅即位五天就被趕跑，連后妃、太子和文武官員都被俘虜。這是洪武二年的事。蕭洵寫《故宮遺錄》當在此之後，他既未寫到當時元故宮已拆毀，那麼至少在洪武二年以前，元故宮仍存在。

七、從有關資料看，元大內宮殿在洪武二年之後，宮殿還存，只是荒蕪了。有個宋訥，在北平做過官。他在洪武五年（一三七二年）寫的《西隱文稿》中，有《過元故宮》一詩，曰：「鬱蔥佳氣散無蹤，宮外行人認九重。一曲歌殘羽衣舞，五更妝罷景陽宮。」這首詩說明，在宮外還能辨認九重，回憶舊狀，可見元大內當時尚未成為廢墟。再有一個叫劉崧的，在北平做過按察使品級的官，時間是洪武三年至洪武十三年（一三八〇年），他也寫過詠元宮的詩，說：「宮樓粉暗女垣攲，禁苑塵飛輦路移。」這個景像是說，元宮宮殿上的彩畫已經黑暗了，宮城上的女兒牆也歪斜了。這也說明在洪武初年並未拆毀。

總之，元故宮的瓊華島、興聖宮、隆福宮在洪武朝仍然保存了下來，隆福宮在朱棣稱帝後被改建為西宮。剩下的只是一個元大內宮殿大明宮的問題。

元大內宮殿建在瓊華島東，位於大都的中軸線上，是元代的正朝，在徐達攻佔大都時並沒有被破壞，據上述種種原因，足證洪武元年拆毀元故宮的說法是不確切的。元故宮大明宮等的拆除時間範圍大體可以假定為是在洪武六年到十四年之間，很大可能是在永樂四年後修建明紫禁城時，元大內宮殿才被徹底拆毀。

明代營建北京的四個時期

　　明朝的第一個皇帝明太祖朱元璋，是貧苦農民出身，當過窮和尚。洪武元年正月，朱元璋在應天府（今南京）稱帝，建國號為明，年號為洪武。這時，他開始考慮明朝在哪裡建都的問題。

　　很多謀臣建議，建都於中原。朱元璋自己的第一個念頭是建都於北宋的汴梁（即今開封）。當年五月，率明軍征元的大將軍徐達攻入河南，佔汴梁後，朱元璋就親自去汴梁看了看，同時明確表示：「急至汴梁，意在建都，以安天下。」他回到南京後，正式宣佈：「應天曰南京，開封曰北京。」在大都被攻佔後，朱元璋第二次又去開封，可見他對開封的重視。

　　但是，開封始終未成為明代的首都，既未進行都城營建，也未建立行宮。原因是朱元璋經過實地考察，看到那裡「民生凋敝，水陸轉運艱辛」，因而放棄了在開封建都的念頭。

　　攻下元大都城後，明廷又議建都地址。有人講西安險固，為金城天府之國；有人說洛陽居天之中；有人講汴梁宋之舊京，漕運方便；還有人說北平府宮室完備，可省民力。意見很多，朱元璋認為都不合適，長安、洛陽、汴梁是周、秦、漢、唐、宋以來建都之地，明朝初建，民生未息，若建於彼，則重勞民力。北平元舊都，也須更作，且元人勢力仍潛留北方，現在就繼承其舊，尚不適宜，因而推說這些地方都有問題，或花錢太多，而未採納群臣之見。此後，朱元璋衣錦還鄉的念頭越來越濃，最後決定在他的祖籍安徽臨濠（即鳳陽）大興土木，興建宮殿，號稱中都。從洪武二年建到洪武八年（一三七五年），用了六年之久。不意鳳陽宮殿行將完工之

際，朱元璋又下令停工，放棄建都鳳陽。「詔建南京大內」，「罷北京（即汴梁開封），以南京為京師」，而以鳳陽作為陪都，仍稱中都。

朱元璋定都南京後，把臨濠中都部分宮殿拆了，移建龍興寺，用來紀念鳳陽這個龍興之地，也藉以表達衣錦還鄉的意圖。隨即於洪武十一年（一三七八年）起，開始按鳳陽中都宮殿的設計方案擴建南京宮殿。

鳳陽中都的宮殿設計方案，不是憑空臆想的。在營建之前，朱元璋曾派專門官員到長安、洛陽、開封等地，對唐、宋以來的宮殿都城建設作考察，以資參考。因此鳳陽及其後擴建的南京宮殿，無論在佈局、壇廟規格、宮門坐落、殿堂結構，以及前朝、大內、宮苑的名稱、制度，都有漢唐以來的依據可尋，在規劃設計上更是依法《周禮・考工記》的。可以說：中都宮殿規劃佈局，體現了幾千年來奴隸社會、封建社會中帝王宮殿的傳統，也充分反映了明代封建王朝高度集中的宮殿佈局，而比以前王朝宮殿安排的更緊湊。如中都省、大都督府在午門前左右，前有千步廊，闕門左右太廟、社稷壇，即宮門前為左祖右社，這在過去是極為少見的（圖5）。現在鳳陽中都宮殿雖僅存遺址、土丘河流，但原中都範圍內原來的建築仍清晰可辨（圖6）。有關臨濠中都興建的情況，也有文獻可查，即柳瑛於明弘治元年（一四八八年）纂，隆慶三年（一五六九年）刊行的《中都志》卷三《城郭》中寫道：

中都新城，我國啟運建都築城於舊城西。土牆無濠，周五十里另四百四十步，開十有二門：曰洪武、朝陽、玄武、塗山、父道、子順、長春、長秋、南左甲第、北左甲第、前右甲第、後右甲第。洪武十年，遷府治於此。

又寫道：

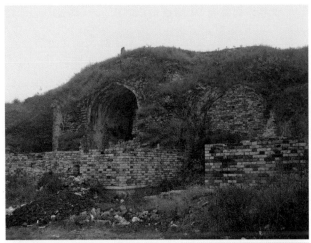

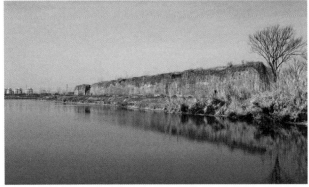

5 明中都午門遺址
6 明中都城牆及護城河

皇城在新城門內萬歲山前,有四門:曰午門、玄武、東、西兩華。洪武三年,建宮殿,立宗廟大社於城內,並置中都省、大都督府、御史台於午門東西。今惟城垣。

國都中都,洪武三年,築新城,營宮室,立為中都。

宮殿,洪武三年建,今遺址存。

朱元璋廢中都,又明令以南京為京師後,他在北方建都的念頭並未完全放下。洪武二十四年,在他晚年時,他曾特派皇太子朱標巡撫陝西,經管「建都關中」事宜。轉年朱標死了,此事便沒有再進行下去。而最後決定以北京為都城,營建皇宮紫禁城的是朱元璋的第四子明成祖朱棣。

從朱棣於永樂四年(一四〇六年)詔建並開始營建北京皇宮後,直到明末,營建工程可以說一直在陸續不斷地進行。除去一般維修外,以工程量計,大體上可以分為四個時期。

一　永樂開創時期

這個時期,結合營建都城,將元故大都的南城牆南拓,並完成了北京城牆的修建,確定了整個皇宮的規模和坐落。皇城的範圍就是這一時期所規劃並完成它的佈局的。

整個工程分為兩個階段,前一階段是備料,營建西宮;後一階段是正式營建北京皇城和紫禁城,工程量最為浩大。北京紫禁城是在取得營建鳳陽中都、南京兩處宮殿的經驗之後施工的,因而在規模和氣派上,工藝精湛上雖遜於中都,但要比南京宏敞,而在佈局上比中都、南京則更為完整。

紫禁城宮殿南北分為前朝和大內,東西分為三路縱列,中宮和東西六

宮，形成眾星拱月的佈局，體現了封建統治階級的最高營建法式。現存紫禁城故宮，基本上是永樂時期奠定的基礎。

東西部御苑部分，既承襲了元代瓊華島部分，又營建了西宮（元隆福宮舊址，今中南海部分）和景山，改變了元朝三宮鼎立的格局。形成以紫禁城為中心，四周環繞西宮、南內、景山三處御苑，並圈於皇城內。同時在皇城興建了各監、局、作、庫等一整套供應皇家需要的機構。中國歷代都城的建築非常繁複，至少分為都城和宮城兩重。到元代以後，禁區擴大，都城和皇宮之間，圍以紅牆，叫做「紅門攔馬牆」。明代吸收了元代規制，把紅門攔馬牆向東南方面擴展，形成後來的皇城。御用機構分佈於各御苑與紫禁城之間，這樣的雙重宮禁，佈局之工整，機構之繁多，充分體現了億萬之家供養皇帝一身的建築主題（圖7）。

永樂時期的建都和營造宮殿，是明代開國後繼南京、鳳陽後最大的一次全國性工程。四五十年內連續進行三次大規模營建，所耗用的財力、人力、物力可想而知。值得一提的是，皇宮中最大的建築——金鑾寶殿，在永樂十九年、即建成後僅僅五個月，竟然被一次雷火燒燬。這件事引起整個朝廷的震驚，當時再也無力進行重建了。朱棣只好下詔求「直言」。一位大官員鄒緝上書，直指這次營建對民間的影響：

　　陛下肇建北京……凡二十年，工大費繁，調度甚廣，冗員蠶食，耗費國儲。工作之夫，動以為萬，終歲供役，不得躬耕田畝以事力作，猶且徵求無已，至伐桑棗以供薪，剝桑皮以為楮。加之官吏橫徵，日甚一日。如前歲買辦顏料，本非土產，動科千百。民相率斂鈔購之他所，大青一斤，價至萬六千貫。及進納又多留難，往復輾轉當須二萬貫鈔，而不足供一柱之用。其後既遣官採之產地，而買辦猶未止。蓋緣工匠多派牟利，而不顧民艱至此。

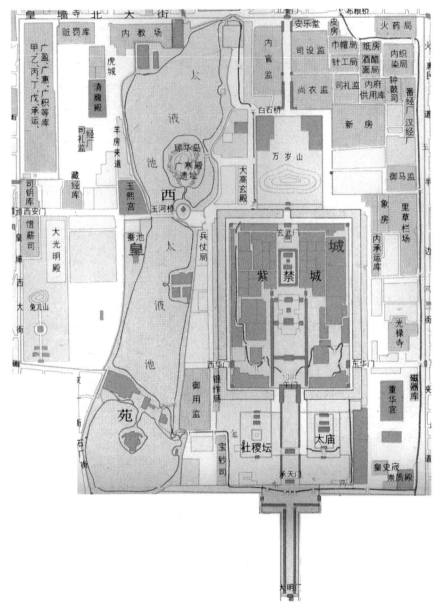

7 明代皇城圖

這是一篇很有價值的言諫，把當時的皇家向民間橫徵暴斂記載得多麼具體！不但如此，其中還提到強拆民房事宜：「自營建以來，工匠小人假托威勢，驅迫移徙。號令方施，廬舍已壞。孤兒寡婦哭泣叫號，倉皇暴露，莫知所適。遷移甫定，又復驅令他徙，至有三四遷徙不得息者。及其既去，而所空之地，經月逾時，工猶未及，此陛下所不知，而人民疾怨者也。」諫言中也提到官吏貪污之情景：「貪官污吏遍及內外，剝削及於骨髓。朝廷每遣一人，即是其人養活之計。虐取苦求，初無限量。有司承奉，唯恐不及。間有廉強自守，不事干媚者，輒肆讒毀，動得罪譴，無以自明。是以使者所在，有司公行貨賂，剝下媚上有同交易，夫小民所積若何？而內外上下誅求如此。」在皇家大興土木之際，民間疾苦又如何？「今山東、河南、山西、陝西水旱相仍，民至剝樹皮掘草根以食。老幼流移，顛踣道路。賣妻鬻子，以求苟活。而京師聚集僧道萬餘人，日耗廩米萬餘石，此奪民食而養無用也。」

這篇直言可以說是皇家營建的記述，也是當時社會政治、經濟的一個縮影。但就是這樣顯然縮小了事實並大加修飾的奏語，也仍然被朱棣罪為「多斥時政」，而下令嚴禁。那些奉詔「直言」的大臣都下了獄。

二　正統完成時期

這個時期包括正統、景泰、天順三朝。天順是正統的復辟，都是朱祁鎮作皇帝。景泰的七年是他弟弟朱祁鈺當政。這一時期是明代開國後初步穩定和興盛時期，國家的財力、物力較前有所豐裕。北京城建中如各城門的甕城，天、地、日、月等壇是這個時期最後完成，皇宮也進行了大規模的興建。史書記載說：（明北京都城和皇宮）始建於永樂年，實於正統朝完成。

三殿的重建，兩宮的修繕，是這一時期的主要工程。朱祁鎮一登極，

第一件大政就是這件事。自正統元年（一四三六年）起到正統十年，一共花了十年時間。

　　值得提出的是，金鑾寶殿重新建成後，它的典章制度第一次遭到了破壞，按照明代制度，「三殿」地區，無論上朝或宴會都有嚴格的封建等級的限制，宦官是無資格參加廷宴，至多只能以家奴身份執事而已。但正統皇帝把大權交給了宦官王振，一些官吏都望風伏地而拜！這次事件成為明朝宦官專權的起始，也是明朝轉向衰落的重要原因之一。

　　這一時期由於聚斂較多，朱祁鎮把營建重點放在御苑方面。前期修建了玉熙宮，大光明殿，後期則重建了南內（包括今南河沿、南池子一帶），而南內在嘉靖、萬曆兩朝拆建、改建工程頻繁。

　　朱祁鎮營建南內是有政治原因的。正統十四年，他在宦官王振操縱下，做倣他曾祖父朱棣的樣子，親自北征瓦剌部族，出動五十多萬軍隊和扈從，以壓倒優勢，與只有兩萬多人馬的瓦剌交戰。但由於王振的極端腐敗無能，在土木堡一戰竟使明軍全軍潰敗，連皇帝朱祁鎮也被瓦剌首領也先所俘虜。當時全國一片震驚，為避也先提出的亡國條件，明政府只好另立郕王朱祁鈺作了皇帝，因而使朱祁鎮失去了政治價值。瓦剌也先勒索不成，在敲詐一大筆贖金後，把朱祁鎮送還北京。從此，正統皇帝作為「大兄太上皇」被幽禁在南內翔鳳殿。到景泰七年，乘朱祁鈺患病之機，朱祁鎮依靠一批心腹爪牙復辟，奪東華門進宮，重新作了皇帝。從此他便重新營建幽禁時住過的南內。據記載，這座南內離宮非常幽靜華麗，亭台殿閣，林木繁茂。在重建時，又把通惠河（即南河沿這個河道）圈到紅牆之內，築有一座雕刻精緻的飛虹橋。明、清筆記中説：石欄上雕刻水族形象極為生動，這座南內宮苑到明代下半葉一部分殿閣改為廟宇，清代的「馬哈嘎拉廟」即是其中一座殿宇，以後漸至荒廢，現僅存皇史宬石室（明嘉靖所建）和織女橋這一地名了。

三　嘉靖擴建時期

　　嘉靖朝是盛明時期，是明代皇帝坐朝長的朝代之一。這一時期商業資本主義有所發展，現北京前三門外已形成繁盛的商業區，京都居民越來越稠密。由於治安上的需要，嘉靖二十三年加築了外羅城。由於工程浩大，只築成「包京城南面，轉抱東、西角樓」，周圍二十八里，共七門（即永定門、左安門、右安門、廣渠門、廣寧門 —— 清代改為廣安門，以及東便門、西便門），並在景山西建了一座大高玄殿（圖8）。

　　這一時期的重點工程仍然是三大殿。這一朝的火災最多，最大的一次是嘉靖三十六年（一五五七年）的三殿火災，一直延燒到午門和左、右廊，「三殿十五門俱災」。整個前朝化為瓦礫灰燼。從此陸續重建，到一五六二年才重新建成。第二次大火災是西宮萬壽宮，即永樂時期最早建成的西宮。起火原因是嘉靖皇帝喝醉了酒，與他寵幸的宮姬在寢室的貂帳裡放焰火，結果把西宮燒光。當時他的大臣建議他回到大內乾清宮居住，但嘉靖皇帝執意不肯，臨時遷到玉熙宮（今北京圖書館址），卻催促火急重建萬壽宮，要在幾個月內搶在三殿之前完工。三殿工程只好停了下來。西宮重建之後，更加豪華壯麗，成了一座自成一體的宮殿建築群。正殿是萬壽宮，後寢為壽源宮，東邊四宮是萬春、萬和、萬華、萬寧，西邊四宮為仙禧、仙樂、仙安、仙明，依然是三路縱列，地點大致在現在中海西側一帶。

　　嘉靖朝所建造的壇廟最多。這位皇帝極為迷信道教。嘉靖的父親興獻王，封地在湖北鍾祥縣，信道教，著有《含春堂稿》，講太極陰陽五行。北京的道教廟宇大都是在嘉靖朝所修建或重建。但其中最大的道廟如大高玄殿、大光明殿、太素殿都遭受過火災。這真是絕妙的諷刺！三清、天尊之流原來也是自身難保！嘉靖皇帝卻一味迷信道士，為了供養一個陶道士，刻期修廟，大興土木。明人陳繼儒《寶顏堂秘笈》記述明中葉嘉靖重建三殿時說：「今日三殿二樓十五門俱災，其木石磚瓦，皆二十年搬運進皇城之

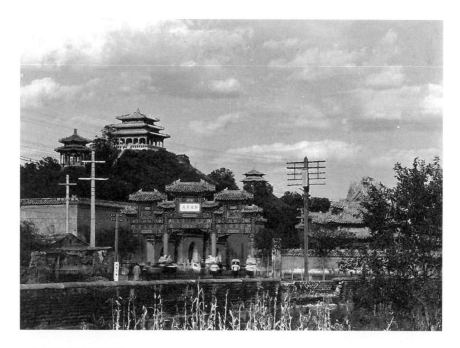

8 大高玄殿牌樓及洗禮亭

物……當時起造宮殿王長壽等十萬幾千人，佐工者何止百萬。」看來每一次工程，勞動力都要百萬以上，其中包括班軍在內。按規定是軍三民七之例（見《閒述》），技術工匠有輪班匠，由各省抽調，三年一役，一役三月，常住北京的工人叫住坐匠，一個月服役一旬（見《明史·職官志》），不赴班者每月罰銀六錢（《明史·食貨志》）。還有民夫，由全國分派，按田地出夫（見《明太祖實錄》）。洪武二十六年，開鑿一次河道調民夫六十餘萬（見《國朝列卿記·嚴震直傳》），此外還有違犯封建法律制度的囚犯供役之法。據《明會典》，囚犯死了還要囚犯家人補役。據《嚴震直傳》：由於役徒死了四萬，要原戶出人補足。明英宗正統二年，有放遣休息的三千七百餘人，令刻期使自來赴工，結果有三千人不赴工，以示反抗。明中葉嘉靖朝大興土木，又由於班軍避役，不按時到班，要輸銀一兩二錢，僱人代替，稱為包工，因而官書裡又有輸班之名。明代僱工之例自此始（《明世宗實錄》）。這是明代末年到清代初年出現包工、官木廠之先聲，也是資本主義商業在建築行領域裡的濫觴。

嘉靖皇帝大約有二十多年不住紫禁城大內，執意住在西宮，並大肆修造御苑，這是有政治背景的。嘉靖二十一年（一五四二年）紫禁城發生了一次重要的宮廷事件。當時宮女們不堪忍受嘉靖皇帝的昏庸暴虐，楊金英等數位宮婢乘嘉靖在乾清宮酒醉昏睡的時候，決心將他勒死。由於宮女氣力薄弱，繫的繩子又不是死扣，嘉靖竟沒有死，被皇后趕來把他救活了。嘉靖大為震怒，在宮內開始了狂虐的屠殺，含冤致死者一百多人。據《萬曆野獲編》載，嘉靖從此整日擔驚害怕，不敢住大內，只好住在西宮，乞靈於道教，「齋醮無虛日」。

四　明末衰落時期

從萬曆朝至明亡，經「嘉（靖）、隆（慶）、萬（曆）」的「盛世」，衰

亡跡象越加明顯。官僚集團的腐朽，宦官外戚的干政，東北滿族的興起，各地農民起義蜂起不斷……這些都造成明帝國岌岌可危的局勢。明政府仍然進行無窮盡的橫徵暴斂，卻已無力再進行大規模的興建了。萬曆二十五年（一五九七年），三殿又發生了一次火災。萬曆四十三年（一六一五年）才開始興建，直到天啟七年（一六二七年）才完成。萬曆、天啟重建的三大殿，體量較永樂初建時似有偏低，與三台高度有不協調之感。從現存的明初舊構太廟殿與台明比例，一望可知。或是萬曆、天啟時人力物力所致，巨大木材已不易得，是其關鍵。再一個可能是清代康熙初年興建太和殿時營建成現在體量。從此更是每況愈下，只能進行小規模的維修了。像主要建築瓊華島上的廣寒殿，在萬曆七年（一五七九年）倒塌之後，再也無力重建了（現在的白塔是清順治朝所建）。嘉靖所建的西宮也已荒蕪，有的殿堂倒塌後只餘房基。又如西宮的大光明殿和南內的延禧宮燒燬後也再沒有重建，甚至南內飛虹橋石欄已壞，雖經補刻，也終不及原來的精巧了。

腐敗的營建制度 —— 明代政治縮影

一　從一本鳴冤錄談起

在明代萬曆二十四年（一五九六年）重建乾清、坤寧兩宮的工程中，主持的官員中有一名營繕司郎中賀盛瑞，由於在工程中節餘九十萬兩白銀，既沒有給掌權太監行賄送禮，也沒有和工部官員私分，其結果是被加上一個「冒銷」（虛報）工料的罪名而罷官。他寫了一個《辯冤疏》向皇帝申訴，說明他確實沒有貪污，而是想方設法為皇家效勞。但萬曆皇帝不理政事，有二十多年沒坐朝。這位官員便憂鬱而終。他的兒子賀仲軾根據父親的筆記及生前口述，寫了《兩宮鼎建記》一書，詳述他父親主持施工的經過，並把那《辯冤疏》附在後面。這本《兩宮鼎建記》並不是關於營建技術的著述，文字水平也不高，實際是一部表功狀和喊冤錄。從這本著作中也反映出明代晚期營建皇宮極端腐朽的內幕。貪污勒索、侵吞盜竊 —— 無所不用其極，成為當時社會政治的一個縮影。

貪污受賄 —— 已經成為公然進行的事情。

明朝中葉以後在營建方面採取了買辦收購方式，因而出現了一批供應皇家建築材料的商人。這是資本主義萌芽的一種反映，但是對宦官、官僚有極大的依附性。兩宮初興，鑽刺請托蟻聚蜂囤；廣挾金錢，依托勢要。宦官和工部官員靠受賄發財，商人靠宦官和工部官員營利，上下勾結，形成一個吸血網絡。

從《兩宮鼎建記》的序言可以看出當時的風氣。這個序是作者賀仲軾的朋友邱兆麟所寫，公然寫到「朝廷建大工，莫大於乾清、坤寧兩宮，所費金錢有原例可援，乃先生省九十萬。夫此九十萬何以省也？是力爭中璫（太監）垂涎之餘，同事染指之際者也。割中璫之膻，而形同事之涅，不善調停人情而諧合物論莫甚於此」。從這段序言可以看出明代政治的概況。在官僚集團的心目中，省這九十萬兩白銀反而會招禍，是不善調停人情。他兒子說他父之被謫也宜也。雖然有所憤慨，卻也反映出明代官僚貪污的程度。

營建皇宮實際的大權操於宦官之手，主持者為內官監，再上則為東廠司禮監秉筆太監（皇帝的秘書）及其爪牙。這批太監貪污受賄，干沒（侵吞）、冒報、盜竊已屬公開之事。其中還有一項是利用財政上兌換的差價進行剝削：如每一兩鑄錢六百九十文。市上每四百五十文換銀一兩。給予夫匠工食則以五百五十文做銀一兩，收利一百四十文……則發銀萬兩可積銀二千五百餘兩矣。由此可知只在兌換差價這一項，剝削工匠就可達到四分之一以上。營建皇宮所耗銀兩前後何止千萬兩，那就是說至少有數百萬兩被太監、官僚侵吞。這是不露形跡的剝削和貪污。

至於冒報人夫數字也有一段記載：兩宮開工，公（指賀盛瑞）命止出夫百名。是日同科道管工者同至工所（工地）報五百名。公曰工興才始，不遵令者誰也，詢之者乃內監……虛報出工數字竟然多出四倍。從這本鳴冤錄中也可以看到宦官和工部官員之間的矛盾。太監主持工程和監工，工部官員主管施工。其中提到太監命人往外抬剩料和渣土時，工部官員要進行檢查，太監非常尷尬，央求官員放過。官員為了拿太監一把，於是放行了。一般說來各層太監的貪污和侵吞要甚於工部官員。因為太監不僅掌握實權，更為貪婪凶狠。

二　明代營建皇宮的買辦制度

明嘉靖朝以前，一般都是由官員直接往產地派民工伐木、燒磚以及採購各種建材並派出大批隨員、軍士、錦衣衛督工。《明會典》記，正德九年重建乾清、坤寧二宮，起用軍校力士十萬，差工部侍郎一員、郎中等官四員，奉敕會同各該鎮巡官督屬採木燒磚。這種由皇家直接經營的備料，不僅動用大批人力，而且財政支出浩大。更重要的是由於侵擾百姓造成逃亡，甚至激起暴亂。嘉靖以後開始施行收購買辦制度，以銀二萬兩發江南而鷹平（木）至，以銀二萬兩發蘇州而金磚至，以銀二萬兩發徐州而花斑石至，未嘗添注一官。後來又改在北京附近許可商人開窯燒製磚瓦，並許可商人運木到北京，由政府收購收稅。這是明中葉以後政府財政匱乏而採取的措施。但也反映了商業資本主義的興起。

商人對封建統治階級的依附性表現為：商人對太監行賄得找靠山，同時因必須向工部領取執照，又受工部官員挾持。有一次兩宮營建需用銅料二十一萬斤，顯然是冒報。官員明知丁字庫銅積如山，可是不向太監行賄就無法領料，於是想出一個辦法。向商人限期限價勒令採購二火黃銅二十一萬斤。銅商估計去南方採購不僅會賠錢，而且時間也來不及，只好向工部哀求。官員就叫銅商向管丁字庫的太監行賄，太監提出要二百兩銀子的干禮，銅商估計要比採購所賠的錢少，只好忍痛行賄。太監這才給工部官員銅料。從這件事也可以看出太監、官僚、商人的勾結和矛盾。一般商人處在被敲詐地位，但領取執照的商人有太監為靠山，以皇商名義不僅夾帶私貨，偷稅漏稅，而且假借皇木勾結地方官勒派百姓拉縴運輸進行侵擾。儘管他們之間有矛盾，但在牟取私利這一點上卻是一致的。

在《萬曆野獲編》中，有這樣一段記載可以旁證：天家營建比民間加數百倍。曾聞乾清宮窗隔一扇稍損欲修，估價至五千金。而內璫猶未滿志也。蓋內府之侵削，部吏之扣除，與夫匠頭之冒報（虛報冒領），及至實

充經費所餘亦無多矣。余幼時曾遊城外一花園，壯麗軒敞侔於勛戚。管園蒼頭及司灑掃者至數十人。問之乃車頭洪仁別業（墅）也。（洪）本推挽長夫（工頭），不十年即至此。又一日於郊外遇一人坐四人圍轎，前驅呵叱甚厲。窺其幃中一少年，戴忠靖冠披鬥牛衣，旁觀者指曰：此洪仁長子新人貲為監生，以拜司工內瑺為父，故妝飾如此。

三　工部官員盜竊皇宮建材營建私第

嘉靖三十六年工部尚書趙文華主持營建皇宮，大量利用木材磚瓦等建築材料，營造他自己的私宅。嘉靖皇帝見正陽門工程緩慢，不大痛快。一次登高望到遠處一片樓閣亭台非常壯麗。問是誰的宅子，左右說是趙文華的新居，又說趙文華把工部的大木弄去一半為自己建府。皇帝便問首輔嚴嵩，嚴嵩替趙文華開脫。皇帝派太監去打聽，果然是盜竊皇木。這個趙文華從此得罪（《國榷》卷六十二）。

趙文華是明代著名奸臣嚴嵩的心腹，嚴嵩是嘉靖的首輔。他勾結宦官、廣植爪牙、排除異己、貪污受賄無惡不作。甚至伊王在洛陽要擴建王府也要向他行賄（伊王請求十萬兩，到手後給嚴嵩二萬兩——《明史·胡松傳》）。當趙文華被嘉靖皇帝罷官流放後，嚴嵩又乘機吞沒了趙文華的傢俬巨萬，派人運送到自己的家鄉，公然讓沿途官員私役民夫護送。

如前所述，嘉靖朝營建最為頻繁，這一朝嚴嵩當權最久，他不僅大量貪污營建費用，即連邊防、民政、水利……舉凡財政支出無不從中侵吞，以至售官賣爵，視官爵高低定賄賂等級。他兒子嚴世蕃也當上工部侍郎，大量中飽侵吞營建費用。嚴氏父子朋比為奸，從當時御史彈劾他們的奏章可以看出：

嵩……如吏、兵二部每選，請屬二十人，人索賄數百金，任

自擇善地。

　　往歲遭人論劾，潛輸家資南返，輦載珍寶，不可數計。金銀人物，多高二三尺者。下至溺器，亦金銀為之。……廣佈良田，遍於江西數郡。又於府第之後積石為大坎，實以金銀珍玩，為子孫百世計。而國計民瘼，一不措懷。……畜家奴五百餘人，往來京邸，所至騷擾驛傳，虐害居民……（《明史·王宗茂傳》）

至於嚴世蕃的情況和他老子差不多：

　　工部侍郎嚴世蕃憑借父權，專利無厭。私擅爵賞，廣致賂遺。……刑部主事項治元以萬三千金轉吏部，舉人潘鴻業以二千二百金得知州。……為之居間者不下百十餘人，而其子錦衣嚴鵠、中書嚴鴻、家人嚴年、幕客中書羅龍文為甚。（嚴）年尤桀黠（狡猾），士大夫無恥者至呼為鶴山先生。遇嵩生日，年輒獻萬金為壽。……嵩父子故籍袁州，乃廣置良田美宅於南京、揚州，無慮數十所，以豪僕嚴冬主之。抑勒侵奪，民怨入骨。（《明史·鄒應龍傳》）

這樣的貪官權奸，嘉靖皇帝長期倚之為左右手。到晚期由於御史連續彈劾，嚴嵩終於敗露，嘉靖四十四年即皇帝死前一年，抄了嚴嵩的家，從他江西老家所抄出的財產為：

　　黃金三萬二千九百六十九兩，銀二百二萬七千九十兩有餘，玉杯盤等八百五十七件，玉帶二百餘束。金銀玳瑁等百二十餘束。金銀珠玉香環等三十餘束。金銀壺盤杯箸等二千六百八十餘

件。龍卵壺五，珍珠冠六十三。甲第六千六百餘楹（間）。別宅
五十七區，田塘二萬七千三百餘畝。餘玩不可勝紀⋯⋯又寄貸銀
十八萬八千餘（兩）。（《國榷》卷六十四「巡撫江西御史成守節
上嚴氏籍產」）

至於嚴世蕃的家產，只提「追贓二百萬兩」。這些家產加起來，竟然超
過了國家歲收和國庫所存。可是當時的百姓卻是骨肉相食，邊卒凍餒。

四　太監的貪污

明代從永樂起就開始重用太監。朱棣派遣鄭和去南洋就是一例。而營
建北京也是由太監阮安主持。其後有好幾代皇帝重用官僚，而像嚴嵩那種
專權的首輔大臣不多。正統朝的王振，成化朝的汪直、谷大用、曹吉祥，
正德朝的劉瑾，到天啟時的魏忠賢，太監的權勢到了極點。營建皇宮自不
必說，正德朝把太素殿油飾一下（見新），就花掉二十萬兩白銀。

明時物價變動得很厲害，米每石三四百文（按紋銀一兩易錢五百文上
下）、麥七八十文、豆百文，稱為奇昂。天啟四年因催糧，米價始騰至每石
一兩二錢。又載：按明時折糧，四石可折一兩。豐年一兩易八九石。荒年
一石至貴不過一兩。崇禎時山東米價石二十四兩，俱見《明史》（《骨董瑣
記》引「顧亭林與薊門當事書」）。按照這個記載，明代貧農五口之家一年
的生活代價大體可定為五兩至十兩白銀（赤貧農民的生活簡直無法想像，真
的是吃豬狗食）。那麼二十萬兩白銀可以夠幾萬戶貧苦農民一年的口糧。

至於太監貪污受賄的程度就更厲害了。根據正德朝提督東廠、司禮秉
筆太監劉瑾被抄家時的財產粗略計算一下為：

黃金二十四萬錠，又五萬七千八百兩。元寶五百萬錠。銀

八百萬錠，又百五十八萬三千八百兩。寶石二斗，金甲二，金鈎三千。金銀湯鼎五百。衮服四。蟒服四百七十襲。牙牌二櫃，甲龍甲三十，玉印一，玉琴一，獅蠻帶一，玉帶四千一百六十。又得金五萬九千兩。銀十萬九千五百兩。甲千餘，弓弩五百……（見《國榷》卷四十八武宗正德五年）

當正德皇帝看到這份財產清單的時候，並不介意，只是見到弓甲才發怒，認為劉瑾要造反，他把劉瑾財產沒收之後，不交國庫卻儲藏在他的秘室豹房作為皇帝個人揮霍的私財。由於他荒淫無度，在祭祀天壇跪拜時嘔血不止，回宮後很快就死了。

五　動用官軍營造私宅

明代營建皇宮和北京城，除募集工匠外，官軍是一支主要力量。與工部和兵部有密切關係。太監和工部官員可以公然借營建貪污受賄，而掌管軍隊調動的官員或者和兵部有關係的官員，在撈不到營建肥缺的情況下，要從軍工身上撈一把。有的官僚公然動用大批軍士營建私宅。在成化朝，太監汪直當權，手底下有兩名兵部官員陳鉞（兵部侍郎）、王越，還有一個平衛左所的武官朱永，這些人動用了兩千軍工為自己營建私宅。這件事不見於官史，但通過一件戲劇性的資料表現出來了。當時宮廷有一次宴會當中穿插了一個滑稽節目（這是中國宋金以來雜劇的形式），一個叫阿丑的宮廷御用演員，假扮成穿軍服的太監，挾雙斧，跟蹌而前。人問之，曰：我汪太監也。已，左右顧其手，曰：吾惟仗此兩鉞耳（陳鉞、王越）……朱永時役兵治私第。阿丑復裝為楚歌者曰：吾張子房，能一歌而散楚兵六千人。曰：（似為相聲中之捧哏者）吾聞之楚兵八千人，何以六千？曰：其二千在保國府作役耳！上笑，永懼而罷役（《國榷》卷三十九）。

這個叫阿丑的演員很善於插科打諢，通過這段戲劇性的表演，可以看出當時太監官僚動用軍士為自己蓋私第，竟達兩千人之多。那麼用民工和為皇宮準備的木料磚瓦以營私，則可想而知。當時一些御史所不敢彈劾的事，卻用一個服賤役的演員阿丑把它公之於宮廷宴會之上，可見明代政治腐敗到何等地步！

明代北京皇城

　　在唐宋時期，都城內的皇城指皇宮的牆垣。但皇城裡面仍有外朝、大內之分。所謂大內，就是皇帝居住的宮殿。這種規制到了元代有所發展。元大都的皇宮本是三宮（即大內、隆福宮、興聖宮）鼎立的佈置。在三宮和太液池外再加築一道紅牆圍繞起來，這就是皇城。從此，皇城和宮城就有所區別。皇城城牆也稱為蕭城，俗稱紅門攔馬牆，顧名思義，宮禁之內嚴禁騎馬。實際上是把皇宮禁區擴大，多增加了一層防衛圈。元皇城把三宮組成一個整體，因為大內的大明宮處在中軸線上，它便成了整個皇城的主體，又稱紫禁城。

　　明代吸收了元代的規制，又有進一步的發展。隨着北京南城城牆的南移，皇城和紫禁城也向南伸延了一里左右，並使皇城又向東、北兩方向外開拓，改變了元皇城偏西的局面而使重心東移，不僅擴大了皇城的範圍，也突出了紫禁城居中的地位。明初還在皇城北部興建了萬歲山，因為明中都宮殿之後有萬歲山而沿襲到北京。而後又在皇城東南興建了重華宮（即南內，在今南池子一帶）。這樣，西宮、西苑、南內、景山，猶如眾星拱月一般，把紫禁城拱衛突出來（圖9）。

　　皇城城牆係磚砌，抹以朱泥，上覆黃琉璃瓦。北京故老讚美北京風貌愛用「紅牆綠樹，金磚琉璃瓦」之稱，這紅牆即指皇城城牆。皇城城牆在明清兩代都是兩重，所謂外皇城和內皇城（圖10）。

　　外皇城有四個門：南為承天門（清代稱天安門）（圖11），東為東安門（在今東華門大街和南河沿交口處）（圖12），西為西安門（在今西安門大街中

9 从北海看紫禁城

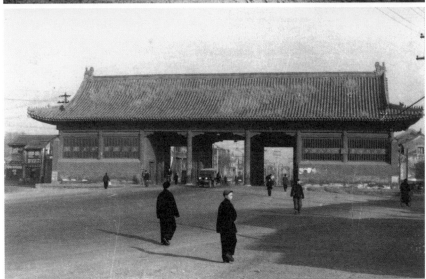

段，一九五○年毀於大火）（圖13），北為北安門（清代稱地安門）（圖14）。承天門在明初建時大致應與北安、東安、西安門相似，不及今日之天安門高大雄偉。天安門有四個華表，北面兩個華表，緊靠城門，是擴建天安門時所形成，其北為端門、紫禁城午門，相距較近，故不能突出承天門。估計改建成今日之狀，可能是明代憲宗朝成化元年三月（見《憲宗實錄》）。北安、東安、西安門都是單簷。紅牆即以這四個門為中心而伸展，唯缺西南一角。

內皇城在筒子河外圍，一方面在紫禁城和各離宮間起隔離作用，另一方面又使紫禁城和皇城之間增加一道防線。內皇城南起太廟和社稷壇牆，東、西、北三面各闢三門，即北上門、北上東門、北上西門，東上門、東上北門、東上南門，西上門、西上北門、西上南門（圖16）。除此以外，在內外皇城的相對城門之間，再增築一個城門。如東上門和東安門之間，有一個東中門（圖15），西安門和西上門之間有一個西中門。由於北安門和北上門之間相隔一個景山，所以北中門設在景山之後，在今地安門大街南端的丁字路口處。

皇城以內屬於禁區，除各宮苑外，還分佈數十個御用機構，分屬內府十二監（即司禮監、御用監、內官監、御馬監、司設監、尚寶監、神宮監、尚膳監、尚衣監、印綬監、直殿監、都知監）、四司（即惜薪司、寶鈔司、鐘鼓司、混堂司）、八局（即兵仗局、巾帽局、計工局、內織染局、酒醋面局、司苑局、浣衣局、銀作局）。此外還有庫（如西什庫，即皇城西北之十座庫）、房（如御酒房、甜食房、更鼓房、條作房……）以及由內庫各監所屬的作坊（如大石作、盔頭作……）。舉凡皇宮所需，從衣食住行到生老病死，全都包括在內。為此，皇城設立了極其森嚴的警衛。外皇城周圍有「紅鋪」七十二座，即禁軍的崗哨據點；內皇城外又設「紅鋪」三十六座。每座紅鋪由十名軍士組成。入夜，這些軍士遞次巡更，手持銅鈴，「一一搖振，環城巡警」。皇城地區，不僅嚴禁百姓入內，就連宮內太監也不准「犯夜」。

15 東安里門舊照
16 故宮舊照（神武門與景山門之間即北上門及東西長房）

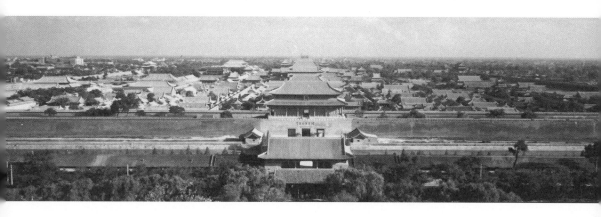

層層城牆和道道城門，與其說是為了表示皇家的尊嚴，勿寧說是為了防禦和警戒，這也是封建社會階級矛盾尖銳的一種反映。

　　皇城的防禦性，突出表現在南北兩端，這就是前面的宮廷廣場——千步廊和景山後面內皇城構成的封閉區——雁翅樓。

　　千步廊是皇宮「御路」旁的廊房建築。《唐兩京城坊考》中記載，唐代東西兩京的長安、洛陽宮城都有千步廊。長安皇宮中的千步廊有兩個，一東皇城西北隅有東西廊，東北隅有南北廊，參照《古長安復原圖》可以發現，皇宮靠北城牆，西北隅的東西千步廊為橫向，是通往北城牆各門的通道；而東北隅則靠近北部的大明宮，因而廊房為縱向。如此看來，廊房是為了交通、警衛以及儀仗而設。元大都則把千步廊設於紫禁城大門之外，位於「國門」通道。這是一個發展。從麗正門（在今長安街）到崇天門（皇城正門，今之太和殿址）大約有七百步，這樣長的一條大道，用兩列廊房夾束起來，既免於空曠之感，又增加了森嚴氣氛。

　　明代千步廊又比元代有所發展，把千步廊南移到正陽門到承天門（今天安門）之間，長達一里多地。它既是國門前的御路，又是宮廷前的廣場（圖17）。為了突出皇宮的尊嚴，用兩道紅牆把五府、六部隔在牆外，南端築一道皇城的外門——大明門（圖18），紅牆之內分築兩列廊房，各一百一十間。到長安街南側再隨紅牆分向東西方向延伸，兩旁又各有朝北的廊房三十四間，東西盡頭是東、西長安門。於是在皇城大門之前，形成一個 T 字形的禁區。到明正統朝，在東、西長安門外再各築一道南向的大門，稱東、西公生門，是五府、六部通往皇宮的便門。清代乾隆朝，又在東、西長安門外加築東、西三座門（東至今南池子南口，西至今南長街南口）。這樣就把 T 形廣場的兩翼延伸得更遠一些，使禁區範圍更加擴大了。長安街本來是北京內城唯一直通東西城的緯線，而它的中段卻被禁區阻斷，因此，辛亥革命前，北京東城和西城間的交通非常不便，必須往南繞行前三門，或往北繞行地安門外。明清兩代一直如此。

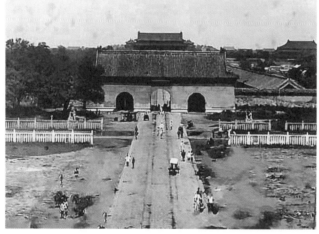

17 正對國門「正陽門」的大明門及千步廊遺址
18 大明門（清代大清門）及千步廊舊照

這一 T 形凸字廣場，是皇城前的警衛地帶，也是禁軍排列儀仗的地區。這條森嚴而狹長的石路到承天門前，突然向左右展開，在金水河上五座玉石欄杆的金水橋和兩座華表、石獅的襯托下，更顯得承天門的雄偉、壯麗。這在建築上是一種「蓄勢」手法。這樣長的御道不可能使用屏障，又不能感到空曠或造成曲折，於是用夾峙的廊房造成深邃悠遠之感，然後豁然開朗，使主體脫穎而出。宮廷建築的「九重宮禁」的氣勢就是這樣形成的。在一條平直深遠的大道上，通過重重宮門和兩旁建築物的開合伸縮、起伏跌宕，以烘托氣勢，形成一個又一個的「高潮」，使主體建築更顯得氣魄雄偉、端莊。這些手法最後歸結為一個目的，就是突出「皇權至上」這一主題。

明清兩代的宮廷廣場，都為封建皇朝發揮了具體的統治作用。凡皇帝發佈的重要文告，要由承天門上用綵鳳形狀的飾物銜下，由各部官員在下承接（圖 19）。西長安門內千步廊拐角處（圖 20），每年霜降節舉行「朝審」儀式。由吏部、刑部、都察院聯合判決「重囚」的死刑。經過判決的死囚押出西長安門赴刑場，因而西長安門在民間被稱作「虎門」（圖 21）。東長安門內千步廊拐角處，是禮部複查會試（科舉考試最高一級）試卷的地方。舉子經殿試以後公佈的「黃榜」就是懸掛在承天門前的。考中的進士從這裡集結看榜後，走出東長安門（圖 22）。因此，東長安門又稱為「龍門」或「生門」。考中會試被稱作「登龍門」，即來源於此。從千步廊舉行這兩種儀式看，分明是封建王朝的統治手段，從此也可看出，作為建築的「法式」，是有鮮明的政治內容的。

景山是從明代永樂十五年以後出現的，俗稱煤山。其實下邊並沒有煤。明代記載中只說它是「土渣堆築而成」。一九六三年鑽探證明，景山下埋的全是瓦礫和渣土。這是明永樂朝建紫禁城拆除元大內時所堆積的建築垃圾。一說上面覆蓋的土層是開挖紫禁城護城河的土，在上面建築亭閣。現在景山的五個亭子，為乾隆初年所建（圖 23），《乾隆京城全圖》上尚不見

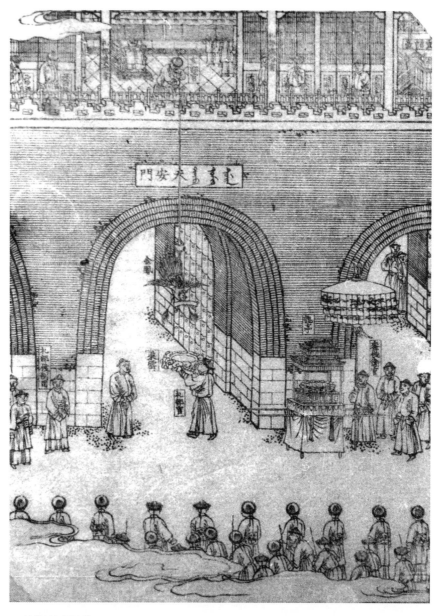

19 清代頒詔圖局部

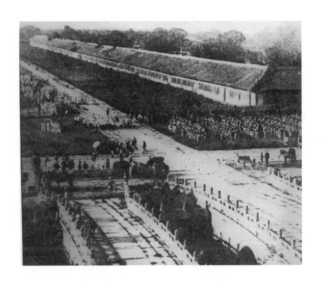

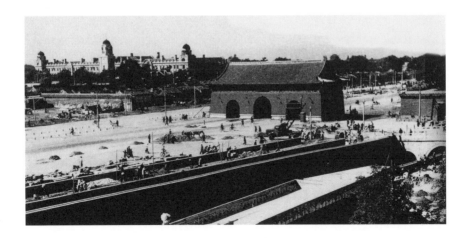

此五亭，圖繪於乾隆十四五年間。

這個人工土山高達十一點六丈，面積有二十二萬五千多平方米，恰在北京內城中心。明代稱它為「鎮山」。從整體宮殿群空間組合的藝術看，實際上是宮廷之屏障。

從建築效果看，景山的建立，使北京中心增加了立體感，它像一座綠色的屏風，矗立在紫禁城後面，形成「後靠」，而使整個皇宮處在背風向陽的前方；同時也屏障住皇城背後喧囂的鬧市，使這一帶形成異常清幽的環境。景山上下遍植松柏槐樹木。明代稱槐為「國槐」。由於樹木繁盛，加之景山南面臨筒子河水面，所以這一帶的小氣候比之城內其他地方為好。明代的景山頂上，並無亭台（現在山頂上五座對稱形式的亭台乃清代乾隆時所建，但乾隆十四五年間繪的《乾隆京城全圖》上尚不見此五亭），估計明代是錯落有致地把樓台殿閣分建於景山前後，朱欄玉砌掩映於林木之間：「山上樹木蔥鬱，鶴鹿成群，呦呦之鳴與在陰之和互相響答。」主要建築有壽皇殿（明代皇帝死後停放靈柩的地方，清代為收藏帝后影像和節日奠祭的殿宇）、毓秀館、育芳亭、永禧閣、永壽殿、觀花殿、集芳亭（花圃）。可以說，景山是一座帶有山林氣息的宮廷御苑（圖24）。

景山和紫禁城之間，本來有一道內皇城隔開（北上門在一九五三年前後拆除），但這道內皇城城牆在景山兩旁又向北加築了一個凸字形，到景山背後再順中軸線往北伸展，直達地安門，依然是一個T字形廣場。這兩列紅牆中部，開闢了東西皇華門（東皇華門現名黃化門，現尚有遺址可尋）。這兩座門迤南，沿紅牆築有兩列樓房式建築，稱作「雁翅樓」。門迤北還有兩座對峙樓房（其中路西一座仍保存，現為人民銀行）。這個地帶，在雁翅樓夾峙下，中軸線再向北部延伸，越過地安門，直通鼓樓前的「後市」，最後越過鐘、鼓二樓之間的廣場，消失在萬家民舍之中。景山是這條中軸線上最後一個「高峰」，但並未擋住這條中軸線的氣勢，只有在穿過地安門後，才一變宮廷殿堂的豪華和莊嚴之氣而回到「人間」。就在這「天上人間」交

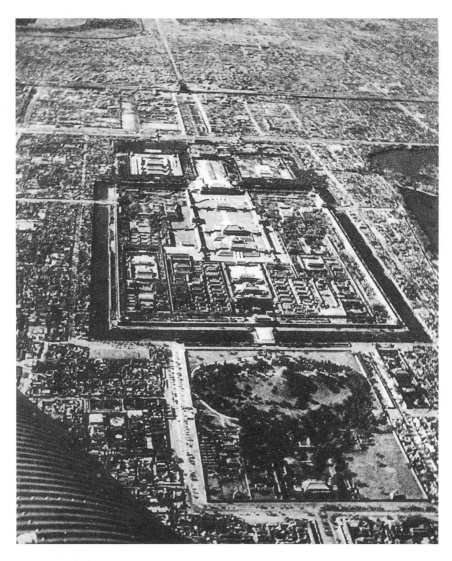

24 景山及紫禁城鳥瞰

界處，仍然有一道森嚴的雁翅樓禁錮地帶，在這個不長的地帶上，卻有五重門禁（景山後門、北中門、地安門、東皇華門、西皇華門）。

　　明代皇城前後，處處戒備森嚴，警衛嚴密，以保證紫禁城皇帝居所的絕對安全。到了清代，這些門名已不再保持明代之舊了。

明代紅鋪

　　鋪俗作舖。《說文解字》：「舖，箸門鋪首也。」《增韻》曰：「鋪所以啣環者，作龜蛇之形，以銅為之，故曰：金鋪。」是鋪為門之實用裝飾，已如上示。後世之驛遞，有鋪遞之稱。如《金世宗紀》：「上謂宰相曰：『朕欲得新荔枝。』兵部遂於道路設鋪遞。比因諫官黃約言，朕方知之。」又《日知錄》：「今時十里一鋪，設卒以遞公文。」則又進而為郵亭之稱，釋義漸廣。其後兵士、巡警之所曰鋪屋，士卒曰鋪兵。如《東京夢華錄》載：「每坊巷三百步許，有軍巡鋪屋一所，鋪兵五人，夜間巡警及領公事。」至是，引申益廣矣。明代以親軍守衛城垣，設值房曰鋪，蓋即以此為濫觴也。

　　明之鋪制建於何時，史籍不詳。據參考所得，首見於載籍中者，為明《英宗實錄》，次則為《弘治會典》。若紅鋪之稱，則首見於《武宗實錄》。又明《神宗實錄》、《明宮史》、《舊京遺事》、《春明夢餘錄》等書[1]。蓋明之季世，皆稱紅鋪矣。惟鋪曰紅，則不詳其淵源。《增韻》中雖有金鋪之名，但係門飾之詞，非鋪屋之考。明太祖洪武二十七年，設承天門紅牌，條列

1 明《英宗實錄》（北京圖書館藏）：「天順七年八月丁酉修理皇城外牆，更鋪舍。」

　　明《神宗實錄》（北京圖書館藏）：「萬曆六年七月戊寅工部委官修理周圍紅鋪。」

　　《舊京遺事》：「皇城內為宮城，八門，周回紅鋪三十六，亦禁守之。」

　　《春明夢餘錄》卷六（古香齋本）：「皇城外圍……門凡六，曰大明門，曰長安左門、長安右門，曰東安門，曰西安門，曰北安門，俗呼厚載門，仍元舊也。紅鋪七十二。」

　　「紫禁城內城……其門凡八，曰承天門，曰端門，曰午門，即俗所謂五鳳樓也，東曰左掖門，西曰右掖門，再東曰東華門，再西曰西華門，向北曰玄武門。牆外紅鋪三十六。」

親軍守衛事 [1]，或即為紅字之由來。

明代紅鋪之規制，分內皇城與外皇城，亦曰內圍、外圍。內皇城：南為午門及左、右闕門，北為玄武門（清代避康熙諱，改稱神武），東曰東華，西曰西華，即俗稱紫禁城是也（案：午門外尚有端門、承天門，為前二重門）。外皇城：南曰大明門（清代曰大清門），北曰北安門（清代曰地安門），東曰東安門，西曰西安門。內外之範圍如是。其分佈之制，見明《弘治會典》：

> 凡內皇城四周二十八鋪，設銅鈴二十八。每更初，自闕右門發鈴，傳遞至闕左門第一鋪止。次日納鈴於闕右門第一鋪，夜遞如初。外皇城四圍七十二鋪，銅鈴七十八。每更初自長安右門發鈴，至長安左門止。次日納鈴於長安右門第一鋪，夜遞如初。

又《日下舊聞考》卷三十九引《武宗實錄》：

> 舊制，皇城外紅鋪七十二座。鋪設官軍十人夜巡。銅鈴七十有八，儲長安右門。初更遣軍人一一搖振，環城巡警，歷西安、北安、東安三門，俱會長安左門而止。每十鈴以兵部火牌一面，後復造木牌五十六面，付五門驗發鈴、收鈴之數。

據上引《弘治會典》及《武宗實錄》，外圍紅鋪之分佈，皆為七十二座，傳鈴巡警，武宗時更添以木牌，法益嚴密。惟內圍紫禁城鋪座，《弘治

1 明《弘治會典》（四庫本）：「洪武二十七年聖旨，自古到如今，各朝皇帝守衛皇城，務要本隊伍正身當直，上至頭目，下至軍人，不敢頂替。若是頂替，干係屬害⋯⋯官員人等說謊者斬。凡大小官員奏事語言不一，轉換支吾面欺者斬。」

會典》載為二十八,《日下舊聞考》所引《武宗實錄》未及內圍。《萬曆會典》載為四十一鋪,其數較多。《萬曆會典》卷一四三:

> 凡內皇城四圍,四十鋪,設銅鈴四十一個。每更初自闕右門發鈴,傳遞至闕左門第一鋪止。次日納鈴於闕右門第一鋪,夜遞如初。

案:萬曆帝享國最久。宮殿園囿之後,頻興紅鋪之增,當然為隨營建之設施也。

另考《明宮史》記錄:內圍紅鋪之數為三十六座,質之《舊京遺事》及《春明夢餘錄》,亦合呂毖《明宮史·金集》所記:

> 紫禁城外向南第一重曰承天門⋯⋯南二重曰端門,三重曰午門。魏闕西分曰左掖門,東曰右掖門。轉而向東曰東華,西曰西華,向北曰玄武門,此內圍之八門也。牆外周圍紅鋪三十六處。

《明宮史》、《舊京遺事》及《春明夢餘錄》三書皆晚出,三十六之數,殆為天啟、崇禎時所損去者矣。

又案:清人吳長元撰《宸垣識略》記皇城鋪制云:

> 明制,內皇城周圍,共四十鋪。每鋪旗軍十名,晝夜看守。銅鈴二十有八。

據此,紅鋪之數,同於萬曆制銅鈴之數,又與弘治朝相合,而《明宮史》等書所記亦未引以為證,未審吳氏何所據也。

清人入關,宮殿城垣率承明舊。兵士巡警之所,初亦曰紅鋪,其後始

改稱朱車。其改稱疑在乾隆之世。康熙《會典》猶著紅鋪之稱。康熙《會典》卷一三一《工部》：

> 紫禁城起午門，歷東華、西華、神武三門⋯⋯城外周圍設紅鋪十六座，每座三間。

清康熙朝距明天啟、崇禎時尚不甚遠，若以此反證，明季制度則其數更少矣。惟清初入關，警衛之嚴。視明為甚，紅鋪似不應較明季為少。康熙《會典》所載之數，其為纂修《會典》時於「十」字上奪一「三」字乎？是則有待於考訂矣。

清代改變明宮對稱格局

　　明永樂初興建北京宮殿，其整體規劃佈局由於沒有藍圖留存，只是在《實錄》、《會典》各書中得知大概。而上述各書所記也是重於三殿兩宮和東西六宮。多年來我們曾對多種文獻，包括官修書和私人筆記進行研究，得出修建這些宮殿主要是在明嘉靖萬曆兩朝。這兩朝皇帝在位日久，建築活動較繁。如嘉靖時重建三殿、萬曆時重建兩宮則是中軸線地區工程中之大者。因為中軸線宮殿都是象徵政權的建築。

　　至於中軸線以外東西兩路變動實多，而無永樂時代的原樣可以參比，且明代北京皇宮建築群也不是永樂一朝建設完備，明代實錄中記載正統年間還在經營。今日考訂明代宮殿全部佈局留給清王朝者，實際是明末萬曆天啟的格局。我們研討明清皇宮建築之變化，亦只能以這個時期狀況來對比。因此有《明代宮苑考》資料和紙上作業的復原圖。

　　清代繼續使用明代宮殿，在中軸線上的建築，其位置佈局一如明代中後期一樣，都是重建復原。在個別殿堂的外形上，雖有改作，但位置佈局則均未變。在本文中所談的變化是指具有改變中國傳統的左右對稱格局和削弱藝術性的變動，即習稱的外東路外西路的變化，詳見《明代宮苑考》稿中。

　　我國建築多由多座單體建築組合成為建築群。莊嚴殿堂群習慣上是左右對稱，而花園性質的建築則採用左右均衡的手法，以表現園林的靈活藝術性。如故宮外朝內廷宮殿都是嚴肅地保持對稱。三大殿左右有造型相同的文樓武樓和相對的門廊，名稱也採用相對的。如左翼門、右翼門，中左

門、中右門⋯⋯內廷也是一樣，如兩宮左右對稱連簷通脊的朝房，有懋勤殿、端凝殿及日精門、月華門，龍光門、鳳彩門⋯⋯東西六宮同樣格局左右對稱。屋面形式也嚴守相同規格，這都能在平面圖上表現出來。

通過東西六宮之後，有乾東五所、乾西五所，這就是老百姓習稱的三宮六院區。乾西五所只有第四所存在。前者是清朝居住養心殿比連西六宮，為了遊幸的方便，將翊坤宮改成穿堂殿，儲秀門改成穿堂殿。東六宮的鐘粹門則加蓋垂花門，這都是清代皇帝對於明代建築傳統的無知，只圖自己生活上的便利，而出現的現象（圖25）。乾東西五所在乾隆時西五所已完全破壞，在平面圖上只有東五所。出現這個局面的原因是本來在明代修建之初，東西五所是為皇子皇孫居住之處，與東西六宮居住妃嬪相同。所以東五所大門額題千嬰門，而西五所題百子門。

清代乾隆皇帝在為皇子時，曾居住西五所的頭二所，繼承了寶座後不願子孫再居此所，以防止產生覬覦大寶之心。因此改頭二所為重華宮、崇敬殿為其憩遊之地。西四五所改為西花園，遂將東西五所左右對稱之格局破壞（圖26）。

在造型藝術方面，將太和殿、保和殿的左右斜廊改為斜牆。太和殿左右朝房後簷改為封護簷。這是清代康熙年間事。清代工部黃冊記載，在康熙十一年還有修理斜廊工程。康熙十八年太和殿為火所燒，康熙三十四年修斜廊時才改成斜牆。將廊廡相貌由玲瓏秀麗的造型，變為呆板的山牆，藝術為之減色。但它的好處是可以防止火災聯成一片，明代幾次大火都是周圍廊廡一時俱焚。太和殿原為九間，廊子改成山牆，東西盡頭各多一小間。清代謂之夾室，見於《清宮史》。

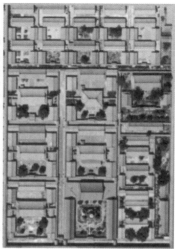

25　乾隆京城圖與今故宮博物院東六宮及東五所區域對比
26　乾隆京城圖與今故宮博物院西六宮及西五所區域對比

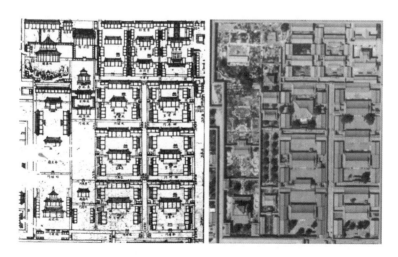

正陽門

　　現在的北京城，曾是遼、金、元、明、清五個朝代的都會。經過很長時間的變遷，到北京解放之前，北京城仍是明、清兩朝故都的舊狀。公元一三六八年，明太祖朱元璋命大將軍徐達攻下元代大都，在很短的時間內，重新規劃了城垣：縮短北面城牆近五里，其他三面城牆則加以修葺；把當日大都名稱改稱北平府，當作當時政府的一個地方行政區域，並封其第四子朱棣在北平府為燕王。一四〇三年朱棣繼位為明代第三個皇帝，年號永樂，把北平府改為北京，又大力經營北京城牆和宮殿的建設，自一四〇六年開始到一四二〇年基本完成。北京城共有九個門。南面城牆正中的門叫麗正門，一四三六年（明正統元年）改名為正陽門，俗稱前門；正南左邊的門叫文明門，後改為崇文門；右邊的門叫順承門，後改名宣武門。東面城牆有兩個門：南邊的叫齊化門，後改名朝陽門；北邊的叫東直門。西面城牆也是兩個門：南邊的叫平則門，後改阜成門；北邊的叫和義門，後改為西直門。北面城牆兩個門：東邊叫安定門，西邊叫德勝門。

　　明正統時，由於永樂時代修建的北京城垣，許多都是在元代城牆舊有基礎上加磚修葺，月樓、樓鋪也不完備，朝廷遂命太監阮安、都督同知沈清、工部尚書吳中率領軍匠伕役數萬人，重新修建北京九門城垣、城樓，到一四三九年完成。到了十六世紀五十年代，明嘉靖時期，擬在北京城外修一道羅城，由於人力物力不足，僅修了南面城牆。正對正陽門外的城門就叫永定門，其東為左安門，西為右安門。這樣就把原來古代所謂行祭祀之禮的天壇、先農壇圍在城區中了。這是突破周禮制度的都城規範的一次

較大的變化。

　　正陽門建成後，到明萬曆三十八年（一六一〇年）被火燒掉。當時擬進行修復，因為明代在萬曆時期，政治腐敗，貪污情況十分嚴重，太監權勢很大，這個大工程就由太監主持。當時提出預算需用白銀十三萬兩。管理工程的衙門工部營繕司郎中陳嘉言，在當時王朝裡是比較開明的人，他認為這個預算開支太大，結果只用了三萬兩白銀就報銷完工，而陳嘉言則被太監排斥出位了。

　　一六四四年，清朝代替了明王朝。乾隆四十五年（一七八〇年）正陽門箭樓又被火燒。在《乾隆實錄》裡記錄着這樣的事：箭樓重建時，乾隆皇帝曾令新換磚石，可是當時管理工程的大臣們並沒有按此令施工，仍利用舊券洞進行修築。修成後由於磚石斤量沉重，原來舊洞出現內裂現象，負責督工的大臣英廉、和珅等只好自己請求賠修，這是清代的規制。乾隆當時准將修建費用一半由英廉等負擔，一半由政府國庫開支。英廉等所負擔的費用自然還是從老百姓身上榨取而來。

　　清道光二十九年（一八四九年），箭樓又一次被燒。據清《光緒會典事例》中記載，修復情況是這樣的：箭樓原狀是七間，邊簷進深營造尺三丈四尺四寸，後樓抱廈廊五間，估計修復需白銀六萬八千八百四十三兩。一八四九年，清朝已衰落了，這是鴉片戰爭後的第九年，人力物力都感到十分困難。箭樓三丈四尺多長的大柁，已經無法籌辦了。後來把西郊暢春園中九經三事殿中三丈六尺長的大樑拆下使用，才把箭樓修復。這是被燒後第三年的事。

　　一九〇〇年中國人民反帝愛國的義和團運動爆發，帝國主義者組織起來的八國聯軍借口侵入北京，劫掠焚燒，無所不為。最後清王朝投降外國，接受了《辛丑條約》，出賣了中國主權。在這場災難中，帝國主義者把北京正陽門樓也放火燒掉了（圖27）。這個事件給中國人民留下了不能忘記的仇恨。

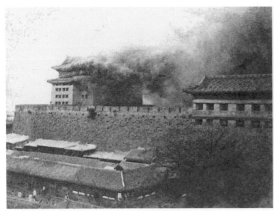
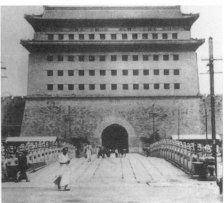
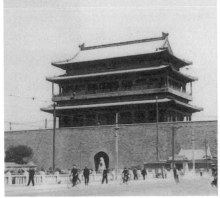
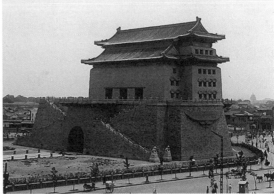

27

28

27（左）被毀中的正陽門箭樓；（右）被毀前箭樓舊照
28（左）重修後的正陽門；（右）朱啟鈐主持重建的箭樓

正陽門的又一次重修，是在清光緒二十八年（一九〇二年）。清政府派直隸總督袁世凱和陳璧計劃修復。當時工部的舊工程檔案也被帝國主義者們燒掉了，舊圖紙已經找不到了。只得按與正陽門平行的崇文門、宣武門的形式，根據地盤廣狹，將高度、寬度酌量加大一些，修建了正陽門樓。據袁世凱等的報告說，正陽門正樓自地平至正獸上皮止，為清代營造尺九丈九尺。這個尺寸較崇文門城樓高一丈六尺二寸，較宣武門城樓高一丈六尺八寸。正陽門箭樓自地平至正獸上皮止為七丈六尺三寸，較正陽門正樓低二丈二尺七寸，後仰前俯中高。後來又重新計算，正陽門樓改為九丈九尺四寸，箭樓也增高了四寸。當日就按這個尺寸修復的。由一九〇二年開始修建，至一九〇六年底竣工。

現存的正陽門正樓和箭樓就是這次重建起來的。不過原來正樓與箭樓之間有甕城聯繫着。辛亥革命後為了交通方便將甕城拆除。因此現存正樓和箭樓前後獨立着。箭樓城台上西式短垣水泥欄杆，是辛亥革命後北洋政府內務部總長朱啟鈐在一九一五年改建的（圖28）。

清王朝時正陽門照例常備防禦武器，有大炮、小炮、弓箭、鳥槍、長槍等。此外則是號桿、龍旗、雲牌（傳令品）等物。

現在舊北京城門、城樓中，明初的德勝門箭樓、西南角樓和清末重建的正陽門正樓及箭樓，都已列為建築文物保護單位了。

紫 禁 城 七 說

一　紫禁城之大

　　一九七七年國慶前夕，一架銀色的直升飛機經特別批准，在超低空攝取了一張天安門廣場的全景。從這張照片上可以看到一條清晰的中軸線向北延伸，一直通到鼓樓和鐘樓。在天安門北側，無數座瑰麗的宮殿，宛如寶石砌成的沙盤。這就是舉世聞名的紫禁城 —— 北京故宮。這張照片，是迄今最完整的天安門廣場和北京故宮的鳥瞰圖像。

　　我們偉大祖國的首都北京，已經有八個世紀的建都歷史了。自從封建社會的中葉 —— 十二世紀起，我國的政治、文化中心，就已經從西安、洛陽、開封以至南京逐漸移到北京。因此，在北京的古跡、文物，尤其是作為都城的象徵 —— 宮殿建築，不僅在全國居於首位，而且和世界各國著名都城的皇宮相比，也佔有突出的地位。

　　法國巴黎的盧浮宮，十五世紀本來是一座城堡，自一五四一年改建成皇宮，歷經路易十四、拿破崙，二百多年當中經過四次改建，一度成為歐洲政治、文化中心。它和北京故宮相比，建築面積尚不到紫禁城面積的四分之一。

　　鼎鼎大名的凡爾賽宮，相當於北京近郊的頤和園（歐洲稱它為夏宮Summer Palace），但凡爾賽宮面積尚不及頤和園的十分之一。

　　俄羅斯的彼得堡冬宮，一七六四年建成後，又於一八三七年遭受火

災，當年重建成目前的形狀，它的建築面積約為一萬七千八百平方米，相當於紫禁城的九分之一。

莫斯科的克里姆林宮，號稱歐洲最大的宮城，初建時相當於當時莫斯科的四分之一。但和北京紫禁城比，面積尚不足一半。

英國的白金漢宮，一七〇三年由白金漢公爵喬治·費爾特興建，一八二五年由英王喬治四世擴建。一八三七年維多利亞女皇移居這裡以後，基本維持現狀。它的建築面積相當紫禁城的十分之一。宮內最豪華的御座間（英王坐朝的宮殿）約六百平方米，但北京的太和殿則為一千七百平方米。

日本東京的皇宮，自明治六年起火後，轉年重建，全部面積（包括御苑部分）相當三百三十華畝，合二十一萬七千多平方米，尚不及故宮的三分之一。

北京故宮，除去十二世紀金、元兩代遺留下來的瓊華島御苑部分不計外，僅就現存的明永樂十八年（一四二〇年）建成的紫禁城計算，它佔地七十二萬多平方米，合一千零八十七華畝，建築面積約十七萬平方米，經過多年坍塌，現實存十五萬多平方米。

北京故宮，雖然在明、清兩代一直不斷地營建、重建、改建、擴建，但它的基本規模仍然是明永樂時期所確定的，至今仍能在紫禁城中看到許多五個世紀以前的古建築。

在世界聞名的古國中，巴比倫的宮殿早已無存，所謂世界七大奇觀的「空中花園」宮殿也只是在文學記載中有所描述，古希臘、羅馬的宮殿已只剩下廢墟，埃及、印度中世紀前的宮殿也已非原貌或全貌了。但北京的故宮卻在近五個世紀當中延續不斷地保存下來。可以毫不誇張地說，北京故宮在世界著名皇宮中是歷史最悠久、建築面積最大、保存最完整的一座封建皇朝皇宮。

二　位置

　　元大都宮殿原分為三區，中為太液池，東為大內宮殿，其西為西苑，即隆福、興聖等宮。明清故宮紫禁城即建在元代大內宮殿的廢墟上。但過去多年來，也有人認為紫禁城是建在元大內遺址之東里許的，主要是他們誤解了明末清初人孫承澤所著《春明夢餘錄》中的一段記載：

　　　　明太宗永樂十四年，車駕巡幸北京，因議建宮城。初燕邸因元故宮，即今之西苑，開朝門於前。元人重佛，朝門外有慈恩寺，即今之射所。東為灰廠，中有夾道，故皇城西南一角獨缺。太宗登極後，即故宮建奉天殿，以備巡幸受朝。至十五年，改建皇城於東，去舊宮可一里許，悉如金陵之制。

　　最大的誤解是錯把這段文字中的「舊宮」當作元大內。其實，這段文字所稱舊宮，實指西苑燕邸元故宮，即洪武初年朱棣被封為燕王時居住的元代西苑隆福、興聖等宮，當時稱燕王府，在太液池西（即今文津街北京圖書館、北大附屬醫院及迤南一帶），並不是指太液池東的元大內宮殿。

　　這段文字所說「太宗登極後，即故宮建奉天殿，以備巡幸受朝」，講的是朱元璋死後，朱棣推翻建文帝，在南京登極，將舊北平府升為北京後，改建舊燕王府的事。這事，在《大明會典》中，也有記載：

　　　　永樂十四年八月作西宮。初上至北京，仍御舊宮，及是將撤而新之，乃命作西宮為視朝之所，中為奉天殿。殿之側為左右二殿。奉天殿之南為午門，午門之南為承天門……

　　對照《春明夢餘錄》來看，就很清楚：朱棣登極後初到北京，仍住燕王

府，也即西苑元故宮的燕邸舊宮。朱棣既已稱帝，以封建王朝規制衡之，朱棣在北京若無皇帝之宮殿，仍以舊燕王府為帝居，將何以告天下？朱棣又何以自解？為了正名，朱棣因此「乃命作西宮」，改建燕王府，「即故宮建奉天殿」，亦即在燕王府宮殿上冠以奉天殿等額名，作為他來北京巡幸時的皇帝宮殿。所以稱作「西宮」，係對照當時選定在太液池東元大內舊址上修建但尚未完成的紫禁城而言。

《春明夢餘錄》中所說：「至十五年，改建皇城於東，去舊宮可一里許，悉如金陵之制。」這裡稱舊宮，即指西苑燕王府，而不是元大內。「建宮城……悉如金陵之制」，即指新建明宮紫禁城。也就是說，明宮紫禁城在舊燕王府以東一里許，原太液池東元大內舊址上。

如果誤解所稱舊宮是元朝大內，這樣就出現了紫禁城不是建在元大內舊址上，而是在元大內舊址之東里許。果真如此，則現存的故宮就要建在今北京市東四牌樓一帶了。

明宮建在元大內舊址上，還可以從勘探考古得到證實。從勘探故宮武英殿、文華殿地區發現，地下有水草、螺螄，說明這是元大內崇天門外的外金水河。原來在維修故宮建築施工時，也曾從地下發現元代宮殿磚瓦、石條以及元宮中浴室下層基礎（石板、石池和流水洞口）。一九六四年中國科學院考古所徐蘋芳同志，曾以考古科學鑽探技術鑒定元代大都中軸線的位置。從他們的勘探報告得知，他們從現存北京鐘鼓樓西的舊鼓樓大街向南，越什剎海、地安門西恭儉胡同一帶到景山西門至陟山門大街一線上，按東西方向由北向南排探過六條探卡，均未發現元代路基土，然後他們往東在今地安門大街上鑽探，結果，在景山北牆外探出東西寬約二十八米的大街路基一段，在景山壽皇殿前探出大型建築物基址，又在景山北麓下探出元代路基，證實從鼓樓到景山的大街就是元大都南北中軸線大街，而與今天地安門南北大街是重合的，壽皇殿前的基址正是元宮城北門厚載門的基址。這就完全證實明代北京城的中軸線就是元大都中軸線，元大內就建

在這條中軸線上，明宮紫禁城又建在元大內舊址上。

三　藍圖

《大明太宗文皇帝實錄》中記載説：永樂初年建北京都城宮殿時，是以南京宮殿為藍圖的，且「宏敞過之」。而明代南京皇城又在很大程度上是以鳳陽中都皇宮的規模和體制為藍圖營建的。

洪武初年，明太祖朱元璋決定在他老家安徽臨濠（今鳳陽）建都，蓋宮殿，動員全國人力，先後蓋了六年，在接近完工時，朱元璋又下令停工，在洪武十一年重新回過頭來擴建南京都城宮殿，也大體循鳳陽之舊，只是因為地形環境和鳳陽不一樣，不能不有所改變，如鳳陽皇宮有正門承天門，有午門、東西華門，南京皇宮也建了這些門，而規模都小於鳳陽。

鳳陽中都停建拆毀後，用主殿的材料建了一座龍興寺，其餘的宮殿，經過戰亂，漢白玉石構件磚料等都已散失，一些宮殿的柱礎還在。從考古及文獻著述看，無論在宮殿佈局、名稱以及規格上，中都宮殿與北京故宮比較，都有驚人的相似之處，尤其是北京故宮午門到三殿這一坐朝地區，基本上和鳳陽宮殿的「外朝」吻合。所以，準確地説，明代北京皇宮建築，應該是以鳳陽宮殿為藍圖。北京宮殿對比南京宮殿來説，確實「宏敞過之」，但比起中都，卻未必過之，某些地方還不如中都華麗。比如鳳陽中都午門猶存的兩觀須彌石座還剩有四百八十五米，滿雕花紋，而南京、北京午門石座都是素面漢白玉的。中都遺存的其他石雕、磚雕及各色琉璃也均有一些（圖 29）。石雕圖案不像北京全以龍鳳為題材，而是豐富多彩的，有龍、有鳳，有更多的方勝、麒麟、雙獅、梅花鹿、牡丹花、卷草、寶相花⋯⋯雕刻手法都顯示出宋、元風格（圖 30）。中都琉璃瓦件，是磁土胎，北京故宮用坩子土胎（圖 31）。中都琉璃瓦有多種釉色，襲元代大都宮殿之風，有黃色、藍色、綠色、天青色、粉紅色。而故宮瓦主要用黃色，另有

29 明中都磚構件
30 明中都石雕
31 （上）中都琉璃瓦；（下）故宮琉璃瓦件

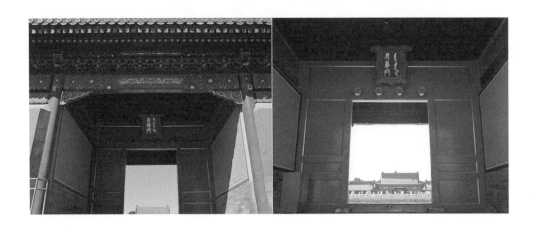

32（上）明中都柱礎；（下）太和殿柱礎
33 日精門、月華門

少量綠色、黑色。中都瓦當有飛龍盤舞、彩鳳飛翔，既多彩又活潑生動，故宮則花樣少些。

又如柱礎，鳳陽明宮的柱礎比故宮三大殿的柱礎大得多，如中都最大的金鑾殿石柱礎有二點七米見方，雕有游龍，而北京故宮最大的太和殿柱礎才只有一點六米，未雕游龍，這些都是故宮比不了中都的（圖32）。

中都宮殿是總結前幾代建築群的經驗加以發展而成的。例如，太廟和社稷壇，《考工記》說「左祖右社」，一般都城就把它們放在兩邊，但都不如北京緊湊。北京就放在紫禁城前、天安門內的東西側。元大都的太廟甚至遠遠修在今東單一帶，而明中都的太廟、社稷則修在宮殿左右，北京的做法實際也是倣法中都的，這是中都在佈局上的發展之一。

紫禁城在佈局上以中都為藍圖之處頗多，如明中都宮殿在萬歲山之南，北京故宮之後亦築土山，名為萬歲，後稱景山。中都故宮左右有日精山、月華山，均為小山。北京皇宮左右無山，而在宮中置日精門、月華門以比之，等等（圖33）。

中國歷史上，明王朝是權力高度集中的，在宮殿、佈局、用材等方面都有表現。比如朱元璋時，宮殿瓦還可以用多色，到明成祖朱棣建北京都城及皇宮時，就進一步規定皇帝專用明黃瓦了。所以，故宮與洪武時又不同，是一片黃頂了。故宮彩畫上用的金也比過去多得多。

通過這些，可知明代建北京故宮，不是以南京而是以中都為藍圖的。它的佈局是封建社會後期皇權高度集中的反映。

四　始建時間

故宮開始興建的時間，《大明太宗文皇帝實錄》和《明史》均寫永樂四年（一四〇六年）下詔，以此年興建北京宮殿，而實錄中又有在永樂十八年（一四二〇年）完工及十五年至十八年宮殿完成的記載。因之多數談故宮興

建時間的文章均以此條為依據，甚至有明確指出十五年始破土興工的。我在半個世紀前根據文獻研究，即一直認為應從永樂四年下詔書為開始興建故宮的時間。

元大都宮殿除朱棣以西宮隆福宮一帶為燕王府外，太液池以東大內宮殿在洪武初年破元大都時，並未拆毀。也有洪武元年即拆毀元宮殿的說法，這是誤解了蕭洵所寫《故宮遺錄》中的話，後人即據以為朱元璋取元大都後即拆除了元宮殿。我經考訂，則假定元故宮拆毀時間為洪武十三四年之後。因為在這時間之前，在北京做過官的劉崧和宋納過元故宮時，都有詠元宮的詩。這個時間如能確定，則元大內宮殿從洪武十三四年以後長期是斷壁殘垣。朱棣登基後在永樂四年下詔興建宮殿，是建在元大內宮殿廢墟上。首先是規劃、備料，這在以下文獻上有材料：

《明史‧陳珪傳》：「永樂四年，董建北京宮殿，經畫有條理，甚見獎重。」又載：「泰寧侯陳珪董建北京，柳昇、王通副之。」

《明史‧師逵傳》：「成祖即位，永樂四年建北京宮殿，分遣大臣出採木。逵往湖湘，以十萬眾入山闢道路，召商賈軍役得貿易，事以辦。然頗嚴刻，民不堪，多從李法良為亂。」

《明史‧古樸傳》：「成祖即位，營造北京，命採木江西。」

《明史‧劉觀傳》：「永樂四年，北京營造宮室，觀奉命採木浙江。」

《明史‧宋禮傳》：「初，帝將營北京，命禮取材川蜀。禮伐山通道，奏言：得大木數株，皆尋丈，一夕，自出谷中抵江上，聲如雷，不僵一草。朝廷以為瑞。」

《昭代典則》：「永樂乙酉三年，改黃福為北京刑部尚書、宋禮工部尚書。左都御史陳瑛劾福不恤工匠……以禮為工部。時營北京，取材川蜀，伐山通道，深入險阻，文皇下敕，嘉其勞績。」

《昭代典則》：「永樂四年七月，文武群臣請建北京宮殿。」

《永樂實錄》（即《大明太宗文皇帝實錄》）：「明永樂四年閏七月，淇國

公丘福等請建北京宮殿，以備巡幸。遣工部尚書宋禮詣四川，吏部左侍郎師逵詣湖廣，戶部左侍郎古樸詣江西，督軍伐木……」

《永樂實錄》：「永樂四年閏七月，命泰寧侯陳珪、北京刑部侍郎張思恭，督軍民匠造磚瓦，人月給米五斗。」

《永樂實錄》：「永樂四年閏七月，命工部徵天下諸色匠作，在京諸衛及河南、山東、陝西都司、直隸各衛選軍士，河南、山東、陝西等布政司、直隸、鳳陽、淮安、揚州、廬州、安慶、徐州、海州選民丁，期明年五月俱赴北京聽役。」

《永樂實錄》：「永樂六年四月，命戶部尚書夏原吉自南京抵北京，緣河巡視軍民運木燒磚。」

《永樂實錄》：「永樂六年十月，給北京營造軍民夫匠衣鞋，工匠胖襖。」

《永樂實錄》：「永樂八年正月，皇太子諭工部侍郎陳壽：揚州、淮安……水災之處，在京應役者，罷遣還家。」

《永樂實錄》：「永樂九年正月，刑科給事中耿通言，舊制輪班工匠役滿即遣歸，今有滿役一歲，工部仍留不遣。」

《明典匯·大明會典》：「永樂四年閏七月，建北京宮殿。」

《天府廣記》：「北京宮殿、城池、官署，創建於永樂四年，而造成於正統六年。此營造之大者，故悉錄之。」

上引各條文獻資料說明，永樂四年下詔以明年五月興建北京宮殿，實際並未等到五月開始，下詔的同年即令陳珪主其事，進行經畫，隨後即派員外出籌備建築材料。四年閏七月又下詔徵集天下各色工匠集中北京，當然不能閒置到永樂十四五年始應役動工。根據前引有關採木燒磚，集中工匠各條文獻，應說是永樂四年下詔之年，工程即已開始進行。在《永樂實錄》中載有永樂十五年至十八年宮殿完成的記錄。這段記錄為：

永樂十八年癸亥。初營建北京，凡廟社郊祀壇場宮殿門闕規

制，悉如南京，而高敞過之。

　　復於皇城東南建皇太孫宮，東門外東南建十王邸，通為屋八千三百五十楹。自永樂十五年六月興工至是成。升營繕清吏司蔡信為工部右侍郎，營繕所副吳福慶等七員為所正，楊青等六員為所副，以木瓦匠金珩等二十三人為所丞，賜督工及文武官員及軍民夫匠鈔、胡椒、蘇木各有差。

　　實錄所記是全部宮殿王邸完成之後的總結語，所稱「初營建北京」，應是永樂四五年時。明代北京宮殿建造時間是永樂四年至永樂十八年，若都是永樂十五年開始，則前面的「初」字就不好解釋了。古書多無分段標點，因有此誤解。

　　明人陳繼儒《寶顏堂秘笈見聞》卷八記嘉靖丁巳歲四月皇宮大火事，對清理火焦非歲月可計，並舉永樂十九年三殿火災事曰：

　　　永樂十九年辛丑三殿災，遲之二十一年至正統六年辛酉方完之。仁宗、宣宗、英宗三朝即位時，皆未有殿。今日三殿二樓十五門俱災，其木石磚瓦皆廿年搬運進皇城之物，今十餘日，豈能搬出？

　　從陳繼儒所見聞，明代各宮修建決非永樂十五年至十八年即能完成。三殿燒燬，竟至三朝繼位皇帝都沒有能坐上金鑾殿，若定永樂四年下詔即進行修建皇宮，在永樂十八年建成，已是高速度了。

　　以工程量計之，亦非永樂十五年到十八年僅三年時間即能完成。古代建築勞動力、工種大約分為瓦、木、鏃、石、土、油漆、彩畫、裱糊。古代工程之書，有八百年前北宋時代李明仲《營造法式》、三百年前的《清代工程做法》，當時所使用的各種建築材料、工藝技術、施工程序，不能像現

代使用器材工具機械化生產那樣，可以流水作業。數百年前都是手工業，直到現在維修古建築，欲求其復原，對於傳統手工藝的工藝流程有的仍要保持。當日參與施工的各工種技師，有人估計為十萬。輔助工為一百萬，亦無各工同時並舉，流水作業之可能。故宮上萬間木結構房屋所用木材共有若干立方米，熟於古建操作之匠人約略估計也為之咋舌。原來從深山伐下的荒料大樹，經過人工大鋸，去其表皮，成為圓木，或再由圓木變成方材，柱樑檁枋均刻榫卯，尺七方磚、城磚等均要經砍磨。今日維修古建工具已新異，每日一人亦只能砍磨成十塊，從數萬到數千萬製磚過程，亦非短時間能完成。故宮地基均屬滿堂紅夯土基，深一般達二米多，古代之三合土夯基，其堅硬經鎬鍬亦難削其平。屋面苫背覆瓦，樑柱油漆彩畫俱有晾活之序，衡之古代工程專書所定量工之數推之，也絕非僅用三年時間即能蔵事的。

五　建築用料

　　故宮近萬間宮殿房屋，都是中國獨具的建築體系木骨架結構。它使用的木材，從現有的資料看，明代建築是以川、廣、閩、浙所產的楠木為主要木骨架，經常設有採木官，遇到大的營造，臨時再加派一、二品大員總理採木事宜。到了清代順治朝和康熙朝初年，也還是向南方採辦楠木。如《康熙實錄》載：「康熙二十一年九月，以興建太和殿，命刑部郎中洪尼喀往江南、江西，吏部郎中昆篤往浙江、福建，工部郎中龔愛往廣東、廣西，工部郎中圖鼐往湖廣，戶部郎中齊穡往四川採辦楠木。」但是成材的大木料，經過明朝歲無虛日的採伐，到了清朝大興土木時，已感到供不應求。同時由於三藩（吳三桂、耿精忠、尚可喜）的反清，當時西南地區都不在清王朝統治範圍內，所以康熙二十五年便以減輕百姓負擔為名，停止採運川省楠木，提倡使用關外木材。原諭旨這樣說：「蜀省屢遭兵燹，百姓窮

困已極，朕甚憫之，豈宜重困。今塞外松木材大木，可用者甚多，若取充殿材，即數百年可支，何必楠木，着即停止川省採運。」在二十九年時又很冠冕地説：「明朝宮殿俱用楠木，本朝所用木植，只是松木而已。」（以上俱見《康熙實錄》）其實小件的楠木當時還是採取的。從現存清朝建築的宮殿看，大概在乾隆以後才完全改用北方的松、柏。

木材以外的磚、石、石灰等，明、清兩代建築上使用的都一樣。殿內鋪用澄泥極細的金磚，是蘇州製造的；殿基用的精磚是臨清燒造的；石灰來自易州；石料有盤山艾葉青、西山大石窩漢白玉等；琉璃瓦料在三家店製造，這都是照例的供應。清朝為了表示儉約，曾公告説：建築非不得已，基址不用臨清磚。《康熙實錄》這樣寫着：「前明各宮殿，九層基址、牆垣，俱用臨清磚，木料俱用楠木，今禁中修造房屋，出於斷不得已，非但基址未嘗用臨清磚、瓦，凡一切牆垣，俱用尋常磚料，所用木植，亦惟松木而已。」這話事實上不盡可靠，現存清代建的宮殿基址，還是用的臨清磚塊。

燒磚尺寸及質量規格，在清朝《會典》中有嚴格規定。金磚由一點七尺至二點二尺。臨清磚每塊長一點五尺，寬零點七五尺，厚四寸。金磚分正磚、副磚，均需要體質堅膩、稜角周備（圖34）。凡磚運京，委員驗收，除注意尺寸稜角、體質以外，還試聽聲音，遇有啞聾者，定例不收，作為廢品。

石料中的艾葉青、青白石作宮殿台基之用；漢白玉作周圍欄板石柱之用。漢白玉適於刻劃，雕以龍、鳳、芝草等花紋，能增加宮殿的壯麗。這種石材是取之不盡，用之不竭的。乾隆年間吳長元所著《宸垣識略》卷十五記載：「京師北三山大石窩山中，產白石如玉，專以供大內及陵寢階砌欄楯之用，柔而易琢，鏤為龍、鳳、芝草之形，採盡復生。」這種石料在往昔屬於封建君主專利之物，老百姓不能使用，有禁百姓開採的禁令。

琉璃瓦料，在清代分京窯與西山窯。宮殿使用的主要是黃琉璃。此外還有藍、紫、綠、翡翠、黑等顏色，則多用在園囿中的建築物上。

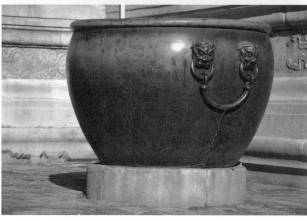

34（上）金磚；（下）砍磨後鋪墁的地面
35 寧壽宮銅缸

36

37

36 寧壽宮鍍金銅獅
37 太和殿龍吻

明清故宮建築整體結構，表現了高度的建築藝術性，宮中各個院落中配備的建築附屬物，又是與整體建築藝術美分不開的。太和門前陳設的一對雄偉銅獅，屹立在雕刻精美的石座上，把宮殿襯托得莊嚴、宏麗。各個院落中陳設的鍍金獅、鍍金缸多是清朝的，青銅缸鐵環的是明朝的，獸面銅環的是清朝的。清朝所製的，內務府檔案中一般都有記載。如：「乾隆三十八年（一七七三年）成造寧壽宮銅缸二十四口，口徑五尺銅缸四口，每口約重五千六百八十二斤十三兩。口徑四尺二十口，每口約重三千六百三十斤，共約用銅九萬五千三百三十一斤（圖35）……」更富麗的鍍金獅子，它的重量與鍍金次數，可從下面史料看到：「乾隆四十年十月奉旨鑄爐處造成寧壽門前安設應鍍金大獅子一對，着照例鍍金五次。查鍍金一次，應用六十六兩八錢七分二厘，五次共用金三百三十四兩三分六厘。大獅子所鍍之金，皆係頭等金葉。鑄獅紅銅用六千四百三十五斤（圖36）。」此外，還有銅爐、銅龜、銅鶴，雨花閣頂上鍍金銅龍、琺瑯塔，以及水漏壺等，這些陳列品，也都有實用性、藝術性，增加了周圍宮殿的環境美。

六　龍吻走獸

故宮宮殿房屋屋頂，完全覆以琉璃瓦件，包括牆頂、花活，各種琉璃構件多至百數十種，其中以殿脊兩端的龍吻體積最大，雕塑工藝最費工，被目為琉璃構件之王。其次則為具有立體形象的飛禽走獸瓦件。

琉璃瓦件在清代分為十等，術語稱為「十樣」。一樣無編號，十樣有編號無實物；最大的從二樣開始，九樣結尾；在琉璃窯老賬簿上有「上吻」一名，體積大於二樣，但未見實物。故宮太和殿正脊兩端安裝的是二樣吻，高度為清代營造尺一點零五丈，合公制三點三六米。它用十三塊零件組成，合劍把、吻墊、吻座，總計十六件，重量為七千三百斤（三千六百五十公斤），名正吻，又名龍吻（圖37）。

龍吻是由古代建築上的鴟尾演變而來的。在公元前一百多年的漢武帝時代，一座柏樑殿被燒燬，估計是由雷電引起的。當時根據玄學的理論，採取了「壓勝法」的消防措施，即塑造水生動物鴟的尾，以像水，安裝在殿頂。元代人所著《說郛》解釋鴟尾意義說：「鴟乃海獸，水之精也。水能剋火，故用鴟尾。」在這種思想意識的指導下，經過工匠和藝人的創作，鴟尾遂成為建築上的一種藝術品。

鴟尾使用的時間很長，在考古中見於石刻壁畫上面的有很多。現存建築實物中保存最好的有河北薊縣獨樂寺的山門，建於公元九八四年。山西五台山佛光寺及大同華嚴寺，都有鴟尾。大約在八、九世紀的唐代，鴟尾開始向鴟吻、龍吻過度。到宋代編纂的《營造法式》，已有龍吻的名稱。鴟尾與龍吻的區別是，鴟尾重點突出的是尾部，尾部高峻雄健；吻突出的是口部；口部張大，勢吞橫脊，所以名之為「吻」。後來的龍吻的形象是將古代傳說的龍九曲三彎的形體塑造成一個方體，龍體的各部位都體現在方形的造型上。吻的前部有大嘴、通口脖子、前爪、卷尾；中部、後部有彎子、火焰、草胡、小腿、後爪等。吻把龍形變成方體，還將想像的蜿蜒的龍身雕塑在吻體的中間，名為「子龍」，其意義是說明吻為龍的化身。在地方手法上，有的是在吻的後部塑造一條游龍盤踞其上，在藝術造型上顯得欠含蓄，而且後部高聳，亦失去平衡。宮式吻前部卷尾高，後部五股雲劍把，保持前後高低相襯，而且還具有聯繫各塊吻件的結構上的功能。宮式吻在明清兩代有區別，明吻渾圓端正，清吻峻峭高聳，從藝術角度衡量，明代似勝於清代。

在古典建築屋頂上，正脊兩端踞坐吻獸，在垂脊、岔脊下部的筒瓦，則安有塑造成立體形象的琉璃人物和飛禽走獸，等級高的殿脊可排列十一種。宋代《營造法式》中的窰作，已有造鴟尾、獸頭、套獸、蹲獸、嬪伽、角珠、火珠、行龍、飛龍、飛鳳、立鳳、牙魚、狻猊、麒麟及海馬的。明清兩朝瓦件大致都沿襲《營造法式》而加以變化。明清時代的名稱為一龍、

二鳳、三獅子、四天馬、五海馬、六狻猊、七押魚、八獬豸、九斗牛。最前為騎鳳仙人，最後為行什 (圖38)。這是一級廡殿太和殿的最高級數。除天馬外，均見於《營造法式》。這些琉璃瓦構件是與裝飾結成一體的工藝品。

這些裝飾性的屋頂覆件，都是麟類、羽毛類和獸類，而且又是自古以來傳說中的稀有動物。如傳說中龍為麟蟲之長，形體能長短變化，古書《易經》中有「飛龍在天」的話，象徵最高統治者。其後封建王朝各代均以龍為至尊，在帝王宮殿上，龍的圖案為主題。鳳為飛禽之首，人視之為神鳥，古語有「有鳳來儀」的話，以象徵祥瑞。傳說麟在古代盛世出現，稱為仁獸；獅子在佛教中為護法王，其性忠威有力；海馬、天馬、狻猊、獬豸等，或稱龍種，或稱忠直勇獸，帝王宮殿用這些傳說和想像出來的動物形象塑造成立體的琉璃瓦件，覆在屋頂垂脊或岔脊之上，好像是拱衛着宮殿。封建帝王自稱「真命天子」，並稱天下一統，奄有四海，珍禽異獸，齊集來朝。正因此，明清兩代統治者對於這些琉璃塑造的動物，視為神靈珍秘，尤其對於龍吻，更視為至尊，一吻製成，在安裝之前，要派一品大臣趕赴窯廠迎接；在安裝時，還要焚香，行跪拜儀式。

從建築角度看，龍吻和走獸等都是從實用中產生的。在正脊和垂脊交接處，是整個屋頂互相聯繫的錯綜環節，為保護這一部位不致遭受雨水侵蝕和鬆散脫裂，用陶製構件籠罩，並使之銜接穩定，於是出現了「吻」。垂脊坡度較大，為防止瓦件滑落和脫裂，須將下端脊瓦釘在脊檁上固定住。長釘上面罩以陶製器件走獸等，就不致使雨水侵蝕而造成滲漏。建築工人在長期勞動實踐中，結合實用創造出各種水獸、飛禽、走獸等藝術形象，於是逐漸形成「鴟吻」、「龍吻」、「螭吻」，以及各種走獸，既為建築藝術品，又是屋面上不可缺少的結構瓦件。封建統治階級霸佔了勞動人民的藝術創造，使它為統治階級服務，不僅在吻獸、脊獸的形狀、數目、大小上有嚴格的規定，而且建築物的開間、尺寸、結構、形狀乃至磚瓦種類、台基高低……都按封建的等級而有所區別。

38 太和殿戧脊截獸及走獸

七　哲匠良工

　　永樂初年參與營建北京都城及紫禁城的大臣官員、哲匠良工、民丁軍士，為數眾多，徵之文獻，有姓名事跡可考者，為數也不少。

　　明代紫禁城是以安徽臨濠（今鳳陽縣）明中都宮殿為藍圖，又加以完善的。明中都規劃設計的指導思想原則，主要根據《周禮·考工記》而有所損益，是中國歷代王都設計中比較完備的。當日主持規劃、興建中都宮殿壇廟者為明初功臣湯和與李善長。湯和是明初大將，與明太祖朱元璋是同鄉，少年時好友，屢立戰功。洪武三年（一三七○年）封中山侯。《明史·湯和傳》載，湯和於「洪武四年，與李善長營中都」。李善長是明初大臣，朱元璋稱帝後，他任中書左丞相，封韓國公。明開國制度，多經他裁定。《明史·李善長傳》說他：「洪武五年，董建臨濠宮殿。」

　　明永樂四年後參與營建、規劃紫禁城，在《明史》中立傳或提到的有陳珪、薛祿、柳昇、王通等人。《明史·陳珪傳》中說他於永樂八年，「董建北京宮殿，經畫有條理，甚見獎重」，柳昇和王通是他的副手。《明史·薛祿傳》中說他於永樂五年，「以後軍都督董北京營造」。

　　參與北京宮殿工程技術的哲匠，見於文獻為人稱道的，有以下諸人：

　　一、楊青。據《江蘇松江府志》載：「楊青，金山衛人，幼名阿孫。永樂初以瓦工役京師，內府屏牆始垂有蝸牛遺跡，若異彩。成祖顧視而問阿孫，以實對。成祖嘉之。……授冠帶、營繕所官。一日便殿成，以金銀豆頒賞，悉散於地，令自取。眾競往，青獨後，以是心重。青後營建宮闕，使為督工。青善心計，凡制度崇廣，材用大小，悉稱旨。事竣，遷工部左侍郎。其子亦善父業，官至工部郎中。青以老疾乞休，卒賜祭葬。」

　　二、蒯祥。《蘇州府志·蒯祥傳》：「蒯祥，吳縣木工也，能主大營繕。永樂建北京宮殿，正統中重建三殿及文、武諸閣，天順末作裕陵，皆其營度。能以兩手握筆畫龍，會之如一。每宮中有所修繕，使導以入，蒯用尺

準度，若不經意，既造成以置原所，不差毫釐。指使群工有違其教者，輒不稱。初授營繕所丞，累官至工部左侍郎，食從一品奉祿。」

三、蔡信。《武進縣志·蔡信傳》：「蔡信有巧思，少習工藝，授營繕所正，升工部主事。永樂間朝廷營建北京，凡天下工藝皆徵至京，悉遵信繩墨。信累官至工部侍郎……年八十，仍執役。」

四、王順、胡良。在初建宮殿壇廟時，彩繪工匠有王順、胡良。《山西通志·文藝》：「王順、胡良，保德州人（今山西保德縣），擅繪事。永樂間建太廟，徵天下繪工詣京師，良、順偕往焉。成祖往視，撫順肩，稱賞不置。」

以上為明永樂初年建北京宮殿時有文獻可查的規劃師和技術師。當然，作為規劃講是繼承明中都之模式，以後之工師、工匠都是繼其後者。

永樂十九年（一四二一年），即宮殿建成後第二年，奉天、華蓋、謹身三大殿為火焚燬。次年，乾清宮失火。正統五年（一四四〇年），決定按舊制重建三大殿。修繕乾清、坤寧二宮。當時出力最多者為太監阮安和僧保。二人事跡見《英宗實錄》。正統六年九月，三殿兩宮成，十月賜太監阮安、僧保銀紵絲紗。《明史·宦官傳》：「阮安有巧思，奉成祖命營北京城池宮殿及百司府舍，目量意營，悉中規則，工部奉行而已。」又彭孫貽《明朝紀事本末補編》亦記其事。兩條文獻說明：阮安具有現在建築師、施工師之才能，其功績是因舊復原，非原始設計也。

明代在英宗時重建三殿之後，到世宗嘉靖朝又毀。主重建之事者為匠官徐杲。《世廟識餘錄》：「三殿規制自宣德間再建後，諸匠作皆莫省其舊，而匠官徐杲能以意料量比，落成竟不失尺寸。」明末人著《野獲編》載：「世宗末年，土木繁興，各官尤難稱職……永壽宮再建……木匠徐杲以一人拮据經營，操斤指示。聞其相度時，第四顧籌算，俄頃即出，而斫材長短大小，不爽錙銖。上暫居玉熙宮，並不聞有斧鑿聲。不三月，而新宮告成，上大喜……」

北京故宮早期藍圖為鳳陽中都、南京，修建中有沿有革，以上列錄之史料，是有明一代中營建、重修故宮之人，非原始設計者也。

紫禁城城池

　　紫禁之名，來源於紫微星座。在我國古代，紫微星被認為是「帝座」，而皇宮又是禁區，所以皇帝居住的正式宮殿，稱紫禁城。其他別墅性的皇宮、御苑，統稱為離宮。

　　紫禁城是三重城牆包圍之下的「城中之城」，外觀上十分正規，完全是正式城牆建築：大城磚、清水牆，上面有女兒牆垛口。南北長九百六十米，東西長七百五十三米，由地面至女兒牆高十米，底寬八點六二米、上寬六點六六米，收分較小，城台淨寬五點七三米，四角各有角樓一座，全城面積是七十二萬平方米，折合一千零八十七市畝，相當一個中小縣城，豪華富麗卻達極點。城牆全係用磨磚細砌（瓦工術語名為五扒皮磚，即五面磨砍）。四個角樓是「九樑十八柱、七十二條脊」的獨特形式建築 (圖 39)。城牆四周繞以護城河，條石砌岸，稱筒子河。波光城影，莊嚴之中給人以玲瓏剔透之感。可以說，這是中國古代「城」的最高建築形式。與其他城不同者，就是這座城只住皇家一戶。

　　紫禁城有四個城門：午門、東華門、西華門、玄武門。午門是正門，位置在紫禁城南面城牆的正中。北面的玄武門，位置在紫禁城北面城牆的正中。南北兩門在一條直線上，與紫禁城的外門端門、皇城正門承天門、京城正門大明門、南外城正門永定門都是正對着，都位於北京城的南北中軸線上。

　　午門的奇特之處是兩旁各有一座突出的墩台，使整個城台形成一個凵字形。東西兩部分叫做「觀」，也叫做「闕」。闕的本義是指午門外廣場：

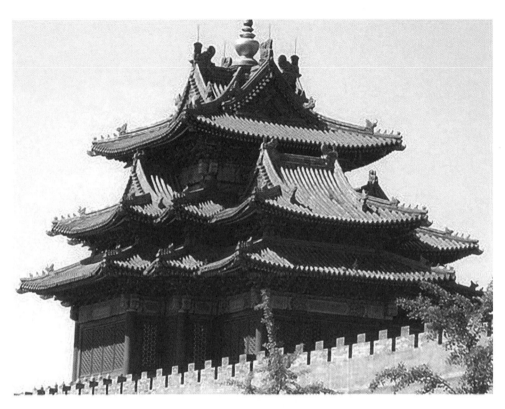

39 角樓

甲骨文的門字是 𭅖，當中即為闕。古代墓前立兩石，如華表，亦名闕，其意與門前之闕同。所謂天闕，就是皇宮大門的意思。東西兩闕上兩端各有兩座崇樓，當中是午門門樓，高三十五米。中央門樓與四座崇樓由連簷通脊的廊廡連接起來，共為五座，俗稱五鳳樓（圖 40）。

從建築角度看，午門城闕是唐宋以來皇宮正門形式的沿續，兩翼合抱，是出自防禦更加嚴密的需要，而從設計上看，是為了突出皇宮的尊嚴。進承天門以後，又經一道端門，夾道兩旁是較低的朝房，到午門前再出現一個豁然開朗的空間，此則闕也，形成三面包圍的封閉性的廣場，顯得城樓格外莊嚴和高大，門禁也更加森嚴。午門正面有三個門洞，而左右城闕又在東西方向各開一門，叫作左掖門、右掖門，進掖門門洞後折而向北，出口卻和背面三個券門平行。所以午門券門從南面看是三個，而從北面看卻是五個，就是因為有東西兩觀的緣故（圖 41）。因此，午門和承天門、端門有所區別，在外觀上顯示靈活又有變化，不僅防禦性強，也表現了封建等級制，作為皇宮的正門，要比其他城門顯出更為高貴和尊嚴的氣勢。

雄偉的午門城樓和兩觀樓上的廊廡亭閣是一組完整的建築群。四座亭閣式崇樓各有一個鎏金的金頂，因此午門又帶有華貴氣息。它是皇宮千門萬戶中第一個「高峰」。名義上是正門，實際上並不是專為出入而設，而是兼有朝堂的作用，所以也叫午朝門。按照封建王朝的規制，每年冬至，皇帝要在午門向全國頒發新曆書，叫做「授時」。午門前有兩座石亭，一邊放日晷，一邊放銅製的量具嘉量。這兩種器物，一種代表時間，一種代表計量法制。這是人類從事勞動生產以來所不可缺少的兩種工具。形成國家以後，日晷表示向人民授時，嘉量表示向人民立法度量衡，於是，這些便成了代表皇權的建築陳設。

午門前一直是明清統治階級舉行「獻俘」儀式的場所，無論是「盛明」，還是清代「乾嘉盛世」，農民起義及少數民族的反抗，一直此伏彼起，反動的封建統治階級在鎮壓和殺戮農民（或少數民族）之後，總要把一部分俘虜

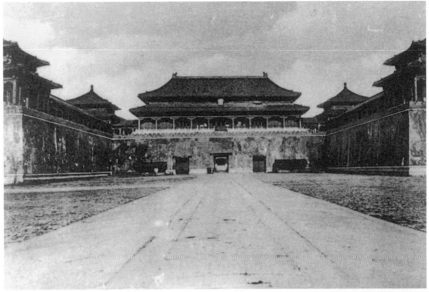

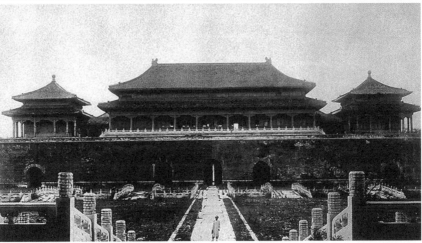

40 午門
41 午門內側

押解到北京舉行「獻俘」儀式。把「俘虜」從前門經千步廊、承天門、端門解至午門，沿路禁軍森嚴，充分發揮了這一系列建築物所顯示的凜然至尊的威懾功能。皇帝在午門城樓設「御座」，親臨審視，並親自發落。一面展示「天威」，一面是鷹犬報功。皇帝經常對「俘虜」使用極毒的一手：赦免之後，讓這些戰俘（族屬）在北京劃地定居，在種種籠絡下，使他們世世代代再也不能回原籍「犯上作亂」。

明代還在午門前舉行一種特殊的刑罰 —— 廷杖。這是專為對付封建皇朝的臣子而施。《明史‧刑法志》記：「廷杖令錦衣衛行之。」午門前東西兩側設有錦衣衛值房，凡大臣有違背皇帝意願（即忤旨），即令錦衣衛當場逮捕，捆到午門前行刑拷打，然後下「詔獄」等候處決。一般廷杖之後十之八九會被當場打死。明正德朝朱厚照是一個極為昏庸荒淫的皇帝，他的貼身太監是劉瑾，也是他的特務機關司禮監的頭子，兼提調東廠。劉瑾經常假借朱厚照的命令，廷杖異己，最後劉瑾也被拿問，「挈到午門前御道東跪……劉瑾則洗剝反接（即剝光衣服，倒剪雙臂捆綁），二當駕官揪其腦髮，一棍插背挺直，復有一闊皮條套其雙膝扣住，五棍一換」。午門前的廷杖大致如此。劉瑾廷杖後遭處決，他生前勒索搜刮來的百萬兩以上的黃金白銀以及不計其數的財寶，統統歸朱厚照所有了。

紫禁城的東西兩門東華門和西華門是東西相對的，但並不是處在紫禁城東西兩面城垣的正中，而是偏南，南距紫禁城南垣角樓各一百多米，北距紫禁城北垣角樓各八百多米（圖 42、43）。這種安排，是由於宮殿建築佈局上的要求。紫禁城裡的宮廷分外朝和內廷兩大部分。所謂外朝，就是三大殿。內廷則為三宮，以及后妃在東西六宮居住的區域。宮殿佈局從外朝向北，愈近內廷，愈嚴密。如果把東西兩門開闢在城牆正中，那就會正對內廷心臟地帶；內廷即不能保持嚴謹，同時在使用上也沒有在東西兩面城垣正中開門的必要。因為外朝是皇帝舉行大典和宮廷處理日常政務的地方，午門只有舉行大典時才開啟，平日是不常開的。平日大臣官員上朝都是通

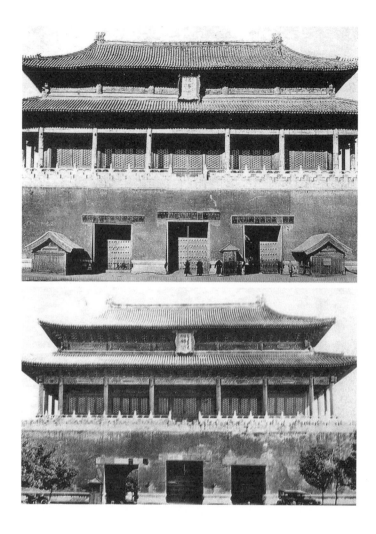

42 東華門
43 西華門

過東西華門，更多的是出入東華門。西華門直通西苑，是內監司事人員經常出入的地方。因此才把東華、西華兩門開在和午門較近的地方。

紫禁城的北門玄武門，清康熙年間重修時，因避康熙帝玄燁之諱，改名神武門，主要供後廷人員出入。門樓上設鐘鼓，每日黃昏及拂曉時鳴鐘，入夜後擊鼓報更（圖 44）。

玄武門北，有北上門，門北是萬歲山，清代改稱景山。從整體佈局來看，景山是真正的宮廷後苑，面積二十二萬五千多平方米，約為紫禁城的三分之一，裡面有樓有殿，當中是一座十一點六丈高的土山，山上築有錯落有致的小亭。全區松柏交蔭，景色清幽。山和山區的建築，完全是為屏障故宮而安排的。南北長達一公里的故宮宮殿群，北面若即以玄武門為結局，則籠不住由大明門起一氣呵成的全宮局勢。有了萬歲山，則賦予全部宮殿以大氣磅礴的總結，形成最有氣勢的背景，這自然是十分必要的，猶如北宋都城汴梁宮後之有鎮山。清代乾隆十五年（一七五〇年）時，將萬歲山改為五峰，每峰各建一亭。中峰最高，峰上矗立一座三層簷的方亭，高入雲際，與太液池白塔東西輝映，登臨山巔，極目四望，西郊香山秀色可映入眼簾，南瞰故宮則氣象萬千，無比雄偉，這樣就更顯示了景山對整個紫禁城的屏障作用。

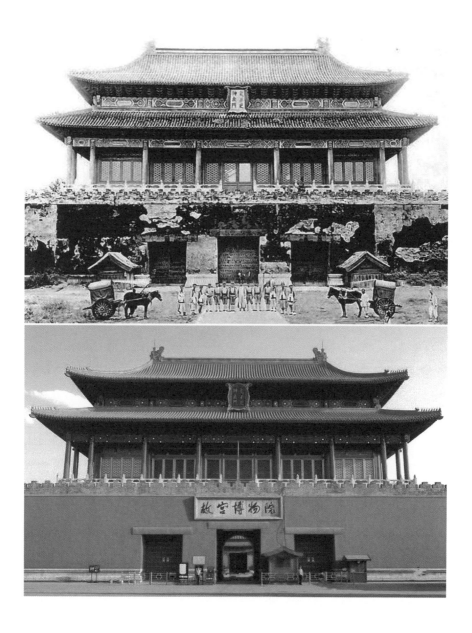

44 神武門

故宮內廷

從紫禁城建築佈局説，乾清門廣場以南的三大殿、文華殿和武英殿，為外朝；廣場以北，包括後三宮和東西六宮等建築，為內廷。

據文獻記載，明朝建極殿（保和殿）後，原有一座雲台門，以隔外朝、內廷，其位置在三台之上。到清代，已無雲台門，亦無遺跡可尋（圖 45）。保和殿後，即乾清門廣場，東西長二百米，南北寬五十米，正處於外朝和內廷之間。廣場東西各有一門，東曰景運，通外東路；西曰隆宗，通外西路。廣場北側正中，即內廷大門乾清門。

乾清門為殿堂式，共五間，三間露明（圖 46）。兩次間有磚砍牆小窗，為侍衛站班之處。大門中間有雲龍階石，兩次間為崇階步道。殿門左右有八字形琉璃照壁，門前陳設金獅金缸，相對排列。清代皇帝有時聽政於此。

乾清門內正中往北八十二點七米處，有皇帝的寢宮乾清宮，重簷廡殿（圖 47）。後面有坤寧宮，是皇后的寢宮（圖 48）。這是故宮內廷，即中軸線後部的主要宮殿。這兩座宮殿，「乾清坤寧，法象天地」，東西各六宮，則象徵十二星辰，連上外朝三殿，通稱「三殿兩宮」。在清代通稱前三殿、後三宮。原因是乾清、坤寧二宮之間，夾立着一個亭子形的方殿交泰殿，其式如前三殿的中和殿（按：明代南京宮殿在洪武年建造時，乾清、坤寧之間原無建築。建文帝即位後，在兩者當中加建一座省躬殿。其形式雖不詳，大約即是方形殿宇）。

交泰殿的名字，最早見於明隆慶朝，從明朝宮廷歷史臆測，交泰殿始建似應在隆慶的父親嘉靖朝。嘉靖坐朝四十五年；耗費國力財力的建築活

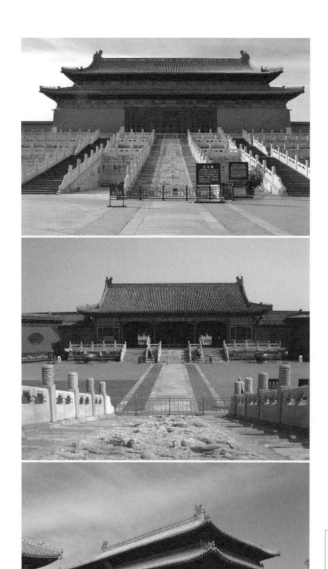

45　保和殿后三台上，明代原有雲台門，今不存
46　乾清門
47　乾清宮

動頻仍；同時他崇信道教，天地交泰之義即來自道家。在乾清、坤寧兩宮之間的空當中建造交泰殿，南距乾清宮後簷僅十四點七米，北距坤寧宮前簷僅十一點二五米，顯得十分逼仄，從空間組合上，也可說明是後加的建築，從題額看，又是一座儒道合一的建築（圖49）。

乾清宮是一座重簷的七間廡殿，現存者是清代嘉慶二年（一七九七年）燒燬後重建起來的。從乾清門起，修有龍墀，直達乾清宮丹陛台。丹陛上有日晷、嘉量、龜鶴等陳設。丹陛之下地平上，清順治十三年增建了兩座鎏金小殿，東曰江山殿，西曰社稷殿，都是範刻鎏金，內供江山社稷之神，象徵皇帝對江山社稷的統治。東廡為端凝殿，是皇帝收藏冠帶袍履的地方。其南有祀孔處和尚書房。西廡為懋勤殿，是皇帝閱讀本章和瀏覽詩書的地方。其南的房屋，在清代為批本處和內奏事處。南廡是翰林學士承值的地方，稱為南書房。乾清、坤寧、交泰三殿的其他廊廡，在明代為宮監女官的承值房。

後三宮與東西六宮之間均有門相通。東廊廡中有日精門、龍光門、景和門、永祥門、基化門，以通東六宮；西廊廡有月華門、鳳彩門、隆福門、增瑞門、端則門，以通西六宮。這些門廡是互相對稱的，題額含義也都相對，如日精對月華，龍光對鳳彩等。封建皇朝為顯示自己的威嚴，突出獨夫之尊，總是以天地日月星辰等自然現象為象徵，如乾清象天、坤寧象地、日精象日、月華象月。

在東西六宮後面，各有四合院式的五所建築，東六宮之後的叫乾東五所，西六宮之後的叫乾西五所。這兩組建築，是眾多的皇子居住的地方。其象徵則是天上的眾星。這種眾星拱衛的象徵反映在建築造型上，則體現為不同等級的劃分。如乾清宮是廡殿頂，上簷簷是七踩斗拱，下簷簷是五踩斗拱的重簷大殿；東西六宮是三踩單簷殿座。乾東、西五所除當中一所正殿，在單簷下出一跳斗拱外，其餘則都是一斗三升小型結構。至於那些宮監值房，則是布瓦硬山小型房子（圖50）。

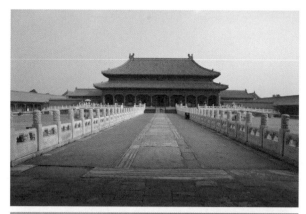

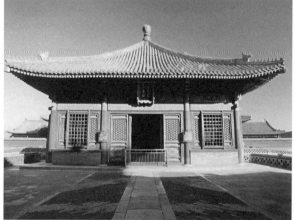

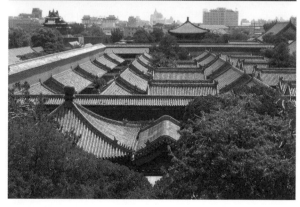

48
49
50

48 坤寧宮
49 交泰殿
50 東五所屋頂

清代外朝、內廷佈局仍襲明代之舊制。到了十八世紀乾隆朝以後，部分相對的建築格局即有所改變。乾隆（弘曆）原住乾西五所第二所，即位後，改建為黃琉璃瓦的宮殿，題額重華宮（圖51、圖52），永遠作為皇帝的宮殿。嘉慶（顒琰）為了生活便利，將西六宮的翊坤宮和儲秀宮聯起來，把儲秀門改為體和殿（圖53），成為兩宮之間的穿堂殿；同時將啟祥宮（太極殿）和長春宮聯起來，把長春門改為體元殿（圖54），也成為兩宮中間的穿堂殿。這樣的改建，破壞了原故宮整體佈局講求古代建築群相對的格局，從現在保存的故宮平面圖上，可以清楚地看出它們的變化。

內廷建築用高八米的紅牆維護，南門即乾清門，其北為宮後苑的順貞門。東西六宮的首宮基本與乾清宮平行，只是其前無龍墀露台，宮前的空間即相當於乾清宮庭院地方。東六宮之前在明代有神霄殿、弘孝殿、內東裕庫等，清代將神霄殿改建為惇本殿、毓慶宮，弘孝殿改為齋宮。西六宮之前為養心殿、祥寧宮。還有一座磚建無樑殿，其位置大體在今養心殿南庫。明嘉靖皇帝信奉道教，在無樑殿內煉丹藥，在養心殿內「養心」，以求長生不死。清代從雍正朝起，養心殿是皇帝居住和進行日常政務活動的地方。殿內所懸匾聯充滿宋明理學思想，如正殿的「中正仁和」、「勤政親賢」，以及「唯以一人治天下，豈為天下奉一人」等。

東、西六宮屋頂形式一般都是單簷歇山式，但東宮的景陽宮、西宮的咸福宮，卻是單簷收山式頂。養心殿原為三間大殿，後來將廊子推出，又在每間額枋上加支方柱兩根，從外觀上已成九間。估計這是清代雍正年間改作寢室時改建的。同時又在西二間外另加添抱廈一間，抱廈圍以木板牆，形成一個小院。傳說是清代皇帝為了在殿中臨窗批閱奏章時，防止宮監的窺視。

在東六宮的東側，南北長度與六宮相當，還有幾組小型建築群，是為宮中服務的機構，有尚衣局、尚食局等。到了清代，改為緞庫、茶庫、果局等機構。在這些機構之前是宮中祭祀祖先的奉先殿，都有紅牆圍護，與

51

52

51 重華宮內景之一
52 重華宮內景之二

| 53 |
| 54 |

53 體和殿
54 體元殿

東六宮聯成一體。紅牆之東，有十米寬的長巷，巷東即故宮的外東路區。

外東路緊臨紫禁城東城垣，南至東華門，北至北城牆。據《明宮史》記載，外東路北部有噦鸞宮、喈鳳宮一號殿、仁壽宮，南部地區有勖勤宮、昭儉宮、慈慶宮、端本宮。到清乾隆年間，全部拆毀，改建為供乾隆做太上皇帝時住的宮殿群寧壽宮。

寧壽宮之名，在康熙朝已有，為皇太后之居所。估計那時是利用明代舊有的一組建築。乾隆為自己告老時居住而建的寧壽宮建築群，有殿，有閣，有庭園，工程極精。床榻隔扇壁櫥之類，均選用黃楊、紫檀、楠木、花梨、文竹、梗木等上好木料；在裝修各部如群板、隔扇心以及邊框處時，再鑲上各種工藝品，有瓷器、銅器、象牙雕刻、景泰藍、雕漆、刺繡、繪畫、編竹、刻竹、玉石等，精巧富麗，豐富多彩。這時期，還創造了細木包鑲法，即在松榆木上，用黃楊硬木等細材包在外面，做法新穎。這組宮殿的建築，集中了當時中國工藝美術及建築技術之大成。

寧壽宮總佈局大體分三路。中路有皇極殿、寧壽宮、樂壽堂、頤和軒；東路有暢音閣（皇宮中的大戲台）、閱是樓（太上皇閱戲之處）。閱是樓北有慶壽堂、尋沿書屋、景福宮等。這一路是小型四合院式，用遊廊圍繞，院中點綴花壇、松竹之類，是乾隆作為「隨遇而安」的隨安室。西路全為寧壽宮花園，俗稱乾隆花園，南北長一百六十米，東西寬三十七米。花園內採用江南園林手法，樓閣、湖石、松柏配置得宜，佔地面積不大，卻能小中見大，自成一局，建有古華軒、流杯亭、遂初堂、三友軒、擷芳亭、萃賞樓、聳秀亭、符望閣、竹香館、倦勤齋等，不止園中有殿，而且殿中有園，在倦勤齋室內即採用宋代露籬之法，構有室內花園。

清朝皇帝日常均住西郊御園，夏季則在承德避暑山莊，每年只有較短時間在宮內住。乾隆在宮內住養心殿。他二十五歲即位。在位三十年時，他曾預告上天，如能在位六十年不死，即將帝位讓與兒子，自己退居太上皇。他做滿六十年皇帝時，已經八十五歲，但至期退為太上皇後，他並未

搬到寧壽宮區去住,而繼續住在養心殿,以「歸政仍訓政」名義,繼續掌實權,直到三年後死去。

外東路原慈慶宮地方,乾隆年間改建南三所,供阿哥(即皇子)居住。

西六宮之西,明代建有隆德殿等,清代改建為中正殿、雨花閣時,又將乾西五所的一部分建造西花園。原隆德殿是明代嘉靖皇帝供奉道教神像之所,清代改建後,改供佛教密宗像。一九二三年清代末代皇帝溥儀(宣統)仍住在故宮內廷時,此殿焚燬。清代在西六宮與中正殿之間還添建了撫辰殿、延慶殿、建福宮、惠風亭等一些小型建築,其中有的是為賞花,有的供居喪時用(如建福宮即使用黑琉璃瓦),有的作為檢閱近支王公射箭之所。明朝時這一帶的舊狀,文獻無徵,無從考查了。西花園、中正殿、雨花閣這些建築的西紅牆外,有一條長巷,巷西高大紅牆之內,有英華殿、咸安宮等明代建築,後者於乾隆朝改建為壽安宮。最南為慈寧宮。清代時把單簷殿座改為重簷大殿。其西還有壽康宮一區建築,是給老太后、老太妃以及名位較低的妃嬪等一群寡婦居住的地方。慈寧宮之南為仁智殿,又名白虎殿,清代將這個地方作為總管宮廷事務的機構,即內務府和宮廷製造工藝品的造辦處。清代末年,這一地帶已殘破不堪,目前已是一片廣場了。

在故宮中軸線的最北端為宮後苑,清代叫御花園,東南角一門叫瓊苑東門,可通東六宮,西南角的瓊苑西門,可通西六宮。後苑當中主要建築是欽安殿,還是十五世紀的原建築。殿中供玄武神。現在殿內陳設神像,全為十五世紀明成化年間(一四六五年至一四八七年)原物。殿頂用銅板鋪墁,成長方拱背坡形,周圍四脊環繞,屋頂設鎏金寶頂,這是明代著名的盝頂建築。欽安殿的東西地區有軒有閣,有亭有榭。建築物有位育齋、摛藻堂、絳雪軒、養性齋、玉翠亭、凝香亭、澄瑞亭、浮碧亭。有的是明代所建、有的是清代建造。從建築風格看,澄瑞、浮碧二亭均為明代遺構(圖55)。清代約在雍正年間在亭前加一卷棚,其雀替與亭中雀替手法不同,在

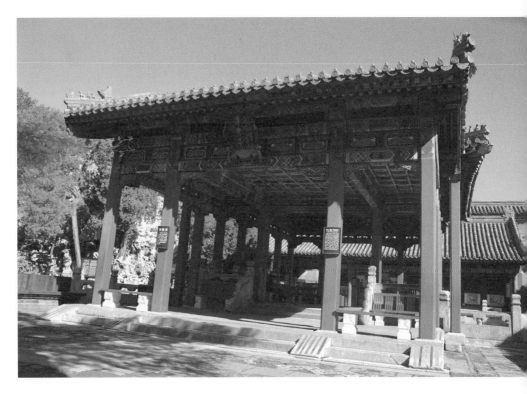

55 浮碧亭

卷棚與亭子銜接之處，用鐵活拉住，其做法與清雍正年間建的齋宮的鐵活一樣。在這組建築群中，還有池水山石、松柏花卉。所有台石陳設，都是若干萬年前的奇石，屬於難得的自然瑰寶。這一座宮廷園林，由於年代久遠，松柏多已衰退。

後苑的後門叫順貞門，直對紫禁城的北門玄武門。出玄武門，即是紫禁城宮殿的鎮山萬歲山，清代名景山。登上景山中峰，南望故宮，但見陽光照耀下一片金碧，院落重重，錯綜起伏；琉璃瓦頂，燦爛絢麗。殿頂形式更是多種多樣，有廡殿頂、歇山頂、四角攢尖頂、懸山頂、收山頂、硬山頂、盝頂、卷棚頂、六角式、八角式、十二角式，多角迭出，以及單簷、重簷、三重簷等種種形式，從前朝午門起到內廷盡頭玄武門，形成長達一公里、起伏跌宕的建築佈局，渾厚凝重，十分有氣勢。

太和門和三大殿

　　紫禁城午門之後是一個廣場式的庭院，面積約二萬三千多平方米，當中橫亙一道內金水河，由西蜿蜒而東。整個河道由玉石欄杆圍護，當中有五道玉石欄雕砌的石橋。河流彎曲，形如玉帶，因而又名玉帶河。設計這樣大的一個庭院，又開挖這樣一道內金水河，從建築角度來看，是大合大開的手法，是在到達金鑾寶殿之前的一種渲染。河道使午門和奉天門（明嘉靖改稱皇極門，清代改為太和門）起了隔斷作用，而內金水橋又成為紐帶，把它們聯繫起來。奉天門是奉天殿的大門，如果離午門太近，那就會被午門這座高大的建築群所壓制，而有損它的獨立性，於是設計了一個大型的庭院，並加一道彎形河道，使之隔開，以突出奉天門的地位；五座石橋，則成為它的前奏和紐帶。奉天門雖比午門低，但通過河與橋的襯托、渲染，反而增加了氣魄（圖56）。

　　現存的太和門是紫禁城內最晚重建的一座建築。清末光緒二十四年，載湉大婚前，太和門被火燒燬。當時載湉大婚期已定，清代制度規定：正式皇后必須經由前朝太和門進宮，清政府因此下令由北京棚匠（紮彩工人）連夜搭成一座逼真的太和門，於大婚時使用。轉年，太和門才重新建成。

　　太和門建在一處崇基上，面闊七間，橫五十八點八二米，縱深三十點四三米，是三大殿庭院的正門，卻不是專為出入而設的。奉天門在明代也稱作大朝門，是作為殿堂使用的設朝之所。所謂「御門聽政」，就在這裡舉行。門前的建築以及裝飾物也較突出，最引人注目的是台基下的一對色澤斑斕的銅獅，高大身軀踞坐在漢白玉台座上，造型威武優美，給大朝門增

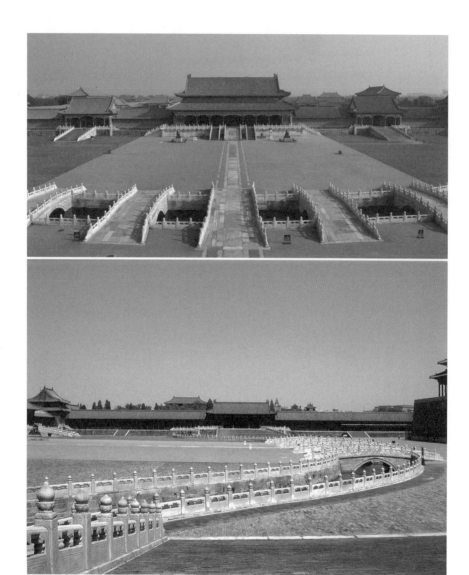

56 太和門及內金水河

加了壯麗嚴肅的氣氛（圖57）。門左有一座小石亭，在頒發詔書時先將詔書放在亭內，所以又稱詔書亭。門右有一石匣，據《郎潛紀聞》中記：裡面裝有五穀、紅線、金銀元寶之類。有的記載說它和宮殿正脊所放置的「寶匣」同類，屬於「厭勝」之物（即鎮物）。如果把詔書亭和盛金銀五穀的石匣對比，倒反映出封建皇朝對勞動人民的一「取」一「予」，給予百姓的是發號施令，取於百姓的則是錢糧布帛（圖58）。所謂「御門聽政」，無非是統治階級進行剝削和壓迫的最高形式而已。《國朝典故》記：朱棣在奪取皇位後，在奉天門有過這樣的「御門聽政」：「茅大方妻張氏，年五十六，送教坊（注：即官妓院），旋病故，教坊司安政於奉天門奏，奉聖旨：吩咐上元縣抬出門去，着狗吃了。欽此！」在清代早期，在此聽政是將臣下所上的折奏及閣臣擬出的兩三種批示呈帝，囚閱看時未能作出同意哪一條決定、用哪一條批示，而定期在御門聽政時作最後決定。

奉天門前庭院東西都有對稱的廊廡，東廊闢一門叫左順門（後改會極門，清代改名協和門），西廊闢一門叫右順門（後改歸極門，清代改名熙和門）。這兩座門通東華、西華兩門。此外，和奉天門平行的還有兩座角門，都通奉天殿庭院（東角門後改弘政，清代改名昭德；西角門後改名宣治，清代改名貞度）。據明代所繪宮殿圖，奉天門左右原是斜廊式建築，外觀玲瓏華麗，與玉帶河相互交映，宛如一幅用界線畫法繪製的仙橋樓閣畫卷。現在的奉天門左右卻是奉天殿南廡的後簷磚牆，比起明代建築，顯得森嚴呆板。這種形狀是清初改建的，為的在皇宮中加強防禦性措施，就把原來的開敞式廊廡變成封閉式磚牆了。

外朝宮殿主要是三大殿。奉天殿、華蓋殿、謹身殿是最初的名稱。明中葉改名為皇極、中極和建極殿，清代改為太和、中和、保和殿至今。（圖59、60、61）

太和殿前是一處三萬多平方米的大庭院，環境十分開闊，一條長長的白石甬路縱貫中央。三座大殿前後排列在一座由漢白玉石砌成的「須彌座」

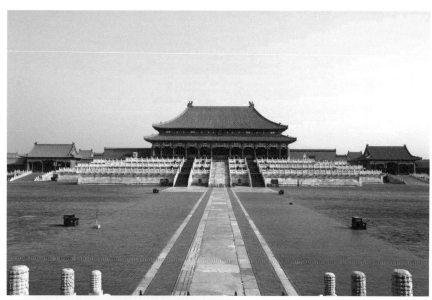

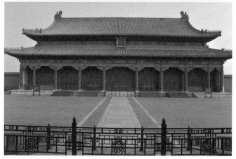

57	59
	60
58	61

57 太和門前銅獅
58 （左）太和門前石匣；（右）太和門前石亭
59 太和殿
60 中和殿
61 保和殿

大台基上，呈工字形，分為三層，俗稱三台。台心高八點一二米，邊緣高七點一二米，總面積為二萬五千平方米。每一層邊緣都繞以漢白玉石欄板望柱，都向四周伸出石雕的龍頭。望柱共一千四百五十三根，龍頭數為一千一百四十二個，龍嘴當中鑽有圓孔，與欄板下的小洞相通，是三台上的排水孔道。在降雨時，三台上的積水順四面微低的地勢，分別從大小龍頭噴出，大雨如白練，小雨如冰柱，宛若千龍吐水，蔚為奇觀。三台上的石雕既有裝飾作用又有實用功能。但總的說來，它是三殿的殿基，遠遠望去，三座巍峨的宮殿，被托在三重雕柱台基之上，顯示出萬分端莊與尊嚴（圖 62）。

太和殿是紫禁城中最高的殿堂，從地面到屋脊高達三十五點五米。從建築設計上看，其他建築如廊廡樓閣都匍伏在它周圍，長長的甬道，遼闊的庭院，再經太和門前一系列建築和爐、鼎、龜、鶴、日晷、嘉量等陳設的渲染和三台的襯托，使三殿成為整個皇宮中的巔峰。

太和殿最早建成於明永樂十八年（一四二〇年）。五個月後遭雷擊而焚燬。在整個明代重建三次，耗盡了天下民力和財力。現在的太和殿是十七世紀康熙朝所重建，形式基本未變。只是封閉性加強，將明代周廊改為牆壁。它是封建皇權的象徵。面寬九間（左右各一夾室），橫廣六十三點九六米，進深五間，深三十七點二米。殿內面積三千三百八十平方米。天花板下淨高十四點四米。如以四柱之中為一間計算，共五十五間，由七十二根柱子支撐。當中是六根金井柱支托藻井，除這六根柱瀝粉貼金構成雲龍圖案外，其餘都是塗朱紅油漆。這座殿堂包括了中國古代木構建築的所有特點。屋頂是宮殿中等級最高的四大坡廡殿頂，兩重房簷。斗拱的數量也最多。上簷用九踩斗拱，下簷用七踩斗拱，屋面為二樣黃色琉璃瓦，體制最尊，琉璃構件也最大。「龍吻」高達三點三六米，高踞正脊兩端，緊緊吻住正脊。垂脊的走獸瓦件品種最多，最前端是仙人騎鳳，往上數為：龍、鳳、獅、天馬、海馬、狻猊、押魚、獬豸、斗牛、行什。加上仙人騎鳳，

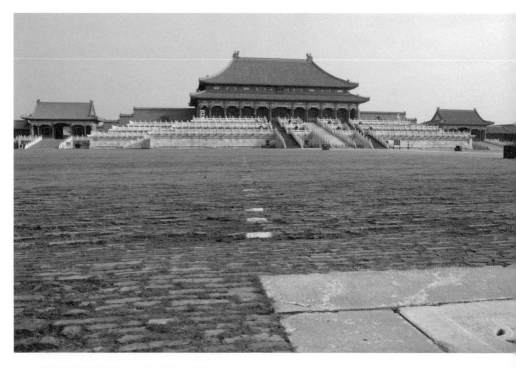

62 太和殿及廣場西側儀仗墩（圖右下角為排水口）

總數為十一，在故宮所有宮殿中數目最多，尺寸也最大。這是中國古代建築上階級性的具體表現。

太和殿的間數是橫九縱五，是根據「九五之尊」而來。中國古代的正式朝堂最多是九間，不僅如此，凡是最莊嚴的建築大都採用「九」的數字。如天壇圜丘台石砌，按九個方向分別砌成一至九塊漢白玉石；朝門門釘也是縱橫九列。這是因為在個位數中，九是最高的數字，超過九便須循環進位，從零開始。於是封建統治者把這個數目也壟斷了。現在的太和殿東西兩側各有半間夾室，是由平廊改建成的。明代奉天殿的東西兩山都是平廊，由三台上的斜廊聯接東西廊廡。在明代內閣檔案中，皇城衙署圖皇宮部分，還繪有當時斜廊的形狀。清代內閣黃冊檔簿在康熙十一年（一六七二年）維修工程冊中也記載太和殿和保和殿都有平廊和斜廊。康熙十八年（一六七九年），太和殿被火焚燬，康熙三十四年重建，三十六年完工。據當時的工部郎中江藻所著《太和殿紀事》中載：太和殿仍然是九間。從所附的圖看，兩側還有平廊，只是斜廊部分改為紅牆了，至於平廊在什麼時候改變成夾室，還沒有發現明確記載。夾室之名最早見於《清宮史》。這部書初修於乾隆朝，續修於嘉慶朝，那麼，夾室的出現當在康熙三十六年以後到乾隆朝之間。平廊廊柱砌上山牆，也是封閉性的措施，不能作正式開間（圖63）。

太和殿雖然在建築上極盡豪華和高貴之能事，但使用率卻非常之低。它的主要用途是舉行大朝會。例如新皇帝登極、皇帝生日、元旦以及冬至這天在這裡坐朝後出發到天壇「祭天」。一般說來，每年只在這裡舉行三次大朝儀式。它是真正象徵封建政權的「上層建築」，因此這裡的上朝儀式也異乎尋常地隆重和鋪張，陳列全副武裝的禁軍、全部鑾儀（儀仗）、鹵簿，庭院四周遍佈各色旗幟。官員按銅鑄的「品級山」標誌，文官在東，武官在西，排列成行，行三跪九叩禮（圖64）。一般只有王公、相才能在三台之上，其他官員只能在庭院，低級官員則在太和門外。朝拜時，殿廡下設「中和

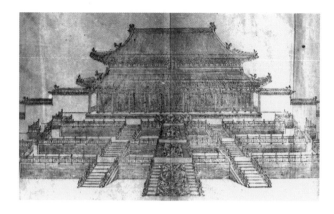

63 康熙重建太和殿圖
64 清代品級山

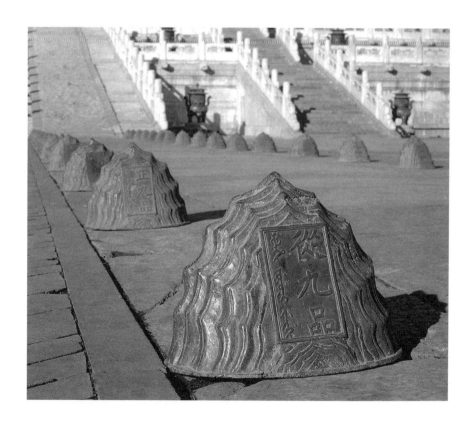

韶樂」，大朝門設「丹陛大樂」，露台上銅龜、銅鶴和殿內香爐燃點起各種名貴香木。大朝時鐘鼓齊鳴，煙霧繚繞。從八米多高的三重台基下，仰視三十五米多高的大殿，在縹緲的輕煙中，通過空間的高低對比，呈現一種至高至尊的境界。封建皇帝就是這樣製造獨夫之尊的形象，以求達到「唯我至上」的政治效果。

中和、保和兩殿與太和殿是一組建築，統稱三殿。但三者形狀不同。保和殿屋頂是歇山式，即廡殿頂再加一個懸山式頂。這種屋頂有正脊、垂脊、岔脊三種，橫豎及四斜一共九條屋脊、兩重屋簷，共七間，規制比太和殿要小。中和殿則是四角攢尖、鎏金圓頂、單簷、正方形，「如穿堂之制」，很像亭式建築。這三座大殿把中國木構建築主要屋頂形式都包括了。在世界建築史上，中國的木結構有其獨特的創造，是一支重要的源流。這三座大殿無論在整個結構、以及各個部件，從基礎到屋頂、從建築裝飾以至施工，都能代表中國古建築的特點，可以說是中國木構建築的最高典型。在明、清兩代北京發生的多次地震——尤以康熙十八年（一六七九年）的地震，當時北京民宅倒塌數以萬計，但三大殿安然無恙，經受了嚴峻的考驗。這是由於中國木結構側腳工藝、榫卯工藝和地基分層夯打工藝都具備剛柔相濟的結構功能，因之它具有獨特吸收震能之功能。

三座大殿都是「金鑾寶殿」，是皇權的象徵。除大朝外，這裡還是舉行殿試的地方（清代主要是在保和殿進行）。殿試是封建社會最高級的科舉考試，屬於國家大典，因而要在最高殿堂進行，表示由皇帝親自考試。答卷名為對策，即有關國家大事，叫讀書人提出辦法。

明清兩代的科舉考試大致分為三級：縣級考取秀才，稱為進學；省級考取舉人，稱為鄉試；中央一級考取進士，分兩次舉行（兩榜），秋季考試稱會試，考中稱為貢士，在來春再參加殿試，即在皇宮中金鑾殿考試，所以稱為秋闈和春闈。封建社會的科舉制度，是統治階級收買知識分子和培養官僚集團的重要手段，其目的則是為了鞏固封建統治。因此，在殿試

中，由皇帝親自出題，提出有關當時政策和策略性的問題，應考者針對考題提出對策，叫作「策論」。

這種殿試，實際是會試的複試。一般說來，不會再有淘汰。只不過根據皇帝親自甄試後，重新安排一下名次而已。例如清末會試取第一名（會元）的譚延闓，殿試後卻成了第八名（賜進士出身）。這種殿試要在兩三天後發榜揭曉，與考者分為三個等級：一甲為「進士及第」，照例只有三名：狀元、榜眼、探花；二甲若干名，為「賜進士出身」；三甲若干名，為「賜同進士出身」。發榜前由禮部官員在保和殿唱名宣佈名次，然後捧黃榜率進士出東長安門。這些考中者便「一登龍門，身價百倍」，成為統治集團的成員。

科舉考試是三年一科（例如鄉試為子卯午酉，會試則錯開一年為丑辰未戌），一個讀書人由童生、秀才、舉人、貢士到成為進士要經過層層篩選，只有極少數人能取得殿試資格。惟其如此，這一類由「正途出身」爬上來的士大夫，憑藉這種資格，即可列入統治集團之中。在一六四四年，李自成起義軍攻入北京，軍師宋獻策和將軍李巖，看到一批明朝的士大夫從崇禎皇帝棺柩前經過，傳說他們發表了一篇頗有見地的議論，一語道破了科舉制度的實質：「明朝國政，誤在重科舉，循資格，是以國破君亡，鮮見忠義……」其新進者蓋曰：「我功名實非容易，二十年燈窗辛苦，才博得一紗帽上頂，一事未成，焉有即死之理？此制科之不得人心也。」而舊任老臣又曰：「我官居極品，亦非容易，大臣非止一人，我即獨死無益，此資格之不得人心也。」有無此事不得而知，但這些話對封建王朝時代的科舉制度卻不失為一種諷刺。

後來，清軍攻入北京，在國子監出現一條「揭帖」（類似今之小字報），上寫「謹奉大明錦繡江山一座，年愚弟文八股敬贈」，簡直是對科舉制度辛辣的諷刺和控訴。此雖係私人筆記傳言，但反映了封建王朝衰亡時期政治之弊。

三殿還有一項重要用途 —— 宴會。皇朝每年要舉行若干次宴會（包括在太和門、午門等地），按規模有所謂大宴、中宴、常宴、小宴之類。僅大宴一項，就包括郊祀天地後舉行的。元旦、冬至、皇帝生日，這三項是固定的，還有派將出征授印儀式，當然還有宮殿落成、大封功臣等，至於會武宴、恩榮宴、中秋、重陽、立春、端午以及接待使臣等宴，名目繁多，不及備載。在三殿舉行的多是大宴。「凡賜宴，文武四品以上及諸學士，武臣都督以上，皆宴殿上；經筵官及翰林講讀，尚寶司卿，六科給事中及文臣五品以上官，武臣都指揮以上官，宴中左、中右門；翰林院、中書舍人、左右春坊、御史、欽天監、太醫院、鴻臚寺官及五品以上官，宴於丹墀。」在太和殿舉行的這種大宴不是常有的事。每年元旦、冬至、萬壽三次大典禮，也是太和殿的重要用途。

明代政府有一個龐大的官僚集團，三殿及所屬宮門容納不下這麼多人，「賜宴之日，其位卑祿薄者免宴，賜以鈔，謂之節錢」。這樣大的宴會究竟能容納多少人，史書上沒有明確記載，但從明代光祿寺（專門供辦皇宮膳食和宴會的機構）的編制可以推測，據載：「寺額（即每年用度）歲定銀二十四萬兩……至正德時用至三十六萬兩，猶稱不足。嘉靖中，廚役用四千一百名。」再如：「英宗初，減光祿寺膳夫四千七百餘人。」由此看來，皇宮的廚師要保持四千多人的名額，那麼，大宴的規模不會少於萬人。

三大殿是紫禁城中最主要的建築，設計、施工以至建材都是無與倫比的。但是，偏偏以三殿遭受的火災最多。永樂十八年建成後，相隔五個月便被一場雷火燒光。正統二年重新建成，爾後又在嘉靖三十六年、萬曆二十五年連遭兩次火災。似乎老天成心和「天子」為難，每次火災都是由於雷電引起。當日無避雷針的科學知識，中國建築又是木結構，三殿是一組高大建築，一失火便被延燒無遺，乃至順廊房一直燒到午門。無論皇帝怎樣「修省」也無濟於事。今天看來，這是由於建築高大、缺乏避雷裝置和消防設備所致。從記載中，可以查到三殿最初創建及後來重建次數如下：

一、永樂十八年（一四二〇年）三殿成。十九年四月，三殿火災。

二、正統六年（一四四一年）十一月，三殿重建成（按：從火災到建成，歷時二十年）。

三、嘉靖三十六年（一五五七年）四月十三日，三殿又災，延燒奉天門、左右順門、午門外左右廊。次年門工先成，改奉天門曰大朝門。四十一年（一五六二年）重建三殿成，改各殿名（皇極、中極、建極）（按：從災至建成歷時五年）。

四、萬曆二十五年（一五九七年）三殿又災。四十三年（一六一五年）重建，天啟五年（一六二五年）九月，皇極殿門工先成，六年（一六二六年）皇極殿成，七年八月中極、建極二殿成（按：從火災到最後建成歷時三十年。）（以上據《明史・本紀》）

五、順治二年（一六四五年）五月，興太和殿、中和殿、位育宮（即保和殿，明末一度改稱位育宮）工，三年（一六四六年）九月，太和、中和等殿、體仁等閣、太和等門工成，十一月位育宮工成。

六、康熙八年（一六六九年）敕建太和殿，南北五楹，東西廣十一楹，殿基高二丈，殿高十一丈，殿前丹陛五出，環以石欄。龍墀三層，下一層二十三級，中上兩層各九級。

七、康熙十八年太和殿災。康熙三十七年（一六九八年）重建太和殿。

八、乾隆三十年（一七六五年）重修太和、中和、保和三殿。（以上據《東華錄》）

根據以上記載，明代除第一次創建，其他三次都是重建，而清代的四次營建中，只有康熙三十七年明確提出「重建太和殿」，以後均是維修。從解放後維修故宮建築觀察所得，清代重建規模，須彌基座是明代之舊基，而大殿與基座相比，則顯示不勻稱，只有現在的太廟建築，殿與基座勻稱合理。

一六四四年，在明末清初是個重要的年代。這一年是甲申年，李自成

的起義軍推翻了明代的北京政府，成立大順朝僅四十天，就被滿族的清朝所取代。奇怪的是，李自成的登極和清攝政王多爾袞的坐殿，都沒有在金鑾寶殿，而是在武英殿。清政府在北京成立是順治二年，當年的大事之一就是「興太和殿、中和殿、位育宮工」，工程先後進行了一年半左右。根據這種情況判斷，三殿在甲申這年勢必有所破壞和傷損，但不會是全部毀壞。順治二年至三年期間，全國各地抗清鬥爭非常激烈，清朝剛剛入關，不能動用很大人力和財力進行浩大的工程，也不能在一年半的時間對三殿進行拆舊建新，充其量不過是一次較大的維繕。

清康熙八年和三十七年營建太和殿，已經處於平定吳三桂等三藩之亂以後，清政權穩定時期。對象徵皇權的三殿，則根據滿族統治者的政治需要進行改建。從明代宮殿圖和現存建築對照，三殿的改變並不大。如前所述，把平廊改為夾室，把斜廊改為隔牆，從斗拱看，似較明代為精緻。那麼康熙朝的敕建和重建應屬於重大的改建或翻建。而乾隆朝則是一次較大的維修。

三殿屢遭火災。每失一次火，都是當時全國性的災難。永樂十九年，三殿火災後，到正統五年才重新興建。《英宗實錄》載：「正統五年三月建奉天、華蓋、謹身三殿，乾清、坤寧二宮，發現役工匠、操練官軍七萬人興工，六年九月三殿兩宮成。」從施工看，時限為一年，但清理和備料卻是二十年間的事。《見聞錄》載：「永樂十九年辛丑，只三殿災，遲之二十一年至正統六年辛酉工方完。仁宗、宣宗、英宗三朝即位時皆未有殿。今日三殿二樓十五門俱災，其木石磚瓦皆二十年搬運進皇城之物⋯⋯」

明嘉靖朝是火災最多的時期，除三殿於三十年六月起火外，各處宮殿前後燒燬不下十幾處，由於大興土木，弄得「山林空竭，所在災傷」。嘉靖三十六年三殿火，只清理火場就用了三萬名軍工。四十年，他所居住的西宮大火，為了催建永壽宮，大學士徐階只好動用建三殿的餘材。嘉靖在位四十五年，「營建無虛日」。工部員外郎劉魁為了進諫，先叫家裡準備好棺

木，然後上奏折：「一役之費，動至億萬，土木衣文繡，匠作班朱紫……國用已耗，民力已竭，而復為此不經無益之事，非所以示天下後世。」結果觸怒了嘉靖，劉魁被廷杖之後，又被監禁於詔獄。

萬曆二十五年的三殿火災相當嚴重，「六月戊寅，火起歸極門，延至皇極、建極三殿，文昭、武成二閣。周圍廊房，一時俱盡。時帝銳意聚財，多假殿工為名。言者謂：『天以民困之故，災三殿以示儆。奈何因天災以困民？』帝不納，屢徵木於川廣，令輸京師，費數百萬，卒被中官（即太監）冒沒（即貪污）。終帝世，三殿實未嘗復建也」（《經世文編》）。三殿工程在萬曆朝成為橫徵暴斂的名目，火災後三十年，到天啟七年才完成。原來說太監貪污了幾百萬兩銀子，那麼工程本身耗費又是多少？《春明夢餘錄》說：「（天啟）七年八月初二日三殿工成，共用銀五百九十五萬七千五百十九兩餘。」但《明史・食貨志》載：「三殿工興，採楠杉諸木於湖廣、四川、貴州，費銀九百三十餘萬兩，徵諸民間。」看來，這筆消耗無法統計，因為軍工並不出錢，而採集木材又是徵之於民間。即便如此，若單以採木的九百多萬兩來算，也相當於當時八百多萬貧苦農民一年的生活費用。

在三大殿的範圍，東西南北都有左右對稱的廊廡樓閣。太和殿前東廡正中有文樓，清代名為體仁閣；西廡正中有武樓，清代改為弘義閣，都是兩層式的重樓。明代皇帝有時在閣中與親信大臣「談今論古」，商量政務。明代的《永樂大典》正本，傳一度曾收藏在文樓。到了清代，政治活動除在三大殿舉行大朝會之外，日常活動多在內廷進行，於是體仁、弘義兩閣遂成皇宮中存儲什物的庫房。體仁閣之北有一門名左翼門，東出即皇宮中之外東路地區。弘義閣之北有一門名右翼門，西出即皇宮中之外西路地區。在三大殿一組建築的四隅，各有崇樓一座，其制如都城宮城之角樓，都為左右對稱的格局（圖65）。這些大小高低的廊廡朝房，與三大殿互相交錯，起伏有致，使建築外觀一掃長脊呆板的感覺。

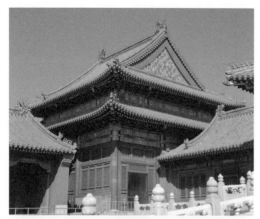

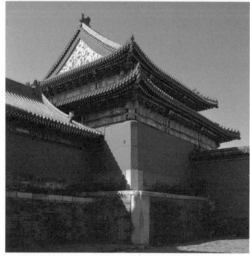

65 崇樓

文華殿和武英殿

　　太和門外東廡中間，內金水河之南，有一門，明代稱會極門，清代改為協和門，俗稱東牌樓門。東出，有自成一組的文華殿建築，位置在東華門以內。太和門外西廡有一門，明代叫歸極門，清代改名熙和門，俗稱西牌樓門。西出，有一組武英殿建築，位置在西華門內。這兩組宮殿，東西對稱，與三大殿同屬於紫禁城外朝部分。在建築佈局上，是三大殿的左輔右弼，同時又是內廷東西兩路的前衛。在體制上，它們是三大殿的偏殿，所以屋頂形式是單簷歇山，只有小型配殿，亦無廊廡圍繞。它們的台基高僅一點六米。如果把太和殿比做巨人的話，文華、武英二殿則是它下垂的雙臂（圖 66、67）。

　　明代初年，文華殿是東宮太子出閣讀書之所，屋頂用綠琉璃瓦。嘉靖十五年，改用黃琉璃瓦，顏色升了一級。每年春秋兩季，還在這裡舉行講學，稱為「經筵」，君臣之間相互闡發儒家經典。在文華殿東有一座小型建築，叫作傳心殿，是皇宮內供奉歷史流傳的唐堯虞舜，以及夏禹、商湯、周文、周武、周公直到孔聖。清代沿襲明舊制，仍在這裡舉行「經筵」。因清代不立太子，所以無太子出閣讀書之事。清代國事一向在內廷舉行，只是在「經筵」時會見一些翰林學士。清末，文華殿曾做過接見外國使臣的地方，所以這個偏殿當時在國際上小有名氣。

　　文華殿的對面，緊靠紫禁城牆，有一座建築，是相當宰相身份的重臣辦事的內閣，由此向全國發出統治政令。明代初年，內閣之東有著名的藏書樓文淵閣。正統十四年（一四四九年），文淵閣被火。現在故宮中內閣大

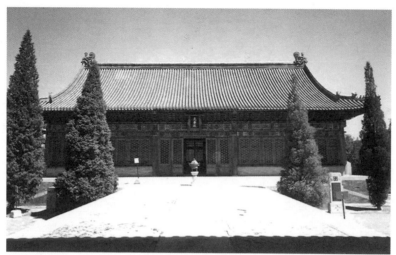

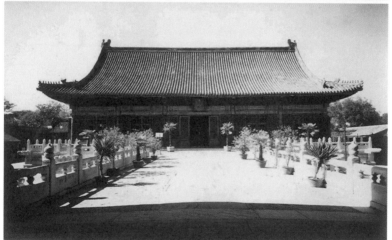

66

67

66 故宮藏文華殿舊照
67 故宮藏武英殿舊照

堂之東，有清代的紅本庫、實錄庫、鑾儀衛等五座建築，都是木骨架用磚石封閉的建築，其中收藏檔案書籍等物，應即明代文淵閣舊址。一九五八年在這幾座庫房附近，曾由地下發掘出明代古今通籍庫石碑一座。清代乾隆年間編輯《四庫全書》，特在文華殿之後，仿照浙江海寧范氏藏書樓天一閣的形式，另建文淵閣。閣頂裝飾琉璃瓦，使用「厭勝」防火之法，顏色以冷色為主，琉璃瓦件用青、綠色，彩畫圖案以水、草、龍、雲紋為題材，兩山青水磚牆，不塗紅色。閣前有小石橋，內金水河經橋下迂迴東去。閣後疊有太湖石石山，松柏交蔭，環境清幽恬靜，是清宮中具有獨特風格的建築物。

三大殿之西的武英殿，也是外朝中的一個偏殿，與文華殿相對稱，體制相同，不同之處是，內金水河從武英門前東流，文華殿則從殿後文淵閣前東流。兩殿額名似是文華談文，武英論武，而實際並不如此。明代初年，皇帝曾以武英殿作為齋戒之所，皇后也曾在此接受命婦（高級大官的家屬）的朝賀，但更多的時間是在這裡從事文化活動，經常召集能寫會畫的內閣中書衙的文人在這裡繪畫編書，只是在明朝末年出現了武事。一是農民起義領袖李自成進軍北京，直搗皇宮，推翻了明王朝政權，曾在武英殿宣佈成立大順王朝。清朝人從東北進入山海關，聯合明朝殘餘勢力鎮壓趕走李闖王，清朝攝政王多爾袞進京佔據明代皇宮，也在武英殿理政事。武英殿除去這兩件武事，此外再也沒有了。

清代康熙朝在武英殿成立了修書處，集合文人學士在這裡編寫書籍。這時正是十八世紀初期，中國印刷術已有較大的發展提高，因而在武英殿裡開辦了一個印書工廠。這個工廠曾用銅活字版印了一部大類書《古今圖書集成》。這是僅次於明代《永樂大典》的巨著。《古今圖書集成》全書一萬卷，分五千二百冊。這樣大部頭的書籍，用銅活字版印刷是一件了不起的事。活字版就是先用銅刻製出各個單字，要印書時用單字排成印版。書印成後，拆了版的單字仍然可以利用，再排印其他書籍，這方法就和現在

鉛印書籍排版法一樣。這種技術，遠在十一世紀宋朝的時候就已發明了。不過當時是用膠泥製成活字，後來用木刻活字，在西方資本主義國家直到十五世紀才發明活字印刷術，比中國要遲好幾百年。到了十八世紀，中國皇宮又用金屬活字印行《古今圖書集成》這樣大部頭書籍，這不能不說是印刷史上一件大事。

乾隆時期，繼續在武英殿集合文人學者編輯書籍，《四庫全書》館就設在這裡。除去編書外，也翻印古籍。書版有整塊的木刻版，有木刻活字版。木活字版就是有名的聚珍本。武英殿翻刻的書籍，准許全國文學者購買。當時手藝最高的排版工人大都集中到皇宮印書工廠。我國特產的開花紙、連史紙等上等好紙，也都壟斷在皇宮裡。很多學問淵博的讀書人整日在這裡精勘細校，所以武英殿印行的書，都是以較高工藝刻製的書版，而且紙墨精良，校勘詳審，跟坊間一般的刻本大大不同。因為這些書是在皇宮裡武英殿刻印的，所以通常叫做殿本書。

在武英殿之北，還有一座仁智殿，俗呼白虎殿，在明代曾做過死皇帝停靈的地方。但很長時間，一直到明代末年，這裡都是皇宮中的畫院。如《明良記》載：「孝宗嘗至仁智殿觀鍾欽禮作畫。」《稗史彙編》載：「成化朝江夏關偉畫山水人物入神品，憲宗召至闕下待詔仁智殿，有時大醉，蓬首垢面，曳破皂履跟蹌行，中官扶掖以見。上大笑，命作《松泉圖》。偉跪翻墨汁，信手塗抹，而風雲慘淡，生屏幛間。上歎曰：『真神筆也。』」仁智殿在清代作為總管內務府機構，在其地設有造辦處，建有多種多樣的工藝品工廠，同時承襲明畫院之舊，亦設畫院於此（圖68）。

武英殿西耳室名浴德堂。其後有一穹窪圓頂建築，由外通進水管似淋浴室，室內滿砌白色瓷磚。清代末年，流傳此處為弘曆（乾隆）維吾爾族香妃之浴室。此說不確（請參閱本書《故宮武英殿浴德堂考》一文）。

在武英門南斜對面偏西有五間小殿，和東西配殿自成一區，名叫南薰殿（圖69）。「南薰」二字是由古代《詩經》中的「南風之薰兮」而命名，則

68《清代皇城圖》所繪明末仁智殿
69 南薰殿

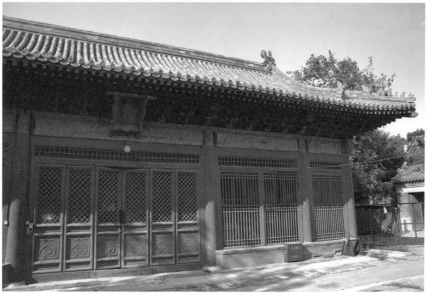

此地應為紫禁城中納涼之所。全國解放後，維修這一區殿座時，發現庭院當中地下蘆根滿佈。估計明代時殿前是一小池沼，種植荷葦，可以證明這一小殿群的用途。按明人彭時所著《紀錄彙編》載：「庚辰年四月六日，上御南薰殿，召王翱、李賢、馬昂、彭時、呂原五人入侍。命內侍鼓琴者凡三人，皆年十五六者。上曰：『琴音和平，足以養性情，曩在南宮自撫一二曲，今不暇及矣。』……因皆叩頭曰：『願皇上歌南風之詩，以解民慍，幸甚。』」據此，可以肯定南薰殿是優遊之所。此後，又曾命承值學士繕寫帝后冊寶在此殿。到了清代乾隆年間，將宮中舊藏歷代帝后及功臣像排比成冊，庋藏其中，一般稱之曰南薰殿帝后名臣像，清嘉慶時，胡敬曾按其庋藏次序，編寫一部《南薰殿圖像考》行世。

南薰殿台基不高，開間平穩，是明代原構規式，殿中彩畫精緻無比。一般天花支條上彩畫兩端，習慣上只畫燕尾圖案，南薰殿天花支條則滿畫宋錦，與宋代織錦圖案相彷彿，一進殿內，舉目金碧輝煌。藻井彩畫，亦獨具風格，精細繁縟。紫禁城中各宮殿藻井畫格之富麗，此為第一（圖70）。

南薰殿院南牆為一道小城，與門外的逍遙城連一條線。小城有券洞，其外南距紫禁城南城垣不遠。明漢王高煦由於謀反，被宣德帝置至銅缸中，在逍遙城東頭火炙而死（見《明宮史》）。這是封建王朝皇宮中侄皇帝燒死叔叔的故事，反映了統治集團中為了爭奪寶座，結果是你死我活。長時期的封建社會似這樣的事不只這一件。到了清代，從熙和門到西華門角樓東逍遙城遺跡一帶，就都是庫房建築了。

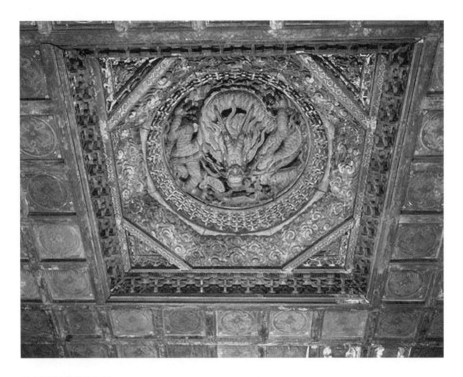

70 南薰殿藻井及天花

故宮武英殿浴德堂考

　　北京明清故宮外朝武英殿西朵殿浴德堂（圖71），在堂後有穹窿形建築（圖72），室內滿砌白釉琉璃磚（圖73），潔白無瑕，其後有水井，覆以小亭（圖74）。在室之後壁，築有燒水鐵製壁爐，用銅管將水通入室內。其構造似是淋浴浴室，屬於阿拉伯式的建築。辛亥革命後，一九一五年在故宮外朝地區成立古物陳列所，從熱河避暑山莊運來陳設文物，其中有畫軸數萬件，另有美人絹畫一張，油畫十九張（據《古物陳列所搬運清冊》）。油畫中有一張戎裝女像，所畫人物嫵媚英俊，是一張宮中習稱的「貼落畫」（即只有托裱並無卷軸之畫）。古物陳列所指為是清代乾隆的回族妃子號香妃者。按乾隆確有回妃（維吾爾族），在清代后妃傳中是和卓氏女，號容妃，不名香妃。在乾隆二十一年，大小和卓反清，在乾隆二十四年為清廷所平定，遷其妻孥於北京，一般傳說乾隆是在此時納其女入宮者。亦有學者對此時間有不同意見，有謂在乾隆二十一年前即已入宮者。據乾隆時清宮內務府檔案，在乾隆二十五年檔中，始見回妃和嬪之名，其後晉陞為容妃。據此，容妃是在平定大小和卓後始進宮，時間似頗近之。

　　按清代帝后畫像，有生前的行樂圖，有死後的影像。在帝后死後，影像藏在景山壽皇殿中，以便歲時供奉。行樂圖在帝后生前藏於宮中，死後與影像同儲一處，間亦有帝后影像在宮中闡室供奉者，事屬個別，此例甚少（溥儀出宮後只見同治后之像在西六宮懸掛）。而所有影像均裱成立軸，以貼落存者在行樂圖中則有之。所謂乾隆的香妃畫像，即為貼落。按帝后妃嬪等畫像，不論是屬於影像或行樂圖，均應有帝后妃等的封號，影像則

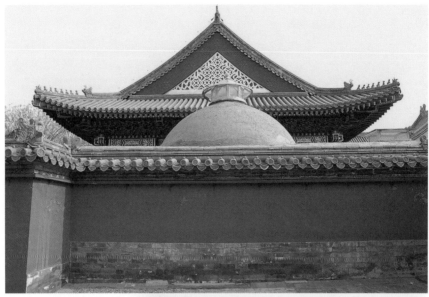

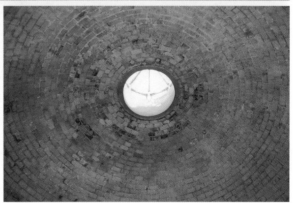

71 浴德堂穹頂
72 浴德堂穹頂內部

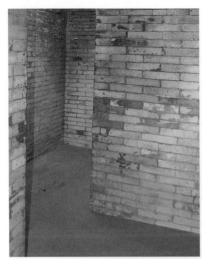
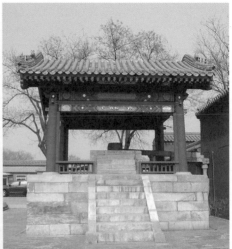
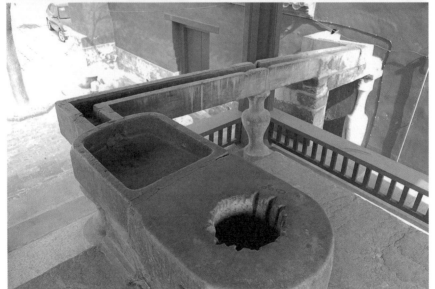

73 74

75

73 浴德堂室內結構及瓷磚
74 浴德堂井亭
75 浴德堂水井及供水槽

要寫上死後的謚號，一般都無臣工畫家題款之例。檢故宮所藏《宮廷畫目錄》，在行樂圖上有畫家題款者，只在乾隆一幅行樂圖上見之，其他各朝則未之見。至於后妃行樂圖上，則從無畫家署名。影像只在畫前封首寫明某后某妃某嬪的封號，用以識別所畫者為誰。承德避暑山莊運來的所謂香妃畫像，既屬貼落，當然無軸封首，不能注明為某妃，若真為一個妃子畫像，亦不能有畫工之題款。此畫多年來傳說為西洋人所繪。惜原畫像遠在台灣，北京存有三十年代的摹本。一九一五年親與搬運承德避暑山莊文物的曾廣齡先生，還健在之時，筆者向曾老請教此事，答曰：原畫上有一黃簽，題為「美人畫像」數字，據此則非後宮有名號之妃嬪可知。按古代有以美人稱後宮者，如漢代後宮有昭儀、婕妤、美人的封號，而受封者亦冠以姓，以資區別，知為誰氏。清代後宮則無美人之稱。舊古物陳列所指此美人畫為乾隆之妃，並冠以「香妃」二字，不知何所依據？查香妃之名，在清朝晚期始傳，辛亥革命後流傳又廣，大約古物陳列所得見此由熱河離宮運來的戎裝女像，遂附會為乾隆的回妃，隨之乾隆的容妃也就變為香妃。武英殿浴德堂後類似阿拉伯式的浴室之建築，遂名為香妃浴室。舊古物陳列所並將戎裝女像懸於浴室門楣上，又複製畫片高價出售，加以宣揚。經此陳列佈置，將僅資談助無稽傳說的故事，竟構成史實，好事者視為清宮秘史中的艷事，爭欲一睹。於是古物陳列所門庭若市。這種舊社會的怪現象，七十年來一直有人津津樂道。

案故宮外朝宮殿，在清代均屬處理王朝大政之地，后妃嬪御均不能到，有清一代二百多年中，只有小皇帝所謂大婚時，其皇后所乘鳳輿可由外朝地區穿行到後宮，即使與后同時所選之妃，亦只能由紫禁城北門神武門進內。在清末同治、光緒兩朝，鈕祜祿氏（慈安太后）、葉赫那拉氏（慈禧太后）以太后身份垂簾聽政，也只能在內廷乾清宮養心殿進行活動。雖尊為聽政的太后，亦不能踞坐外朝金鑾殿中。獨攬朝政四十七年的葉赫那拉氏，亦不敢違背封建王朝敬天法祖的訓示。武英殿為三大殿的偏殿，是屬

於帝王日常行事的朵殿，其性質類似宋代皇帝經常在延英殿理事一樣，不能視為與內廷六宮相比，可以隨意選擇居住使用，更不可能在外朝宮殿有后妃沐浴之所。封建皇帝每年過生日，尤其是在舉行大壽典禮時，都是要在太和殿受王朝臣工祝賀。以葉赫那拉氏太后之尊，權勢之大，在她舉辦五十、六十大壽典禮時，也未在外朝舉行。武英殿在紫禁城西華門內，毗連西苑中南海，葉赫那拉氏當權時，偕載湉（光緒）在去西苑或頤和園時，均出入西華門，亦不穿行外朝中路。五十年前聞之曾隨侍葉赫那拉氏御前首領太監唐冠卿、隨侍太監陳平順言，當西太后出入西華門路經武英殿石橋，所乘肩輿還要掛簾掩照而過。一八九四年葉赫那拉氏辦六十大壽時，曾命宮中畫師繪《萬壽圖卷》，也是由西華門畫起，直到頤和園，外朝宮殿也沒有懸燈結綵的畫面。

舊日北京大學歷史學教授孟森先生所撰《香妃考實》，既考定香妃之訛，更否定浴德堂為香妃浴室，而以古代帝王宮殿必具庖湢以釋此浴室所稱。庖即庖廚，湢即浴室，遂舉武英殿浴室和文華殿大庖井為證。孟森教授所釋，合於古禮。在孟師健在之時，我曾擬再從歷史上糾正傳說中的香妃及浴室之無稽，再從建築史上考證阿拉伯式浴室之由來。

按「浴德」二字，來自儒家經典，《禮記·儒行篇》有「浴德澡身」之語，注疏說：「澡身謂能澡潔其身不染濁也。浴德謂沐浴於德以德自清也。」宮殿中有以「浴德」題額者，均屬比喻之意，非真指沐浴身體而言。在明清故宮中，除武英殿浴德堂之外，還有浴德殿（重華宮西配殿），在圓明園裡還有澡身浴德殿、洗心殿等題額，但都非浴室。乾隆還有「澡身浴德」小圖章（見《乾隆寶藪》）。據文獻記載，武英殿在明代是召見臣工和齋戒之處，明代晚期曾命翰林、中書等文學官員在此編書作畫。一六四四年農民革命領袖李自成攻進皇宮，推翻了明王朝，曾在武英殿坐朝理事。清代攝政王多爾袞，率兵從東北進關奪取農民革命勝利果實，踞坐武英殿發號施令。清代從康熙朝以來，到清代末年，武英殿一直是編書印書的場所，清代有

名的紙墨精良、校勘精審的殿本書，就是指武英殿所編刻的書籍。乾隆朝是最興盛時期，編書人在浴德堂校勘書籍之事也明白寫在清代宮史中。這樣何能使寵妃沐浴其中？所謂香妃浴室之稱，始於一九一五年舊古物陳列所，所憑借者：一為乾隆有回妃；二為武英殿浴德堂後有阿拉伯式浴室，竟獵奇將二者聯繫在一起，並結合傳說中香妃事，於是竟指浴德堂為十八世紀清朝乾隆皇帝為其寵妃香妃所建造者。

　　明清故宮是在元代大內宮殿廢墟上興建起來的，當元代統一全國時，朝臣在重用蒙人、漢人之外，回族人亦多，見於《元史氏族表》。回族就有百多人參與修建元大都宮殿城池。其中有回人也黑迭兒（見陳垣教授所撰《回回教入中國史略》）。《元史・祭祀志》中記有回回司天文台。《元世祖本紀》記有回回醫藥院。元代《職官志》中有回回令史。元朝人在生活習慣上，逐漸脫離遊牧之風，把蒙、漢、回三個民族生活方式融為一體。蒙族習慣上居室初無浴室的設備，大抵受了回族禮拜沐浴生活影響，而在大內宮殿則有浴室多處。在陶宗儀《輟耕錄》中載：「萬壽山瀛洲亭，在浴室後。」又「延華閣浴室在延華閣東南隅東殿後，傍有盝頂井亭二間。」元《故宮遺錄》載：「……台西為內浴室，小殿在前。」在我們多民族國家裡，浴室設備只有回族有特定形式。又《元史・百官志》載：「元儀鸞局掌殿廷燈燭張設之事及殿閣浴室門戶鎖鑰。」大內有專設管浴室鎖鑰的機構，是由於元代宮殿中浴室不止《輟耕錄》和元《故宮遺錄》所記的幾處。

　　明代王朝回族人亦甚多，明初時曾詔翰林院編修回回大師馬沙亦黑等譯回回天文書。《明太祖文集》中，給馬沙亦黑敕文。永樂年派三保太監下西洋，三保太監即回族人鄭和。明武宗也有回妃。元代大內宮殿在朱元璋攻破大都及定都南京之後，元故宮即荒蕪。如洪武三年至十三年之間，在北平（北京）做官的劉崧、宋訥均有弔元故宮詩（見《欽定古今圖書集成》）。劉崧寫過：「宮垣粉暗女垣欹，禁苑塵飛輦路移。」宋訥《西隱文稿》有：「鬱蔥佳氣散無蹤，宮外行人認九重。一曲歌殘羽衣舞，五更妝罷景陽

宮。」這兩人詠元故宮，都是描繪荒涼景象。在此以後，約於洪武十四五年間，大都宮殿即逐漸拆毀（時間請參閱本書《元宮毀於何時》一文），估計拆毀情況除象徵政權的坐朝大殿之外，小宮、小院不一定全拆到片瓦不存。到永樂四年，在籌建北京宮殿規劃時，元故宮才徹底拆盡。明宮用地範圍，在南面擴充到元宮外金水河一帶。一九六四年中國科學院考古所徐蘋芳同志為了考證元代宮殿位置，曾鑽探地下土質資料多處，根據所得資料，現在的文華殿、武英殿左右約當元代外金水河區域。筆者估計，武英殿浴德堂所在地則應是元大內宮城西南角樓外地帶。據《輟耕錄》載，西南角樓南紅門外，留守司在焉。留守司是一個較大的政治機構，不是一兩間房子，而是多座成群的建築。一九五八年清理坍塌倒壞的武英殿後牆的建築遺址，此地在明代為仁智殿，又名白虎殿。在清代為內務府大堂。在刨挖地基深處時，於舊殿的磚礦墩下發現大石製作的套柱礎，經鑒定是元故宮的遺物，衡量結果應是元留守司所在地。在成群建築區，亦應有浴室在其中，以現在浴德堂結構佈局證之，與元大內延華閣浴室有小亭和台西為內浴室、小殿在前之安排，極相吻合。現武英殿浴德堂浴室後亦有井亭，浴室在武英殿朵殿之後，亦即小殿建築在其前頭，佈局與《輟耕錄》、《故宮遺錄》所記元代浴室情況相同。又浴室內部滿砌白色琉璃磚，從磚質、胎釉看，是早於清代者。元代宮殿所用琉璃磚瓦是多種釉色的，非如明清兩代以黃色為主、綠色次之。元代是雜用各色琉璃，尤其喜用白色。《元史·百官志》：「窯廠。大都四窯廠領匠夫三百餘戶，營造素白琉璃瓦。」全國解放後，對故宮進行維修時，在浴德堂附近地下發掘出元代白色琉璃瓦片，琉璃釉與浴室琉璃磚相似。一九八三年北京市文物工作隊在阜成門外郊區發掘出一座元代白色琉璃窯，得殘瓦片數千件，與浴德堂白色琉璃磚色澤亦相似。再以現存堂後井亭的石井闌情況論之，此井由於頻年汲水，井闌為繩索所磨溝道多至十五條。溝道深度有超過五六厘米以上者，這種現象非經歷數百年使用，不能出此（圖 75）。若以六百年計之，其時間相當元明

清三朝，決不是清代乾隆一朝一個妃子沐浴用水能將石井闌磨損至此。根據種種跡象和歷史資料，頗疑武英殿浴德堂浴室為元代留守司之遺物。舊北京崇文門外天慶寺，有窯式形狀的古代浴室一座，與武英殿浴德堂浴室建築頗相似，全部用磚製造，工藝極精，傳為元代之物。抗戰前，據中國營造學社鑒定，認為這座浴室圓頂極似君士坦丁堡聖索菲亞寺……是可能為元代建築（見一九三五年古物保護委員會工作彙報）。據此，故宮浴德堂浴室為元代所遺又一旁證。但在明代，在興建宮殿時，何以留此浴室，此點可以用孟森教授在《香妃考實》文中所引用古禮左庖右湢之説釋之。永樂四年詔修北京宮殿時，在規劃中這座浴室適與東華門內文華殿大庖井相對稱，正合古禮，因而保留。但該處已非真正浴室，而係按古禮左庖右湢「浴德澡身」之義而存在的。從各種資料和理論判斷，可暫定武英殿浴德堂浴室是元代宮殿僅存之一。另在武英殿東有石橋一座，欄板圖案雕刻古樸，構築精美，非明清時代所有之物，考古學者多認為係元代所建。

相傳乾隆曾為回妃興建過禮拜寺，還曾將毗連皇宮的中南海寶月樓牆外，即今西長安街隔街築有回子營。在這個地區有回教禮拜寺，街道設置盡為回式，並遷回民居之。使回妃在寶月樓南望，可見回民居處情景，而得到思鄉之慰。現在新疆喀什噶爾舊城的東門外十里地方，有一座娘娘廟，多年前即傳說紀念的娘娘就是乾隆的回妃。筆者未到過喀什噶爾娘娘廟。據同道去過的介紹説，此廟有墳數座，為維吾爾族上層人物聚墓區，並非香妃墓。又據《旅行雜誌》二十七卷二期介紹，新疆喀什噶爾舊城的東門外十里地處有一座娘娘廟，建築極富麗，上圓下方，陵寢牆用綠色花磚，陵頂是整個金黃的。廟裡有弘曆（乾隆）匾一方，陵城是乾隆二十四年修築，光緒二十四年加羅城。喀什噶爾是維吾爾族語言，「喀什」意為各色，「噶爾」是磚屋。據此可能乾隆在平定和卓氏反清之事後，特在容妃先人墓群修造一座宏偉的建築，崇其祖墳，以慰容妃。後人指此建築為娘娘廟。據民族學院某教授言（惜忘其姓氏），在清代末年有《西疆遊記》一書，

其中有遊香妃廟之語，大致亦屬根據傳說所記者。案清代后妃傳，容妃死於乾隆五十三年，葬於河北省遵化縣裕陵園寢。裕陵為乾隆之陵名，在清代歷史檔案中有一張裕陵園寢位置圖，乾隆的容妃即葬在其中。

故宮舊存有一張手提花籃的女裝像，題的是《香妃燕居圖》，一九五五年故宮工作人員曾題為《香妃像》，國外也有人拍過照，此女裝像是否香妃，待考。

（此文初稿寫於抗戰前夕，近歲略加修改。東陵博物館已將容妃墓進行考證發掘，于善浦同志有科學的考證。本文僅指明武英殿浴德堂在明清兩代並非浴室、更非香妃浴室，明代漢族亦無淋浴之習俗，清代其處長期為修書之所，其建築可能為元代之遺物，是為大膽設想，繩愆糾謬謹俟博雅君子。）

文淵閣

一

　　明清兩代建都北京的五百多年間，在紫禁城內都設有文淵閣，作為宮廷的藏書處所（圖76）。明初文淵閣在南京明故宮，成祖遷都北京後，設有文淵閣藏書庫。清文淵閣則是在乾隆年間新建的一座整體建築。明文淵閣藏有宋元版舊籍較多，包括永樂十九年（一四二一年）自南京明故宮文淵閣運來的十船古籍[1]。清文淵閣則主要作為儲藏《四庫全書》及《古今圖書集成》之所。

　　明文淵閣也是翰林院大學士等文學官員日常承值的所在。據明代刊行的《皇明寶訓》記載：「宣德四年十月庚辰，上臨視文淵閣，少傅楊士奇等侍。上命典取經史親自披閱，與士奇等討論。」在文淵閣承值的人，其始為文學之職，後來又參與政務討論，儼然成為機要之職。楊士奇冠有「少傅」頭銜即是[2]。但閣制始備，則在世宗嘉靖十六年（一五三七年）。據《圖書集成‧考工典》云：「嘉靖十六年命工匠相度，以文淵閣中一間恭設孔聖暨四配像，旁四間各相間隔而開戶於南，以為閣臣辦事之所。閣東誥敕房裝為

1　據《山樵暇語》：「北京大內新成，敕翰林院凡南內文淵閣所貯古今一切書籍自有一部至有百部，各取一部送至北京，餘悉封識收貯如故。修撰陳循如數取進，得一百櫃，督舟十艘，載以赴京。」
2　古時有三公，即太師、太傅、太保。少師、少傅、少保為公之副職，地位在三公之下，眾卿之上。

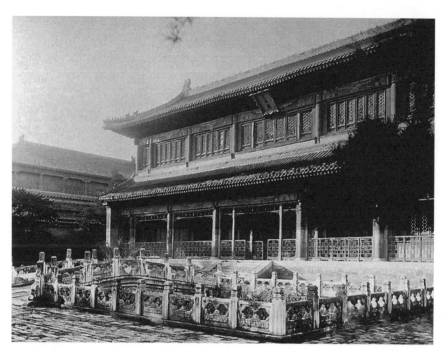

76 文淵閣舊照

小樓，以儲書籍。閣西制敕房南面隙地添造卷棚三間，以處各官書辦，而閣制始備。」但北京明文淵閣舊址究在哪裡，或朱棣（永樂）興建北京宮殿時，是否和南京明宮一樣建有文淵閣，在明清官書及私家記載中，即眾說紛紜，參差頗多。

多數記載，提到明北京宮殿中有文淵閣。建閣地點，有謂在外朝文華殿附近的，或稱在左順門東南，內閣旁的，兩說均指一地。文華殿在明代是所謂東宮太子讀書的地方，在附近建閣藏書，自然適得其所。如明沈叔埏著《文淵閣表記》載：「文淵閣在洪武時，在奉天門之東（指南京宮殿）。成祖北遷，營閣於左順門東南，仍位於宮城巽隅。遵舊制也。」另一明人彭時所著《彭文憲公筆記》（一名《可齋雜錄》）中則稱：「文淵閣在午門內之東，文華殿南面，磚城，凡十間，皆覆以黃瓦。西五間揭文淵閣三大字牌匾。」據此，明北京皇宮曾建有文淵閣，亦仿南京宮殿規模位置。所謂「巽隅」，係指皇宮東南角處，而左順門東南適處巽地（左順門在文華殿前西側，門向東，正對東華門。明中葉曾改稱會極門，清代改名協和門）。所謂「磚城」，係指外包磚石、不露木植的建築物。此外，在清代康熙年間內閣中書阮葵生著《茶餘客話》中，曾提到明文淵閣舊址及建築式樣，據稱：「……今之內閣大庫，彷彿近之。……沈景倩謂：制度庫隘，窗牖昏瞶，白晝列炬，與今日大庫形勢宛然……皇史宬為明季藏本之地，則石室磚簷，穴壁為窗。……今大庫之穴壁為窗，磚簷暗室，較史宬尤為晦悶，則為當日藏書之所，正與史宬制度相合。按光緒戊戌己亥間內閣大庫因雨而牆傾，夙昔以幽暗無人過問，至是始見其中尚有藏書。」《日下舊聞考》卷十二按語中也有類似說法：「明代置文淵閣，其地點在內閣之東，規制庳陋。又所儲書帙僅以待詔、典籍等官司其事，職任既輕，散佚多有，逮末葉而其制盡廢，遺址僅存矣。」這裡說的文淵閣遺址到明末尚存，而同書另一按語中又謂：「文淵閣在內閣旁，明時已毀於火。」又與前引按語自相矛盾。

明時文淵閣遭火災之說，亦見《山樵暇語》，說在明英宗正統十四年（一四四九年）「北內大火，文淵閣向所藏之書悉為灰燼」。「北內」指北京宮殿，而閣址究在何處，並未提及。《山樵暇語》為明代末葉之書，所記多為傳說。在明代官書中也還有些只提到有文淵閣，而未提地址的。如《明英宗實錄》：「天順二年四月丁卯，命工部修整文淵閣門窗，增置門牆。」又《日下舊聞考》引《明典彙》：「弘治五年，大學士邱濬請於文淵閣近地別建重樓，不用木植，但用磚石，以累朝實錄，御製玉牒庋之樓上，內府藏書庋之下層，每歲曝書，委翰林堂上官查驗封識。上嘉納之。」天順二年是公元一四五八年，弘治五年是公元一四九二年。從這兩則記載和前引《圖書集成·考工典》中的記載，又可看出，若無文淵閣，何能有修整門窗，「於文淵閣近地別建重樓」，以及於文淵閣中一間設孔子像之說？

和上述說法截然相反，認為明北京皇宮中根本未建文淵閣的，有清代乾隆年間編修的《歷代職官表》，在「文淵閣」條按語中寫道：「謹按明文淵閣本在南京，成祖遷都後，設官雖沿舊名，實無其地，即以午門大學士直廬謂之文淵閣。其實經明之世未嘗建閣也。」這部書和《日下舊聞考》都是同時的官修書，說法竟如此不同，甚至《日下舊聞考》同一書中，說法也自相矛盾，原因何在？蓋清代官修書雖出自修書處，但均為集體編纂，多不出於一人之手；且修書時間長，參與編修者每有更替，因之前後考證矛盾是難免的。

二

清代入關後繼續使用明代宮殿，對明代留下的處於中軸線上的宮殿建築，只有重修，並無改變。在中軸線以外的建築，則變更較多，對原有建築物的使用，也不完全一樣。清內閣則設於協和門（即明左順門）東南明內閣舊址處。

清初，有曹貞吉者，為內閣典籍。據清王士禎著《古夫于亭雜錄》載：「文淵閣書散失殆盡，曹貞吉曾揀到宋刊《歐陽居士集》八部，無一完者。」（轉引自《四庫全書·文淵閣書目提要》）曹貞吉是在康熙年間到館的，這時清代尚未建文淵閣，他所看到的，當為明文淵閣遺存的書籍。

一九三二年，舊北京大學清理所存清內閣大庫檔，在「三禮館收到書目檔」中，有一條說：「乾隆三年正月，取到《文淵閣編譯》九本、《唐六典》四本、《禮書》十八本。」這時清代仍未建文淵閣，所稱仍指明文淵閣。又實錄表章庫有殘檔一頁，不著年月，開頭寫：「西庫第三櫃下列書名，其中著錄的《大明律》、《雜錄》、《紀非錄》等書，均見明代楊士奇所編《文淵閣書目》中。」這兩條清初檔案都證實清代內閣一帶為明文淵閣書庫，並有藏書遺存，足以糾正清代《歷代職官表》按語之不確。

清宣統元年（一九〇九年）修庫，在內閣實錄表章庫裡發現明代遺存的一些宋元版書。有人因這部分存書均無文淵閣印，遂謂均非明文淵閣之書，因之又有人懷疑明代北京皇宮中是否有文淵閣。按明代文淵閣在宣德朝曾發行銀印一方，其用途是凡有機密文字，鈐封進呈御覽。從《明會典》也可知：明文淵閣印，並非鈐蓋圖書之用。楊士奇所編的書目，鈐蓋的是「廣運之寶」。明代文淵閣藏書一般也均蓋「廣運之寶」章，但也有例外，在北京圖書館善本書中有宋版《集韻》十卷，即蓋有明文淵閣印。此書據考亦出自清實錄表章庫，典守者言此印不偽。於此可知，明北京宮殿中確曾建有文淵閣。

辛亥革命後，清代在這一帶留下的建築有外部包以磚石結構的樓房五六座，與《可齋雜錄》及《明典彙》所稱磚石建築相同，計有鑾儀衛庫、實錄庫、紅本庫、銀庫等。在磚城樓房之西盡頭為內閣大堂，即所謂大學士直廬。一九二九年舊故宮博物院接管這些庫房時，在實錄庫中又發現過一些宋元版書籍及典制文物，如鐵券、輿圖等，當時曾影印《內閣大庫殘本書影》一書。據考，其中鐵券、典籍文物均為明古今通集庫舊藏。古今

通集庫庫址，據《明宮史》稱：「……出會極門之下曰佑國殿……再東過小石橋曰香庫，藏古今君臣畫像。過小石橋稍北為古今通集庫，符券、典籍儲此。」明亡後，清代仍有古今通集庫之名。嘉慶朝續修的《國朝宮史》中，曾提到古今通集庫石碑。而《日下舊聞考》按語中則稱：「佑國殿已廢，其承運各庫，在今內閣之東。古今通集庫似即今銀庫地，石碑已不可考。」《日下舊聞考》成書於乾隆年間，早於《國朝宮史》續編，而稱石碑不可考，亦為異事。

一九五八年，故宮博物院維修鑾儀衛庫（庫在內閣最東頭），從院中積土下發掘出明代古今通集庫石碑，其地點與《明宮史》所稱「過小石橋稍北為古今通集庫」的話相吻合。我們可以這樣推論，從鑾儀衛以西各庫直到清內閣大堂，都應屬於明文淵閣範圍，古今通集庫是明文淵閣庫房的一區，在各庫之東。明楊士奇《文淵閣書目》所刊題本中有這樣的話：「文淵閣現儲書籍……自永樂十九年南京取來，向於左順門北廊收儲，未有完整書目。今奉旨儲於文淵閣東閣。」所稱東閣，大約即指古今通集庫。另據清葉鳳毛《內閣小志》稱：「東紅牆為內閣藏書籍紅本庫。庫皆樓，其樓甚長。東為儀仗樂器庫。前明文淵閣即此一帶庫樓……」葉氏所指，亦為鑾儀衛庫（圖77）。清代將明古今通集庫書籍等物移至小石橋之西庫房，即清代實錄表章庫內，而將文淵閣東庫改存鑾輿。原來古今通集庫石碑，則仍留鑾儀衛庫院中（圖78）。

目前，這一片庫房仍在，結構都是磚城形式，門為石樑石柱，鐵葉包門扇。樓分兩層，上層築長方洞口為窗，石柱邊柱以生鐵鑄成直櫺窗，用以採光通風，又可防盜防火。因所進天然光弱，庫中黑暗，即阮葵生所謂「穴壁為窗，磚甃暗室」。明文淵閣實即此類庫房建築。近年在維修清內閣各庫時，鑑定所用城磚以及磚胎上的青色土質、琉璃瓦式樣和胎釉，均為明代之物，更證實這一帶庫房建築即是明代遺留下的文淵閣。至於清代官修《歷代職官表》按語所謂「經明之世未嘗建閣」的話，這是當時編修歷代

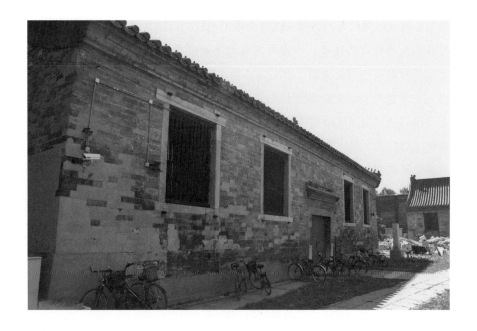

77 清代鑾儀衛庫
78 庫門、庫窗，及庫前明代古今通集庫碑

職官表的人以清代專為收藏《四庫全書》而建的單座文淵閣為模型，認為明代收藏文物書籍的建築，不應像鑾儀衛等庫那樣簡陋。後來的人懷疑鑾儀衛一帶建築不是明文淵閣，亦同此心理。《歷代職官表》一書的內容重在職官，並未意識到明文淵閣僅建有書庫幾座，與清代文淵閣單座建築不同。當時編修諸公似亦無緣親臨其地，一窺庫藏，因而斷然作出「經明之世未嘗建閣」的結論。從所查到的資料和現存的建築及庫房文物相印證，他們這一結論是不能作為定論的。

三

清文淵閣於清高宗乾隆三十九年（一七七四年）十月開始修建，於乾隆四十一年（一七七六年）建成，地點選在文華殿之後，明代祀先醫之所的聖濟殿舊址，為的是儲藏已於兩年前開始編輯、尚未成書的《四庫全書》。閣名也叫文淵閣，但未採用明文淵閣磚城式樣，而是以浙江鄞縣范氏天一閣的輪廓開間為藍圖，在宮廷化的基礎上修建的一座莊重華貴、別具風格的兩層建築。

范氏天一閣的結構，是坐北向南，左右磚砌為垣，前後簷上設窗，樑柱均以松杉為主。凡六間，西偏一間，東偏一進，以邁牆壁，恐受潮氣，不儲書，取其透風。後列中櫥二，小櫥二，又西一間排列中櫥十二，櫥下各置英石一塊，以收潮濕。閣前鑿池，其東北隅又為曲池。閣六間，取天一生水，地六成立之義，是以高下深度及書櫥數目尺寸，俱合六數。

清文淵閣參考天一閣的結構形式，在外觀上也分上下二層，各六間。閣前鑿一方池，池上架一三樑石橋。池中引入內金水河水。閣的下層，前後均有廊，上層前後均有平座。閣的基層用大城磚疊砌，鋪以條石；不用宮殿式的須彌座，樸實無華。下篷簷為五踩斗拱，上篷七踩斗拱，佈置嚴密。明間平身科多至十攢，在結構功能中又富於裝飾性。額枋下不用雀

替，而用倒掛楣子，採用庭園內簷裝飾風格。外簷廊前有回紋窗櫺式組成的欄杆。閣門俱係菱花窗，博脊上有矮坎牆，各置檻窗。這座建築從形式看，是以官式做法為基礎，作了創造性的改變，如歇山式屋頂，而南面的腰簷則又屬於九檁樓房式樣，前後兩面廊牆，砌有墀頭抱廈式的排山博縫。廊東西兩頭，各有券門，可以出入。券門上用綠琉璃垂柱式的門罩，與灰色無華的水磨絲縫磚牆相對，色調明快整潔。閣的側立面，外形下豐上銳，顯得歇山式屋頂既玲瓏又穩重，在古典建築藝術中，這座文淵閣的造型是十分美麗的（圖 79）。

在故宮建築中，由明代以來，以黃色琉璃瓦件、硃砂紅的柱窗和朱紅的牆壁為最尊貴。此閣瓦件則為黑色，再用綠色琉璃鑲簷頭，建築術語叫「綠剪邊」。閣頂正脊，用綠色為底，有紫色琉璃游龍起伏其間，再鑲以白色線條的花琉璃。這樣幾種冷色的花琉璃搭配一起，一反宮殿上一團火氣黃琉璃的單調色彩，掩映在蒼松翠柏中，氣氛靜穆。油漆彩畫，也以冷色為主，柱子不用朱紅而用深綠。彩畫題材摒棄皇宮中金龍和璽圖案，而代以清新的蘇畫。為了表現建築使用功能，畫出河馬負圖和翰墨冊卷的畫面。閣後及西側，以太湖秀石疊堆綿延小山，在尋丈之地，山巒既深壑平遠，又瓏玲翠秀，植有蒼松翠柏，茂密成林。人行甬路係以雜色卵石亂砌，自然成趣。閣的東側有碑亭，造形為駝峰式，四脊攢尖，翼角反翹，是宮中唯一的南方建築手法，但有變化。亭中矗立乾隆碑，鐫刻有弘曆撰寫的《文淵閣記》（圖 80）。

文淵閣外觀雖為兩層，而內部結構則為三層，即把舊式樓閣上層地板之下通常浪費掉的腰部地位利用起來，擴大了空間。閣的面寬三十三米，進深十四米。內部藏書排架是下層當中三間兩旁放置《四庫全書總目考證》和《古今圖書集成》，而以儒家經典列入四部之首。經部書共二十架，放在下層左右三間。史部書三十三架，放在中層。子部書二十二架，放在上層中間。集部書二十八架，放在上層兩旁。書均分別儲藏於楠木小箱中，安

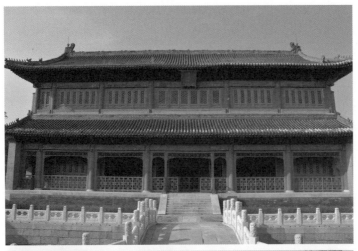

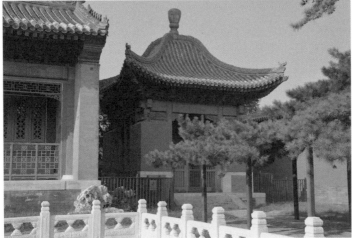

79

80

79 清代文淵閣
80 閣東碑亭

置在書架上。這種書架同時起間隔空間的作用，可以使空曠的大廳隨着使用的需要，間隔為若干部分。如利用書架或博古櫥、碧紗櫥之類來隔間，運用自如，移動靈便，而且能使室內佈局富於變化。

在上下層中央，均用書架間隔為廣廳，正中設「御榻」（硬木小床），榻上有一對「迎手」（小方枕）、靠背（背後的軟墊）、痰盒等物。此外還放有書函，供隨時瀏覽（圖81）。閣的下層正中，南向懸金漆「匯流澂鑑」四字匾。北面南向內簷柱掛着金漆底黑字對聯，寫的是「薈萃得殊觀，像闡先天生一；靜深知有本，理賅太極函三」（圖82）。南面內簷柱北向聯寫的是「壁府古含今，藉以學資主敬；綸扉名符實，詎惟目仿崇文」。南面北向橫眉上懸弘曆於乾隆四十一年（一七七六年）寫的詩十六句：「每歲講筵舉，研精引席珍。文淵宜後峙，主敬恰中陳。四庫庋藏待，層樓結構新。肇功始昨夏，斷手逮今春。經史子集富，圖書禮樂彬。寧惟資汲古，端以勵修身。巍煥觀成美，經營愧亦頻。綸扉相對處，頗覺葉名循。」下層中央廣廳有雕木屏風、「御座」、「御案」、孔雀羽扇。「御座」兩旁有香几，置檀香爐，御案上放置紙墨筆硯，此外還擺上兩函書。「御座」後自東向西裝有孔雀羽扇，從楠扇後經左右旁門可繞到東西梢間。東梢間南窗下置榻，西梢間西壁南端闢有小門，從這裡經樓梯可達中層、上層。在上層南北兩側都闢有走道。走道的外側開窗，走道內側除正中明間置「御榻」外，其餘各間都排書架。

四

文淵閣未建成前，清代沿用明代典章制度，向於文華殿舉行春秋兩季經筵。明清兩代的皇帝與翰林侍從文學士之官，在這裡講論儒家經典，講求封建統治之道，有時也在這裡接見朝臣和齋戒（祭祀天地等大祀時，前一日茹素不娛樂，以示對天神的虔誠）。到嘉靖時，決定提高文華殿瓦件等

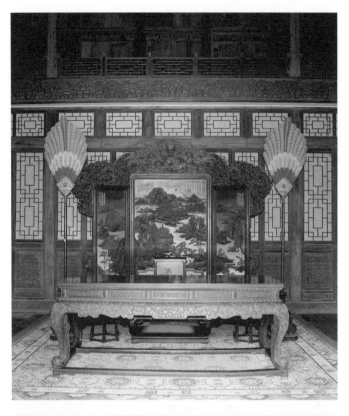

81 目前陳列的文淵閣寶座
82 寶座上方夾層書架及匾額

級，把殿頂綠色琉璃改鋪為黃色琉璃（見嘉靖《實錄》）。清代春秋兩季兩次經筵，進講「欽命」四書經義各一道。直講官講畢，再由皇帝宣講「御論」，經筵進講之禮就算完成。原來經筵本無賜茶的節目，到雍正年間，始增此制，即在經筵後於文華殿內賜茶。文淵閣建成後，則於文淵閣內舉行經筵，禮成之後，講官及起居注官，即於閣內賜座賜茶[1]。

乾隆四十七年（一七八二年），《四庫全書》告成，弘曆曾在文淵閣內筵宴編輯《四庫全書》的高級官員總裁、總裁領閣事、提舉閣事等。次一等的官員總纂、直閣事等的宴席設在閣外廊下。再一等的纂修、校理、總校、分校、提調、檢閱等的宴席設在丹墀上，同時，於院中搭台演出小戲。在宴會上，諸皇子率領侍衛官員等為與宴諸臣斟酒。酒畢，弘曆還賞給總裁等九人及總纂各官七十七人「如意」（象徵吉祥的飾物，狀如靈芝草）、「文綺」（綢緞絲織品）、「雜佩」（荷包、扇袋、香囊等）以及紙墨筆硯等，用這種手段籠絡當時讀書人鑽研儒家經典，為封建統治者效勞賣力。

文淵閣官制，置領閣事一員、直閣事六員、校理十六員、檢閱八員，另派內務府大臣提舉閣事。

五

《四庫全書》共七萬九千三十卷，裝訂成三萬六千冊，分裝六千七百五十函，全部用朱絲欄白榜紙抄寫，絲絹作書皮。經部書用褐色絹，史部書用紅色絹，子部書用黃色絹，集部書用灰色絹。書成後，共繕寫四份，於皇宮文淵閣、圓明園文源閣、承德避暑山莊文津閣、瀋陽故宮文溯閣各藏一部。後來浙江杭州文瀾閣、江蘇揚州文匯閣、金山文宗閣分繕三部庋藏。七份抄本以藏於文淵、文源、文津三閣中者繕寫最精，校對

1 乾隆丙申經筵賜茶詩注。

最細，因為是藏在弘曆經常去翻閱瀏覽的地方，編纂校對各官不敢稍事疏忽。文溯閣本則較粗糙。至於南方的文宗、文匯、文瀾三閣所藏本，繕寫校對就更不及北方各閣藏本了。

當《四庫全書》尚未修繕完畢時，弘曆因年事已老，唯恐不能見到全書的完成，特命編纂諸臣選擇《四庫全書》中的精本先行繕就，題名為《四庫全書薈要》，共繕寫兩部，一部存在皇宮御花園摛藻堂中，一部藏在圓明園。一八六〇年，第二次鴉片戰爭時，英法聯軍侵入北京，焚燬圓明園，儲藏於園內文源閣的《四庫全書》和《四庫全書薈要》同毀於火。存於文宗、文匯兩閣的《四庫全書》在清軍鎮壓太平天國革命時被毀。原存於文淵閣的《四庫全書》及存在摛藻堂的《四庫全書薈要》，現在台灣。目前尚存的《四庫全書》，文津閣本現藏北京圖書館，文溯閣本現藏甘肅省圖書館，文瀾閣本現存浙江圖書館，其中殘缺部分是於一九二三年據文津閣本補抄的。

故宮南三所考

一 名稱

今國立故宮博物院文獻館辦公處原為清代皇子所居之處，俗稱「三所」（圖83）。考「三所」之名，見《清宮史》卷十一：

> 協和門之東為文華殿……殿東稍北有石橋三，過橋有殿宇三所。凡大內俱黃琉璃，唯此用綠，為皇子所居。

《清宮史》所書「過橋有殿宇三所」之義，似「三所」二字非殿宇之名，乃為過橋有殿宇三處而已。繼檢閱《清宮史續編》，乃得其名。《清宮史續編》卷十三：

> 文華殿東稍北有石橋三，橋北為三座門，今為續修《大清會典》館。直北殿宇三所，是為擷芳殿。凡大內俱黃琉璃，唯此用綠，為皇子所居。

按《續編》所載，則三所之總名應名「擷芳殿」。唯據清嘉慶、光緒《會

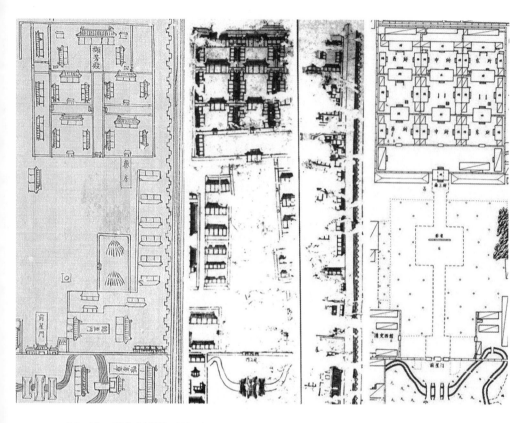

83 由左至右：《清初皇城圖》中的明代攡芳殿、《乾隆京城圖》中的南三所、《故宮平面圖》中的南三所

典》皆書三所之正殿曰擷芳殿[1]，似擷芳殿又非為總名。另據吳長元氏之《宸垣識略》，則直書「擷芳殿在三座門北，殿宇三所」[2]。又吳振棫氏《養吉齋叢錄》亦僅書「中殿曰擷芳」[3]。官私撰述，咸有不同。茲以故宮各處殿宇稱謂之通例釋之，以「擷芳」定為三所總名，從《清宮史續編》較為適當。如清宮外東路有皇極殿、寧壽宮、樂壽堂等處，俗皆以「寧壽宮」為代表。《清宮史》於敘述外東路殿宇時，亦以「寧壽宮」冠於卷首。外東路殿宇皆各有名，尚以主要宮室而代表一路，三所各室原皆無額名，以「擷芳」總其稱似無疑問。更考內廷宮室，凡於正朝及寢宮以外，其別建殿宇以處皇子、妃嬪者，率皆以「所」呼之，自明已然。千嬰門之北有乾東五所，百子門之東有乾西五所[4]。清代仍之，是「三所」之稱，同其例也。然三所雖經冠以額名，但在文書之記載、宮監之習呼，「三所」之名最彰，「擷芳」之名久掩，歷史相傳，由來尚矣。尋內府檔中，尚有「阿哥所」、「東三所」、「南三所」各稱。「阿哥」乃滿洲語皇子之義；「東三所」則別於內廷之乾東五所及乾西五所也；若「南三所」，則寧壽宮之執事宮監多稱之，蓋三所在宮之南端也。又有呼為「所兒」者，則僅見《養吉齋叢錄》。

1 《嘉慶會典》卷一六〇：「文華殿東北有石橋三，過橋為三座門，門內東西舊為鷹狗處、御馬監，今為續修《大清會典》館。正北有殿宇三所，覆以綠瓦，為皇子所居，其中曰擷芳殿。」《光緒會典事例》卷八六三與《嘉慶會典》同。

2 吳長元《宸垣識略》卷二。

3 吳振棫《養吉齋叢錄》卷十七：「三座門北，殿宇三所，覆以綠瓦，亦舊時皇子所居，俗呼阿哥所，或稱所兒。中曰擷芳殿，仁宗初出宮時邸第也。嘉慶間，宣宗及諸皇子亦嘗居此。道光間，隱志貝子薨逝所中，久無居者。至二十八年正月，文宗始移居焉。先一日掌儀司奏派大臣於所內安神。」

4 見《明宮史·金集》。又《酌中志》「客魏始末」記：「祖制，於乾清宮東設房五所，西設房五所，係有名封大宮婢所住。」

二　建置沿革

擷芳殿之位置，在故宮文華殿之北、寧壽宮以南，《清宮史》列為「外朝」之部（見前引宮史）。按《明宮殿額名》有「擷芳殿」牌，但略殿之位置。清代之擷芳殿，是否即明之舊地，有待考訂。《明宮史·金集》「宮殿規制」：

> 徽音門裡亦曰麟趾門，其內則慈慶宮也，神廟時仁聖陳老娘娘居此。內有宮四，曰奉宸宮、勖勤宮、承華宮、昭儉宮。其園之門，曰韶舞門、麗園門，曰擷芳殿、薦香亭。

據《明宮史》所載，擷芳殿為慈慶宮範圍之一部。考慈慶宮之位置，在東華門內北，端敬殿之東。天啟末，懿安張后居之，後改稱「端本」，以待東宮。光宗、思宗儲位時，皆曾居之。萬曆間震赫朝野之三大案，張差梃擊一案，即在此處。《日下舊聞考》卷三十五引《愨書》曰：

> 端本宮在東華門內，即端敬殿之東，前庭甚曠，長數十丈。左為東華門，右為文華門，光宗皇帝青宮時所居也。天啟末，懿安張皇后移居於此，名慈慶宮。其外為徽音門。壬午八月，懿安移入居仁壽殿，因改為端本宮，以待東宮大婚。宮門前三石橋，蓋大內西海子之水蜿蜒從此出焉。皇太子原居大內鍾粹宮，在坤寧宮之左。既漸長，當移居，上以慈慶為皇考舊居，其後勖勤宮即上舊居也……

又引《山書》：

慈慶宮，光宗青宮時所居，張差梃擊處也。上為信王時亦居此，名勖勤宮。崇禎十五年七月，更名端本宮。

端敬殿、端本宮條下按語曰：「臣等謹按端敬殿與端本宮今改建三所，為皇子所居。」

據《日下舊聞考》所考訂，可知清代之擷芳殿，為明端敬殿與端本宮一帶改建殿宇三所，以居皇子，是建築已非明代之舊，然其範圍則將明代擷芳殿之部包括在內，可以斷言。但三所究為何時所建，各書皆不載。按清代皇子之居此而見於記載者，仁宗諸兄弟曾居之，自茲以上無聞焉[1]。據此，則三所之建，不應遠在清初，以理度之，似在高宗之世。不然，以聖祖之多男，在當日已有此建築，豈能無皇子居之者？國立北京圖書館藏有《皇城衙署圖》一幅，往者余與劉士能先生同展觀此卷。據劉君考據，是圖為清康熙末年時物，撰有論文發表。原圖三所一帶有「擷芳殿」之名，建築為一所，並非三所，蓋仍屬明代擷芳殿之舊。可知在康熙時確尚未建築三所也。此證據一。世宗享國不久，宮殿園囿絕少經營，且亦未聞若高宗弟兄輩居住擷芳殿或三所之記載。至若高宗幼時，曾居乾西五所，即位後一再闡述，屢著御製詩文集中。並改乾西五所為重華宮、崇敬殿，以龍潛之地，後世子孫不得再為居住，而杜覬覦大寶之心。是高宗未嘗居於三所，亦可謂在高宗幼時尚未有三所之證據。文獻館藏清代內務府造辦處輿圖房《京城全圖》一部，其繪製年代，經考訂結果，為乾隆十四五年間所繪，其中排第八幅已繪入三所。據此，則三所之建為高宗初年所經營，似可確定。然此亦僅就史之旁證而論斷也，仍未可視為定說。惟昔日學者對於一代宮苑之撰述，率皆偏重位置而略興建之年，如《日下舊聞考》、《宸垣識

1 《清宮史續編》卷五十三：「文華殿東稍北……是為擷芳殿，為皇子所居。中所為上潛邸，乾隆乙卯十一月始移居焉。」

略》，皆爾也。（若元、明之著作，陶宗儀《輟耕錄》、孫承澤《春明夢餘錄》、蕭洵《故宮遺錄》，亦忽略時間性。）

　　茲以專著之書既闕略不可考，乃進而求諸檔案，因就所考訂之結果，發奮檢閱乾隆朝檔案。按清代內閣檔案，有黃冊一種，為各部院及各督撫奏報庶政之冊。城垣宮室之役，例歸工部具報，惟檢尋既竟，三所之案仍闕。惟高宗朝頻興土木，嘗有總理工程處之組織，以總管內務府大臣任督理，工部職曹伴食而已。遂繼續檢閱內務府檔，亙一月之力，獲得關係三所建築年代史料一通，歡忭何極，舊書陳言，真同拱璧矣。乾隆三十一年內務府奏銷檔記一條云：

　　　　查擷芳殿改建三所房間，係乾隆十一年三月內興工，次年工竣，迄今二十年，未加粘修。殿宇、頭停、配殿、天溝，俱有滲漏，板牆糟朽，山花坍損，油飾爆裂。又因阿哥等於二十六年移出之後，其外圍茶飯值房等項房屋，俱改為各處值房。今遵旨修理，給阿哥等居住。所有應用爐灶炕鋪裝修隔斷等，應照舊式修理應用，是以共估需工料銀三千九百餘兩。

　　據上述所引史料，三所之建築時期可以確定。又可知乾隆十一年興建後即有皇子居住，至二十六年皇子移出。三十年後加修繕，再命皇子居住。大致皆明（圖84）。更有一點足資補前節所未詳者，即檔案首句「查擷芳殿改建三所房間」一語，據此則清乾隆所建三所，確為明代擷芳殿舊址。

84 南三所之西所前院

乾隆花園

　　乾隆花園是北京明、清故宮中一部分宮殿，位置在外東路寧壽宮西側，是十八世紀八十年代建造的。當公元一七七二年的時候，也就是清乾隆三十七年的時候，這位乾隆皇帝計劃到自己做滿六十年的皇帝後，讓位給他的兒子，自己做太上皇帝。所以他在讓位前二十多年即開始經營太上皇帝宮殿 —— 寧壽宮，並在宮殿旁邊隙地佈置了一座花園，作為他養老遊憩的地方。按他的年齡算來，到乾隆六十年，他就是八十五歲的老人了，能不能活到那樣高的年紀，當然他本人也沒有把握，所以一再「焚香告天」，祈禱實現。在建築物的題名上，也都是充滿了希冀願望，宮殿的名字有樂壽堂、頤和軒、遂初堂、符望閣、倦勤齋等（圖85至89）。大概在當時他還考慮到，若真的能實現這個願望，他還要做一個有權的太上皇帝，所以這座宮殿群的建築也分為三路，和皇宮整體佈局一樣，在中軸線上有皇極殿（圖90），是升殿的禮堂（如故宮中的太和殿），有寧壽宮（如故宮中的坤寧宮，圖91），這樣就具備了外朝和內廷的宮殿規模。到了一七九五年，他老而不死，果真達到了這一願望，表面上將寶座讓給兒子（嘉慶），但在「歸政仍訓政」的名義下，實際上他仍然掌握着政權，住在皇宮的養心殿裡。也可能是這所花園與郊區圓明園、暢春園、長春園和三山的園囿來比，差得實在太遠的緣故吧，他對於這座具有庭園風格的太上皇帝宮殿並不感興趣。倒是近幾十年來，乾隆花園頗為人們所稱道。大概在明、清故宮中，這座庭園式的宮殿還是別緻的，又因為是乾隆自己為養老而修建的，於是乾隆花園的名字便叫得響亮了，在人們意識裡，它已不是寧壽宮的附屬建築了。

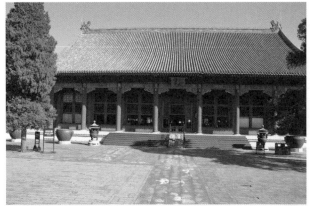

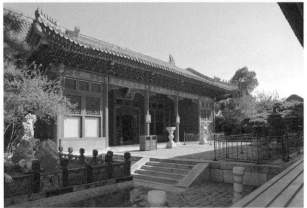

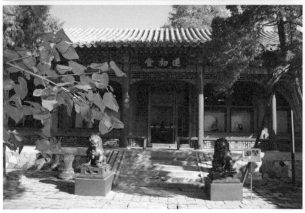

85
86
87

85 樂壽堂
86 頤和軒
87 遂初堂

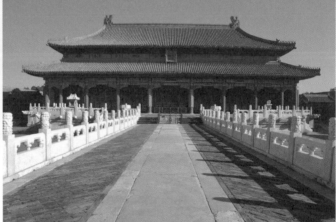

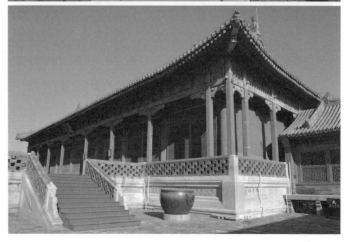

乾隆花園佔地面積，南北長一百六十米，東西寬三十七米，合起來約六千平方米。在這個狹長的空間，佈置了幾十座亭軒樓閣，此外則是假山樹木，整個地帶被建築填得十分飽滿，幾無餘地。它的組成大抵分以下五個部分 (圖 92)：

　　花園正門叫衍祺門 (圖 93)，進得門來，有假山為屏障，中通一徑，是引人入園的洞口。小路一轉，便覺豁然開朗，古柏參天，繁枝爛漫，院子周圍山石起伏，這是花園中第一部分。正面一廳，四面軒敞，額題古華軒，字已剝落 (圖 94)。據記載說，是由於軒前有古楸樹而得名。軒內迎面有雕漆雲龍對聯一副，寫道：「明月清風無盡藏，長楸古柏是佳朋。」這是二百年前弘曆（乾隆）個人獨享時親筆所題，現在這個軒廳已歸人民所有，廣大勞動人民都能遨遊憩坐其間，「乾隆御筆」的對聯，也就成為了遊覽的導引。軒的形式是歇山卷棚式屋頂，上鋪黃琉璃綠剪邊的琉璃瓦。軒內的天花板，雕刻極精緻，清新如畫 (圖 95)，在乾隆花園裡這部分是比較可取的所在。軒的四面有重簷的褉賞亭 (圖 96)，平面作凸形。這個亭子的命名和用意，是為了仿古人習俗，在三月上巳之辰，舉行曲水流觴修褉的故事。古時流觴曲水，應是在小溪兩旁，大概在唐宋以後，好事者便在無水的花園裡用石刻製流杯的池子以代小溪。乾隆花園本無水源，也作了這樣一座，在南面假山後藏巨甕蓄水，山下鑿出孔道，引水流入亭中流杯池 (圖 97)，然後再由北面假山下孔道逶迤流入「御溝」中。上下水道都隱在假山之下，好像源泉湧自山崖，在設計上確實是煞費苦心，表現了智慧的手法，但這種矯揉造作是好事者乾隆皇帝的意圖，可說是勞民傷財的無聊之舉。

　　花園的西面緊鄰高大宮牆，設計者為了隱蔽這種呆板建築，所以在西邊假山上修建樓閣，將牆隱住，同時給人以擴大園林的感覺，使得不致毫無含蓄。為了補救狹窄地區的限制，盡力地從嬌小玲瓏曲折婉轉的佈局上取勝。在這個院子裡，依山勢起伏及空間餘地安排建築。在西面假山上有一座精緻卷棚式屋頂的建築，因為面向東方，所以叫旭輝亭 (圖 98)。東南假

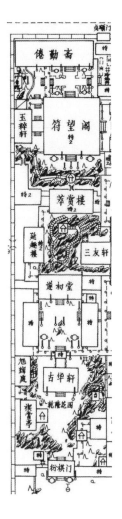

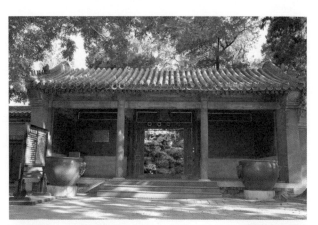

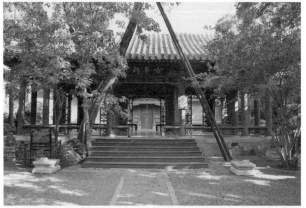

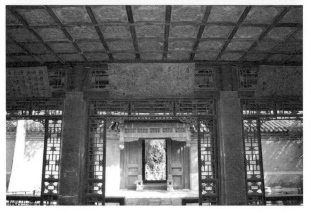

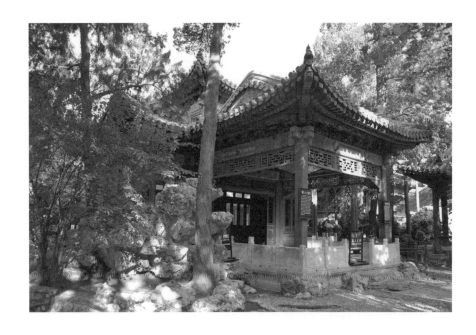

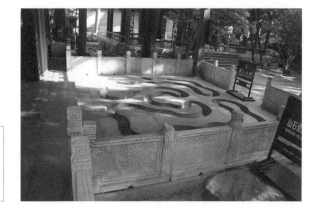

92 乾隆花園平面圖
93 乾隆花園衍祺門
94 修繕後的古華軒
95 古華軒內檐匾額及天花
96 禊賞亭
97 禊賞亭流杯池

山之後留出一個小院，在東南角處疊山石為基，上建小亭，取名擷芳，登臨其上，可覽古華軒院內山石樹木。這個院落雖不大，還有遊廊，在廊的中部突出鑽尖式的小屋頂，叫作矩亭，與廊相通有北房兩間，名叫抑齋。室內結構曲折，東通養性殿佛堂。由抑齋北門出來可登假山之巔，有平台，在台上可盡覽全園山石樹木和接簷的樓閣。

古華軒北有垂花門，兩旁是雅潔的細磨磚牆，是甲第風格，不是宮廷規矩，裡面是標準的北京四合院的佈局，正面主房為遂初堂，前後俱有廊，式如過廳。這是乾隆預卜告老時希望得遂初願的建築。這一組是花園中第二部分。

出遂初堂北廊即到花園第三部分。全院中間都是山，山為殿閣所包圍，身臨其境，仰視幾不能望天，前進又為山石所障，幸有山洞可以進入，山頂上有幾處天窗式的洞口，因此在山洞中尚可獲得「坐井觀天」之暢。這種山頂洞口的安排，當然是大有匠心，否則將使人閉塞欲死，山頂上有亭名曰聳秀（圖99）。在亭中可南望宮闕，東面山環隱處小院內有三友軒（圖100），用歲寒三友松竹梅為裝飾，極精緻。這座小巧建築好像藏在深壑中。假山之北為萃賞樓，西為延趣樓（圖101、102），萃賞樓上下圍廊俱通延趣樓。出樓上北廊是石製小飛橋（圖103），可達後院假山上。若由北廊西行，可與曲尺形的養和精舍（圖104）銜接。

花園的第四部分為符望閣。庭院中心，也都是山，山巔有梅花形小亭一座（圖105），為了成為五瓣的形狀，圓形亭子用五根柱子支托着五條脊的重簷屋頂，形象十分美觀，覆以孔雀綠醬色剪邊的琉璃瓦，上為孔雀綠作地白色冰震梅的琉璃寶頂（圖106），更覺清新可喜。在它的東面，還有一座玲瓏的小樓閣，叫如亭（圖107）。用各種不同顏色的琉璃釉磚製出圖案美麗的什錦窗，與碧螺亭東西輝映。這兩個爭妍鬥勝的小巧建築，可惜是置於閉塞的環境中，委實委屈了它們，若是在軒敞的庭園裡，真不愧是亭亭玉立、儀態萬千、玲瓏可喜的建築物！

符望閣 (圖 108) 是主要建築，也是全園中最高大的建築。閣內裝飾極精緻，結構複雜，東一閣，西一榻，重門疊戶，變化多樣。由於這樣，室內遂顯得黑暗，身入其中，使人不辨方向，進退迷離，因此有迷樓之稱。閣之西有玉粹軒 (圖 109)，循廊北進即達到第五院落，也就是花園最後的部分。在這個庭院中，主要建築為倦勤齋，屋頂滿鋪孔雀綠琉璃，簷頭鑲以黃色琉璃，色調極美，東西遊廊相對稱。西廊外有竹香館 (圖 110)，嵌三色琉璃透窗的弧形小牆，是最引人的去處，牆內尋丈之地而能自成整體。裡面正中假山上，建有歇山式的小閣 —— 竹香館，左右斜廊，往北通入倦勤齋，往南可達玉粹軒，左右逢源，南北可通。閣前有翠柏兩株，修竹數竿，盆花石座，陳列儼然，玲瓏小巧的格局介於符望、倦勤兩大建築之間，並未成為「大國之附庸」，尺土方圓之地而獨立性極明顯，是值得欣賞之處。

　　從倦勤齋、竹香館這個院落的東廊出去，可以再憑弔一下在一九○○年八國聯軍侵入北京，慈禧太后攜光緒倉皇逃赴西安時，將光緒的妃子珍妃推下淹死的那口故井。宮監們因為感傷她的遭遇，後來就叫這口井為「珍妃井」。井就在倦勤齋東廊以外。由此往北出貞順門，便是宮牆之外了。

　　乾隆花園的特色是在造園藝術上發揮了多樣變化的技巧，在不大的地方，用幾堆太湖山石，隔斷出小小空間，便覺別有天地，峰迴路轉，又另其一種風光。遊廊宛轉，亭閣玲瓏，處處引人入勝。在當日修建時，勞動人民確實費了不少心血，但由於處在專制帝王淫威之下，限制在高大紅牆之中，園林為宮殿所圍，地區小而專制皇帝要求多，縱有良匠也不能盡其所長。因此，在花園中，個別建築山石雖美，整體佈局則顯得堆砌壅塞。加以封閉性的圍牆多，宮監值房多，花園整體自然難免有「西子蒙不潔」的遺憾了。

　　現在乾隆花園部分地區已開放，經過修葺整理改造，正式成為廣大群眾憩息活動的場所了。

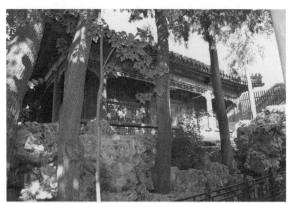

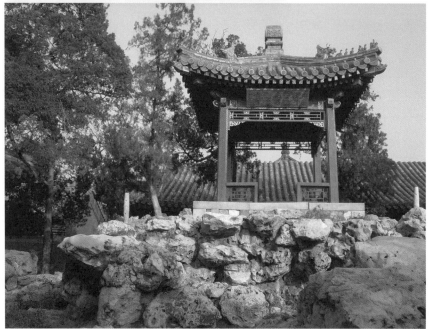

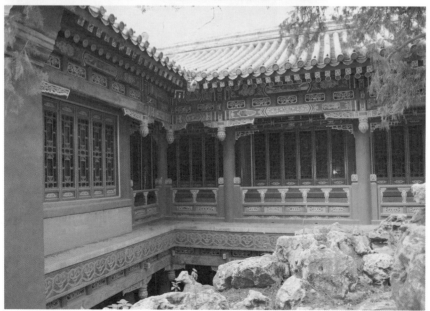

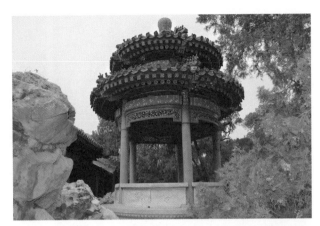

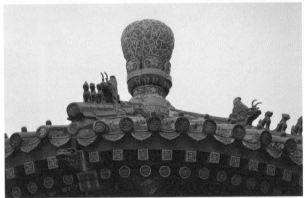

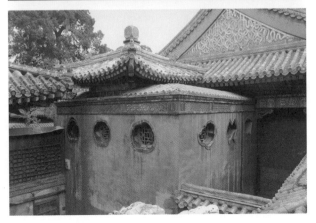

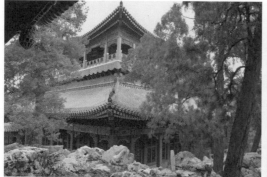

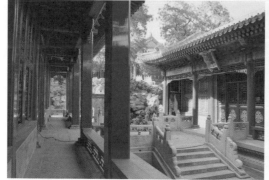

紫禁城的水源與採暖

　　在七十多公頃的紫禁城的面積中，城內有長一萬二千米的河流 (圖 111)，它從西北城角引入紫禁城的護城河，水從城下涵洞流入 (圖 112)，順西城牆南流 (圖 113)，由武英殿前東行迤邐出東南城角與外金水河匯合 (圖 114)。這道河流對於紫禁城內千株松柏起了灌溉的作用。在調節空氣和消防利用上都有好處。在夏季又是全宮城中雨水排泄的去處。

　　故宮中雨水排泄管道，在開始設計全宮規劃時有一個整體的下水系統安排。它的原設計圖雖然已看不見了，可是現存的溝渠管道，除被地上建築物變革而被破壞一部分外，經實際疏通調查發現它的幹道、支道、寬度、深度都是比較科學的 (圖 115)。遇有暴雨各殿院庭雨水都能循着排水系統導入紫禁城中的河流裡，然後迂迴出城匯入外金水河東出達於通縣運河流域。因此在宮中無積水之患。明代開鑿的筒子河寬五十二米，深六米，長三點八公里。不但增加了宮城防禦，而且主要功能是排水干渠和調蓄水庫兩重功能。蓄水量可達一百一十八萬立方米，相當一個小水庫。在這個面積不足一平方公里的紫禁城，筒子河的蓄水起着重要保證。即使紫禁城內出現極大暴雨，日降雨量達二百二十五毫米，同時城外洪水圍城，筒子河水無法排出城外，紫禁城內水全部流入筒子河，也只使筒子河水位升高一米左右。

　　至於給飲水問題，五百多年前的設計完全依賴鑿井取天然泉水。故宮的房屋間數以四柱一間計算，在當日的全部房屋約萬間以上。明清兩代王朝日常生活在皇宮裡的約近萬人給飲水問題，除帝后的飲水是每日由京西

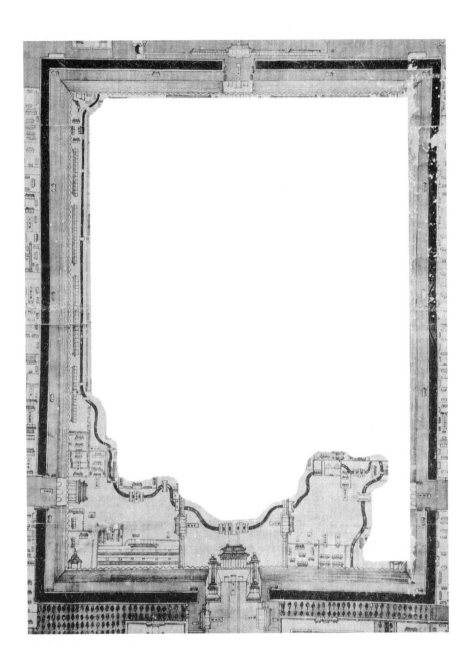

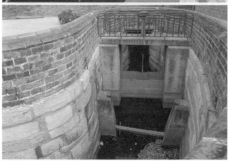

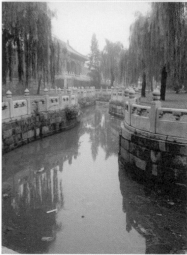

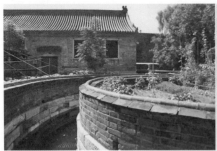

114
115

114 紫禁城河道出水口
115 紫禁城庭院明溝及暗溝排水口

玉泉山用騾車運水外，其餘近萬人中大約八九千口都聚集在住人區。三大殿九萬六千多平方米面積不設一井，內廷東西六宮及其他若干建築群，每一宮院至少有井兩口或三口。值班人員和警衛人員區設井更密。這完全是根據需要而安排的。由於鑿井工程的需要，在故宮裡又出現了為數不少的小型盝頂井亭建築（圖116），成為宮苑中一種特殊的建築結構。同時，小亭飾以皇宮彩畫，小巧玲瓏。井亭不僅是生活用水所需，也是一種特殊的建築藝技陳設。

宮中取暖設備有兩種，一是炭盆，二是地下火道。火道一名火炕，是和建築連在一起，在殿內地面下砌築火道，火口在殿外廊上（圖117）。入火道斜坡上升處燒特種木炭，煙灰不大。火道有蜈蚣式及金錢式，即主幹坡道兩旁伸出支道若干，這樣使熱力分散兩旁，全室地面均可溫暖。火道盡頭有出氣孔，煙氣由台基下出氣洞散出。這種辦法在皇宮中一直使用了四五百年。在殿內地面上則利用炭盆供熱。由於宮殿高大，為了冬季居住得舒適，凡是寢宮都利用裝修隔扇閣樓將室內高度降低，將殿內空間縮小，即所謂暖殿暖閣之類。

每年冬季來臨前夕，即陰曆八九月，有關太監就着手過冬準備。先通火炕口，烤乾濕潮氣等。

順便再談一下宮中採光。宮中採光只靠菱窗小洞，光線細微。此外，只能依靠宮燈，點蠟。到了十七世紀初期，玄燁成立養心殿造辦處，設立多品種工藝作坊。其中有玻璃作坊。估計宮殿安裝玻璃窗應在此時。

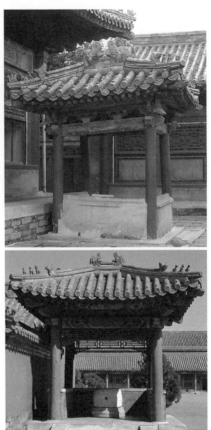

116

117

116 盝頂井亭
117 宮廷地暖的室外火道口

北京故宮進行修護保養的狀況

　　北京故宮是明清兩代的皇宮，開始經營在一四〇六年，一四二〇年建築完成，到現在已有五百多年了。從宏偉的皇城正門 —— 天安門起已是宮殿的開始，再往南伸長到中華門（明代叫大明門，清代叫大清門，是皇城的前門）的千步廊，往北到屏幛全宮的景山，都是和宮城宮殿聯成一個整體的，佈局偉大，是一座規劃整齊的建築群。

　　從國內現存的古建來說，還有千年左右的古建築，在時間上比故宮早得多，學術價值自然也很大，考古家都十分重視。但這些分散在地方上的古建築，大都是一座廟或一座塔，比起故宮有所不同。故宮位置在首都北京，有上萬間輝煌完整的宮殿，是中國古代宮殿建築總結性的傑作。每年有着二百萬人參觀，包括來我國的國際友人。故宮的建築除學術價值以外，在愛國主義教育和政治意義上起了更大的作用，因此我們必須重視它、愛護它，保持它的完整並使之延年。

　　在皇城正門內的建築，像勞動人民文化宮（明清兩代的太廟）、中山公園（明清的社稷壇）不計算在內，只就紫禁城以內來計算，它的面積是七十四萬多平方米，建築物有八千六百六十多間，在建築佈局上是分中路、東路和西路，在封建王朝使用上分外朝和內廷兩部分。中路即中軸線部分，主要宮殿是前三殿：太和殿、中和殿和保和殿，後三宮：乾清宮、交泰殿、坤寧宮，東西六宮及御花園。東路有文華殿、文淵閣、寧壽宮等處。西路有武英殿、慈寧宮、壽康宮、壽安宮、英華殿等處。三大殿與文華、武英兩組建築是屬於外朝部分，乾清門以北是屬於內廷部分。

中路前三殿、後三宮、東西六宮和文華殿、武英殿兩處的建築佈局，從文獻記載及明代宮殿圖對照來看，還是明代的規模。內廷範圍裡的東路和西路大都是清代所改建或重建，如寧壽宮、慈寧宮即是。現在我們初步鑒別，大抵中路的建築基礎還都是明代舊基，有的木架還是明代的（保和殿、欽安殿）。由於明清兩代宮中制度不同，建築使用也不同，如內朝宮殿在明代時使用比較多，清代則除舉行大典禮外，經常性的事務則都是在內廷宮殿裡。清代宮牆的封閉性比明時也大，所以增加的牆不少，同時在重建或改建中由於工程材料、技術的發展，建築也隨之改變，如西六宮宮殿在十八世紀乾隆時代開剜了亮窗，使用玻璃，已非明代菱花舊樣了。又由於清代妃嬪秀女等極多，有「答應」、「常在」、「嬪」、「妃」、「貴妃」等。還有「宮女」、「媽媽哩」供役人等，所以后妃宮裡，增加了廊子、水房、小房等。又明室來自南方，木料喜用川、廣、雲、貴、福建等省出產的楠木，清室來自北方，熟悉北方松柏木材，這些問題，我們必須在修繕工作上結合歷史加以研究。故宮是祖國的偉大文物之一，不能作為一般工程看待，這個工程事務是考古工作，也是科學研究工作。

故宮宮殿大致由鴉片戰爭以後就未修過，百餘年間除去有人住的房子有些小修理，其餘便都是「冷宮」無人過問了。許多屋頂生樹，從樹根的粗壯判斷，有的已是達到百歲年齡，在磚券結構上的樹，更是根深蒂固。在各個宮殿院落中積土成堆，宮牆為土所培，高約三米左右。因之地面加高，木柱門的「透風磚」，均成為雨水流入洞口。這樣大大影響了建築的健康。在一九五二年一年中清除積土便達十二萬立方米，加上幾年以來繼續清除的積土總數約有二十多萬立方米，因此原來的舊地面逐漸出現了。

我們現在修繕方針是「着重保養，重點修繕，全面規劃，逐步實施」，因此保養工程是主要任務。損壞嚴重必須大修繕者則予以修復，在保養和修繕中都是把這些建築物作為文物看待，所以嚴格地保持它的原來形式及各種實用而又藝術的構件。由於故宮是我國現存最完整的古代宮殿建築

群，建築結構、工程做法都是值得後世建築家們研究的實物。現在對它進行保養修繕工作，除去在形式上不變更原來形狀外，有些重點的建築物，在建築材料上也盡量使用原來材料，這樣我們不是要推廣復古，而是要保存古代文化遺產本來面目。有人主張以新的材料代替，如木柱改砌磚柱或洋灰柱，屋頂上的錫背以新式油氈代替，這樣我們覺得不夠妥當（有些建築可考慮）。幾百年前的工程師和工匠通過他們的智慧和勞動所創造出來的建築，經過幾百年風雨侵蝕的考驗，仍屹立在祖國大地上，雖然在使用上已不符合今天的需要，但它已成為祖國重要紀念性的文物，在保護它時應不改變其面目，並盡量使用它的原樣材料，以供後世的學術研究、建築科學研究，假使古建通過我們的手將形式和材料都改變了，那它已不是古建而是新建了。將幾百年前智慧的工程師們、工人們的創造湮沒了，今後對中國建築法式、材料、技術等進行科學研究時，在實物參考上也將無從憑借。同時還認為中國木構建築是免不掉歲修保養的，保養得好，可以永遠保存下去。現在正向科學進軍，對古代文物將來會有新的科學方法來保存，在波蘭即已有古木器加固法、建築基礎加固法。現在所有的新式材料和工人技術水準，以及我們對於古建的認識水準，尚未能使人滿意，還須有待進一步的研究。現在若是貿然地改變原狀，將來有新科學辦法發明後，可以不改變即能保固，現在的改，那將是一件遺憾的事。因此我們對待這個工作，不輕易改變古建法式和結構材料，在原來的基礎上繼續使之延年下去，這樣做可能是保守的，在這裡提出來請大家予以批判。

再有則是發揮古建科學性的構件，很早以前對古建的認識，多是偏重在形式上，對具有科學性的構件，未加以充分的注意。如古建台基或露台上的邊緣欄板，在望柱下有伸出的龍頭，在欄板下有美麗的孔洞，在建築形象上十分美觀，但這些構件不是裝飾，是結合實用把它美化了。它是台基和露台的排水管，以故宮太和殿三台的欄杆舉例，在很久以前有人只把它看作台基的裝飾，經過補安之龍頭只是形式，已無流水孔，舊存者也都

淤堵不通，有排水性能的構件，形成了單純裝飾物，其結果造成基台積水滲水，雨後由須彌座石縫流出，影響古建基礎健康，自從我們疏通了它的排水性能後，在大雨之際急流成瀑布，小雨之際緩瀉如冰柱，遠望之千龍噴水蔚為大觀。這樣科學而藝術的設計，經湮沒已是百餘年的事了。台基由於多年積水，已顯示不平，排水孔順流出水者僅能達到百分之四五十。此外還有屋頂的瓦件，由於古建的大屋頂，坡度長，用各種不同的瓦件以保固它。如「油瓶嘴瓦」為了保持與屋脊的結合，「托泥瓦」可以保持不下滑走，「瓦釘」可以使瓦壟不脫節，還有魚殼瓦、遮朽瓦，都是各有性能的東西，但這些瓦件大約已有一二百年不生產了。像魚殼瓦這類構件，近幾十年研究中國古建的專家也從來沒有人提到過，有科學性的東西失傳已久，對古建結構及對其保養方法均不能得到完整的認識。現在我們已請琉璃窯廠照式燒製進行修補。

我國成群的建築物，下水道都有規劃系統，故宮這樣大的建築群，排水溝道是與地上建築物整體規劃起來的。經我們摸索出來的，有幹線、有支線、有分水線、有匯合線，最後水出「巽方」，與北京市水道合為一流。它的干溝，是用大磚疊砌溝幫，工字鐵活對面支頂，溝底青石鋪墁，在過去是每年春季淘挖一次，要求是「起挖淤泥，通順到底」八個字，還有專司此事的溝董世家，這些溝道已是五百多年的工程了。

從文獻上看，明清兩代在修繕工程中有一套完整的組織，瞭解這種組織和人力，也是研究明清宮殿建築的一個方面。他們有設計的、估算的、結算的、監工的、驗收的、採木的、採石的及其他多種建築材料分工經理人員，組織齊全。現在北京還住着專任估算的「算房劉」家，設計兼燙樣的「樣式雷」家，管理下水道的「溝董」家，燒瓦件的「琉璃趙」家，他們都是幾百年來子孫相傳的世職，這些文獻也幫助了我們進行保養工作的參考。

為了把保養工程作好，現在開始進行對每座宮殿的科學記錄，將建築形式、高度、面積、間數、窗格、瓦件、雕石、彩畫各種材料及幾百年來

宮殿建築使用情況，逐項通過照相、測繪、鉤摹、摹拓、查考文獻等方法記錄下來，同時還將工程費用、人力多少、材料來源，以及當日設計的工程師，能夠找到的都盡量記錄。如明代正統四年（一四三九年）重修三殿用現役工匠及軍工七萬人，此外還有民匠；正德十四年（一五一九年）修建乾清宮、坤寧宮，普遍加天下賦一百萬兩；萬曆十五年（一五八七年）重建三殿，一次支出一百萬兩，一兩白銀鑄錢六百九十文銅錢，每一工匠每日支出幾十文；清乾隆三十七年（一七七二年）修建寧壽宮，用銀一百萬兩。這些資料散見《明史·內廷規制考》、《春明夢餘錄·兩宮鼎建記》、《清實錄》及清代歷史檔案裡。材料的來源如金磚來自蘇州，城磚來自臨清，木料來自川廣雲貴等省（南洋木料傳說也有進口）。到了清代，康熙修理太和殿時正是吳三桂控制西南各省的時候，只好轉向北方採取松柏木了。北京宮殿木材使用松木自此始，這是當時政治上的一個背景。另外一方面，西南各省所產楠木，在明代已將巨材採伐淨盡，明萬曆朝重修宮殿時，已感到材料恐慌，提倡木材拼幫的辦法。到了清代，楠木巨材就更不容易得了，清朝乾隆時建築活動較繁，又喜裝飾，所以在粗木外用細木包鑲的辦法盛極一時。這些問題都是幫助我們修理故宮、鑒別歷史年代、工程品質及保養復原工作的重要參考資料。關於明清兩代的設計工程人員，也查到了一些人的姓名，老工程上使用的工具也進行了徵集。以上一切工作，都是為了全面瞭解這五百多年的建築群。因為這是考古工作、科學研究工作，因之不能不從當日社會背景及生產力各方面進行研究。

另外除上述工作外，還增加了一項新的保護措施。我們從歷史上知道，故宮在修成後曾經不止一次地由於雷火觸及而成災，因此現在已將高大的建築物上安裝了避雷針，避雷針外露部分也鍍上金，與宮殿鎏金頂協調一致，這樣的措施，可以防雷火的危害。同時在各個宮殿院落裡安設了消防水道網。

總之，明清故宮是中國宮殿建築總結性的傑作，應當在保持原狀的

原則上，設法保養它、保護它，同時還應當在中國建築史上作為一個專題研究。在保養修繕工作中，就不能單純從一般工程上考慮，因此我們採取慎重保持原狀的修理辦法，結合歷史文獻進行，把工作着重放在保養上，將所有宮殿進行勘察作出記錄和規劃，準備逐步地將它保養好。並不要求將故宮修得煥然一新，將來也不考慮都將它變為新的故宮，這是我們的方針。現在我們的工作剛剛開始，尚希各位先生予以指導。最後我請求建築科學研究院協助我們把古建上使用的材料，進行試驗分析，使我們從科學理論上得到正確的認識，這是我誠懇的請求。

中國建築的隔扇

　　隔扇是中國住房裡內簷裝修的一種。它的功能很大，能靈活地區別劃分室內的空間。由於我國老式建築屋頂重量完全由木骨架承擔，在室內沒有厚重的荷重牆，幾間大房子的內部面積就是一座寬闊的大廳。若要將這寬闊的空間劃成為幾個部分，完全可以由居住的主人根據生活的需要與愛好，用內部裝修 —— 隔扇的辦法進行安排。同時它能夠變化多樣，給建築物內部增加藝術美。一座建築物不僅造型外貌要美，內部更需要注意生活上、實用上的美。中國的隔扇應當說在這一點上起着很大的作用。當然室內的美化還有其他的室內裝飾的處理，現僅以介紹隔扇為主。

　　隔扇有多種多樣。總名字有時叫它為隔斷，是指室內作間格用的。主要是木材製作的，在安裝上靈活性很大，可以隨時拆卸。在冬天可以用隔斷裝成一個暖閣。如明清時代的皇宮在冬季，由於宮殿高大，除在殿內地面上利用炭盆供熱外，凡是寢宮都利用室內裝修隔扇等將殿內空間縮小，殿頂由高降低，來保持室內溫度。到夏日來時，又可以恢復成一個大廳。

　　在一間房子裡靠一頭左右立起這兩扇隔扇，上邊插一橫楣子的落地罩，這樣一橫兩豎的裝修在隔扇以裡就給人是另一房內的感覺。橫楣上掛起帳幔，隨時安裝。三間、五間、七間的房子，用隔扇內隔起來，可以成為幾個單間。還可三間變成一明兩暗，可謂運用自如。

　　隔斷大致有幾種：牆壁；半透明的可隨意開合的「格門」；半隔斷兼做陳設家具用的「博古書架」，作為區劃標誌的落地罩、欄杆罩、花罩；在炕上或床前作輕微隔斷為「炕罩」（圖118），迎面方向固定的隔斷，開左右小

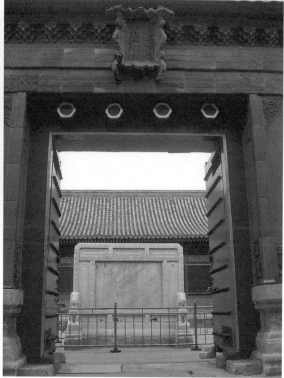

118 重華宮炕罩
119 重華宮隔扇及兩側太師壁
120 景仁宮石壁

門為「太師壁」（圖119）；用着隨意，內外隨時通聯的「帷帳」等。

順便説一下屏風。它是介乎隔斷和家具之間的一種活動自如的屏障，也是很藝術化的一種裝飾。用在室內能活動移置的即是屏風或插屏。若大廳內內屏門是不能移動的，應屬於小木作的門類。在室外則為照壁、屏門、插屏、影壁。如故宮中的景仁宮石壁（圖120）、壽安宮屏門等。

中國建築木結構與夯土地基結構

　　原始人類在若干萬年前，只能選擇天然洞穴棲身，或者巢居。在認識自然改造自然過程中經過長期鬥爭的實踐不斷前進。據人類歷史學告訴我們，人類經過猿人、古人，發展到新人，生活領域擴大了，智慧提高了，實踐再實踐，經歷若干年歷程，從天然洞穴，遷居到人工洞穴，從穴居到半穴居，從漁獵生活到定居農業生活，生產工具由舊石器到能加工的新石器，還有用木棒獸骨來製造的。更由簡單的工具發展到複合工具，在人工穴居中發展到地上蓋房子，這已到幾千年前的事了。

　　幾千年前人類創造出結構簡單的房子，使長期穴居的人便已有崇高之感。因而在我國最早見的文字如殷墟甲骨的高字是這樣「</br>」表示崇高的建築形象。中國古文字書《說文解字》對高字的解釋為「崇也，像台觀高之形」。又高字解為「小堂也」。又即亭，解為「民所安定也，亭有樓，從高省」，這應是由原始房子象形而來。從古文字形象得知所組成的字，即古代建築之造型。一九六六年江蘇邳縣出土原始社會陶樓，是具有坡度屋面之模型。浙江餘姚河姆渡，發掘出帶有榫卯的原始社會木構件，是從開始用籐條幫紮，發展到榫卯相接，並可推知是由幾間房子組合成群建築了。近年在成都第十二橋發掘出商代早期建築遺址，殘存大批木構件，形式為宮殿群，有榫卯，有圓形柱洞和方形洞。木結構的工藝水平已很高了。在房屋屋面和門窗，也都是在幾千年前都已成形，如陝西周原出土的青銅守門鼎正面有兩扇大門，左右有方形窗。春秋時代燕樂採桑射獵圖案青銅器，在故宮銅器館裡所展示出的拓片，在建築右側上角斜出一角脊，

上面還架一鳥，這都是反映早期建築形象。在考古工作中，還發掘出過商代加固木材交接處的銅構件，到了漢代製造的陶樓，給人的印象是從原始穴居上蓋房子，從低層發展到多層，屋頂的坡度也是從原始社會在地上立木柱，再從上往下順放長木，如後世竹傘所組成的撐條式樣。現在陝西岐山一帶民居，尚有這種順放之木構式，名曰順水，在順水上橫向鋪苫短木或茅草之類，然後在其上再以土泥苫之，順水之意，從屋面功能向下流水而言，現在少數民族地區仍保存的穿斗式結構，其屋面仍是長坡度順水。後世結構發展複雜，構成舉折、舉架，屋面坡度構成兩坡或四坡等。茲以封建社會構成屋架簡單實制而言，構成屋架首先是在所定屋的縱深兩方，立木柱，立若干排，在兩柱之上架樑，在樑上中部定出距離空間，在空間的相距兩點處，再立小柱，而後在小柱上架一短樑，在短樑上，如下層樑上一樣，再立小柱，再架短樑，逐層上疊，愈往上樑愈短，構成數架的梯形坡度，分向梯形坡度上橫向架木名為檁木。在檁下支托木枋，各為檁墊枋。然後在檁上順鋪短木，名為椽。在椽上再順鋪木板，其長度為上下檁之長，名為望板。有的為了節約木材，其長度僅為一至數個椽的空檔橫鋪望板即可。在其上再苫以泥背或灰背，而後劃出排列壟數線，先鋪以板瓦，在兩行板瓦交接處，扣以筒瓦，屋面造型，形成兩行凸出，筒瓦之間現出板瓦凹入的溝道，有凸有凹的柔和線條，望之如田地麥壟。雨季水由兩壟凹下溝道下流，大雨如垂幕細瀑，小雨若銀簾下垂。祖國屋面造型藝術，在世界上具有獨特之風格。

　　中國木結構的框架技術，是我國獨特的建築文化，它對建築的穩定性，是值得我們進行研究的課題。立柱向中心傾斜是原始社會穴居架木之法演變而來。中國木結構組合習慣，使用斜撐力量和榫卯結合，它的科學性不能等閒視之了。先以立柱言之，有側腳升起之法，何謂側腳？即建築物的柱子不垂直於地面上，略向中心傾斜，平行的柱有樑銜接，橫排柱子有枋相連，向中心略斜即各側腳。每面中心柱子，向四角逐漸加高一些，

名為升起。這兩項措施，雖都非顯著大觀，但整體建築即收到穩定的效果，若遇地震，能加強它的拉力。有的柱子使用管腳榫，嵌入石柱礎內，有的柱子五分之一插入帶洞的石礎中，其下墊以石板，名叫套柱礎，更加強了穩定性。再則是木結構使用斜撐，從唐宋以來使用的義手即屬此類。它是將義手立在平樑之上，其上部撐在脊槫之下，這種結構法，能增加水平抵抗的效果。據日本人著作，使用斜撐是抗震的最高能力、最高結構，在中國的木構牌枋、四柱三間、四柱五間都有斜撐柱（在北京只有大高玄殿牌樓無戧柱，其結構在夾桿石、柱入地深，其做法當另文論之），它的抗震效果很強，無論是斜撐或平行，若顯示最高能力仍須有合理性的榫卯相輔而成。各個木構的結合若在榫卯上以直插榫為法，則它的拉力不強，對抗震有極大的弱點。在地震顛簸和左右晃動之下，最易將榫卯拔出，如柱如樑如槫等大型建築簷下之斗拱，亦是榫卯相接的構造。樑與柱、斗與拱都不是直接插入，而多是卡接之法，尤其是在樑柱額枋之結合，其工藝有多種榫的，造型有大其頭而瘦其尾者，有首尾大而瘦其腰者，有寬其腹而兩頭尖窄者，其卯亦如其型，名詞有饅頭榫、馬蹄榫、螳螂榫、銀錠榫等，均是卡入卯口內不易一拔即出。這種工藝不僅能使木架延年不散，而且有耐拉性，對於抗震亦具有吸收地震能量之功能。我國同時在簷柱上托兩間之枋，除用耐拉榫外，還用雀替將枋與立柱接連一起安裝，兩枋雀替是用整木製成，將立柱上端切出一立形口，雀替卡入立柱中，承托兩枋增加拉力。到十七八世紀，清朝更多在具有科學性的榫卯之外，用鐵活加固，將兩枋聯成一體，斗與拱相互結合之間榫卯，廂卡牢固，即遇地震亦能吸收震動能量，而不致鬆散。著名建築史學者陳明達教授將宋代《營造法式》卷二十所列舉的榫卯分為三類結構工藝：

一、鋪作斗口，懸挑構件均為下開口，與懸挑成正交的構件均為上開口，這使懸挑構件因卯口而影響其強度。

二、四耳斗即十字開口的交互斗、櫨斗、斗口內所留隔口倉耳及華拱

拱身，都是保證各構件結合不致產生錯動的方法。

三、樑額柱等卯口，保證拼接構件受外力不致拉開脫榫，因而直榫少，如有螳螂口、銀錠榫、饅頭榫。

這麼分析更精確地介紹中國木結構榫卯的功能。

近代建築學者，也有認為以榫卯連接木質樑柱和斗拱的組合，由於構件間在一定程度上，可產生部分鬆動，因而對整體結構強度產生不利影響，是一大缺點。但筆者認為對於一切事物的優點與缺點的估價，要在某一特點條件下考查其結果，再給予結論。這就是因為在不同條件下所認為的缺點，也會變為優點，以抗震功能考查樑柱榫卯的銜接，斗拱榫卯的組合，反而能使震動能量在傳播過程中，發生較大的衰減，產生出一定的抗震效果。如在地震能量傳播過程中，因木構件往往發生一定程度錯節音響，在橫波震動後，錯節還能復原。單件木構件，是剛性，兩個剛性構件用榫卯銜接手段結合一起，則有剛有柔，這種剛柔結合的木質構件結合原理，即使現在建築抗震技術中也將具有一定價值。近代日本建築學者才提倡剛柔相濟的理論，而我國則早已有之。

古建中的梯台形框架結構，對建築穩定性及抗震亦發揮很大作用，如柱與地面完全垂直，則整個框架是一個易變的長方體，若柱不與地面完全垂直、略向中心傾斜，則整個框架是梯台形，這樣處理的結構，從幾何學上看則是不變圖形。這樣，地震橫波到來時，框架不易變形，呈現抗震效果。向中心傾斜之柱，在柱腳下還有管腳榫插入石柱礎卯中。

綜觀上述，從地基處理到梯台式框架以及斗拱結構等的綜合效果，是具有科學道理的。我國古代建築藝術表現形式，常常是同工藝結構統一的，以斗拱的鋪作（清代稱出跳）既起着挑簷深遠作用，還有利室內吸收陽光照射，再如大式建築包括宮殿寺廟的朱紅大門，所排列的整齊成行的門釘，給人一種莊重嚴肅的感覺，加強帝王、佛祖的尊嚴高上的氣氛，而又顯示出建築上的藝術形象，其實質上門釘在建築構件上的功能，它是增

強與門扇後背的楅木結合一體的作用。再如屋面鋪瓦的工藝，利用樑架舉架構成屋面成為坡度，在坡度劃出若干壟，如麥田分壟一樣，雨水由兩壟當中之溝流下，大雨如小瀑布，小雨如水簾下垂。還有屋面橫脊兩端龍吻獸、垂脊的龍鳳等異獸，均係構件中的瓦而加以造型藝術。本文不能多為介紹，只舉一斑，以為中國建築藝術與結構統一之特徵。

我們回顧中國建築歷史，其目的非為復古，而是論述古人的辛勤智慧，創造出具有中華民族獨特風格的建築以為今天廣大建築師借鑒，為創造新型的具有科學和藝術性的民族風格的設計。

我國古代成群的建築，首先規劃地形，成群建築在空間組合上，在古代是畫圖於堵，然後定中地形規劃，定中是安排多座多類型之綱領（一九六三年在《中國建築學報》寫過一篇宮廷巧匠樣式雷一文，曾提出定中之事）。定中之後，再作建築組合佈局、規劃，後世匠師雖不畫圖於堵，在巨匠手指口述，其助手當場寫之於紙，即近世所稱之平面圖，再後則詳繪具有立斷面之圖紙，或畫在絹上，注明尺寸，據之以製作燙樣（模型），包括內簷裝修和床榻家具陳設，一望即瞭然每座建築之體型與使用功能。這種設計製圖、製模型工作程序，從資料實樣，六百年中相傳不絕。數百年間從事此項業務的號稱「樣式雷」的世家，其遺物現在仍能探索。至於用料之多寡，古代建築有油漆彩畫、糊、瓦、木、紮、石、土等工種，製磚伐木採燒磚瓦，均各有專司。經費之估算，則有算房任之，完工之後，報銷結算一般與原估算均相吻合，其尾數詳至錢釐小數。檢查數百年前的歷史檔案，工程報銷冊清晰可見。先民之智慧精矣，從宋代《營造法式》到清代《工程做法》兩部專著中，可以考見其所含之科學理論。

施工之程序以整治地基為主，刨槽夯土之功為先行。以北京故宮為例，在七十二公頃地區而言，其地基是滿堂紅的基礎，即遍地均經夯築，如原地部分土質不佳則進行換土再夯築。此法數千年傳統不衰，如三千多年前的殷墟建築遺址，其夯築手法至明清兩代王朝仍傳其術，殷墟地基分

層夯築法，在清代仍繼承其工藝，除反映在官式建築中，民間建築亦用其法。分層夯築是採用榫卯銜接法，即下層夯土面上夯出有凹入小洞窩多處（殷墟建築遺存還有夯窩圖），在其上再鋪一層土進行夯築，則上層對下層洞窩便突入土柱，其中每夯實一層即用一種特製工具築成夯窩，逐層如此，不論數十層或百層，層層如此，則均具有銜接榫卯的結合。這種工藝可保證高牆或河岸免去整體坍塌之現象，在遇地震時地下水上升，全部夯層亦不致全部一時液化，這種技術一直傳到封建社會末期的清王朝。殷商時代的工具已不可得見，在清代猶能上溯其遺制，所以，夯土技術淵源久遠（圖121）。

　　原始氏族社會在蓋房子時所創造的夯工技術，幾千年來在建築工程上，都在繼承着。上面所介紹的各類建築，其地基均施之夯築技術，時代愈近夯土工程量愈大，因為高大的宮殿建築出現了。可以這樣說，沒有原始時代夯打基礎的創造，後世所證明的宏偉建築，是不可能出現的。現在我國還有依然矗立千年以上的古代建築，它之所以屹立不倒，除去在材料上和樑架結構功能之外，夯打的分層地基也起了重要作用。從半坡傳下來的夯土技術，在後來大有發展，到了距今三千五百多年商早期中期，在四川成都十二橋所發掘出來的宮殿群遺址，在地夯土已有了打夯柱的工藝。三千多年的殷商時代，在今河南殷都小屯一帶，發掘出殷商宮殿大片的夯築台基，在夯築技術上發展了台基夯土分層，每層約十厘米累計十層，夯實工程，相當艱巨。由夯打柱洞而發展到夯打台基，這就能夠在上面建築大型房子了。同時在夯打柱基時，在立柱之下，還築有方圓不同的夯土墩，這又是一個發展。在封建社會晚期，管它叫礅墩。小屯建築在土墩上放河卵石，這仰韶文化傳下來的石柱礎，也有放置特製的鍋形和瓶蓋形的銅柱礎，或在柱礎上墊銅片，這是後世稱它為櫍的東西。商代是青銅器時代，到了殷商時期更可以想見當時冶煉技術和它的生產能力，這是在發展史上的新貢獻。一九七四年，中國科學院考古所在河南偃師二里頭發掘

121 紫禁城夯土地基

一座大夯土台基，東西一百零八米、南北一百米，其邊緣部分呈緩坡狀斜面，上有質地堅硬的料姜土面。因此可以推知，這就是後世房屋周圍用磚砌鋪散水部位。一九六五年發掘兩千多年前戰國時代的建築物，發掘地點是在河北省易縣燕下都故城。報告介紹，原來宮殿群的舊址，是由一個大型主體建築基址和若干有組合關係的夯土組成的。這種遺存是多座房子建築在一大片夯土方上，有的地方在牆基下放有石條，又可以推論後世建築牆下的地栿石即由此發展而來（《考古學報》一九五六年第一期）。一九五〇年發掘西安西郊漢代建築遺址，從遺址觀察，中心建築在一個夯土台上，土台上部直徑六十二米，底徑六十米，這是大型的夯土工程。而土台上部比下部噴出一米邊緣，這和後世大建築的須彌座下部收縮的造型極相似。一九五九年發掘唐代長安宮殿群，其中有麟德殿、含元殿，建築史學者根據其遺址科學地做了復原圖，都是高層重簷建築，若沒有堅固的台基是建築不起來的。越來越多的出土文物資料，都足以證明夯土技術的發展給予後世建築發展以重要的影響。古代統治者生前享受、死後厚葬，他們的地下宮殿工程都是巨大的，近年以來所發掘出漢墓、唐墓已歷數百層，夯土工程量之大至為驚人，有的還用磚發券，堅固異常。在夯土牆壁上再加以抹面處理，繪以壁畫，成為畫廊。在一九七一年發掘陝西唐懿德太子墓，墓道壁畫中有一幅三重闕樓建在三座高台基上，這可能是唐代建築的寫生，根據對唐宮殿建築群等唐代建築遺址的發掘研究，可以推斷這三重闕樓的高大台基，同樣有着巨大的夯土工程，一九七二年在湖南長沙馬王堆發掘出漢朝軟侯家的墓，兩千多年的屍體不腐，殉葬品大都完整。古代在防腐科學上的技術震驚世界，我國科學界已分別從各方面進行了科學研究。在墓穴的土方工程方面，據長沙馬王堆一號漢墓發掘簡報介紹：

墓口至墓底深十六米，墓坑中填有沙性的五花土並經夯打，夯層厚四十至五十厘米，夯窩直徑八厘米，木槨四周及上部填塞

木炭三十至四十厘米，共約一萬多斤。木炭外面又用白膏泥封固，厚度六十至一百三十厘米。

我認為，除了溫濕度等條件以及白膏泥、木炭的防腐作用外，經過夯打的沙質五花土層，對於屍體和隨葬品的保存，也起了一定的作用。

早期夯打基礎有素土、黏性土或摻碎陶片等。到了殷商時代，柱根部分又有銅的做法，在大片台基分層夯打辦法多至十層，每層十厘米。這種做法一直傳到封建社會末期，即所謂一步土一步碎磚，調換鋪墊，或用三合土分層夯打（宋代叫布土），由十幾層到三十層，每層合營造尺五寸，約合十五厘米。殷墟小屯建築遺址，還留下了不少夯土窩，在兩層之間揭開後，上層下面突出一個小土柱，下面一層上面凹進一個小洞，極似子母扣形狀，也可以説榫卯式夯土層，這在夯築技術是一種新的發展。一九七二年湖南長沙馬王堆軑侯家墓，在發掘報告中也有夯窩的介紹，我認為即殷商小屯榫卯銜接式的夯層。中國古代工程技術專書，現在還未發見漢唐時代的。到了十世紀的北宋時期，宋代管工程的大臣李誡，總結古代傳來的工程技術，寫了在世界上也是較早的一部工程做法《營造法式》，其中有夯土一章，記載詳明，原文如下：

　　每方一尺用土二擔，隔層用碎磚瓦及石札等亦二擔，每次布土厚五寸，先打六杵（二人相對，每窩子內各打三杵），次打四杵（二人相對，每窩子內各打二杵），次打兩杵（二人相對，每窩子內各打一杵）。以上並各打平土頭，然後碎用杵輾躡令平，再攢杵扇撲，重細輾躡，每步土厚五寸，築實厚三寸，每布碎磚瓦及石札等厚三寸，築實厚一寸五分。

法式所稱，每窩打幾杵，次打幾杵，係指頭夯二夯而言：頭夯二人打

六杆，即二人相對每人各打三杆，二夯二人打四杆，即二人相對每人各打二杆。所稱「躧令平」，是由二人用腳來回踩踏，初步踩平；所稱「攢杆扇撲」，是不分夯窩而是用自由的找平打，清代術語叫「高夯亂打」；所謂「重細輾躧」，是再用腳加細踩平。這都是前代傳下的。再傳至清代，又總結了一部工程專業書，名為《工程做法》，附一部《工程做法則例》。在《工程做法》中載：

> 如牆垣等處地基夯築，必須刨起現在之土，方可夯築，是以謂之刨槽。應將所刨之長、寬、深各丈尺開明。若夯築灰土，以每深七寸築實五寸為一步；其或築打大式夯、小式夯，大夯若無石灰即名素土，每深一尺築實七寸為一步，屋內填廂以礌礅欄土之內填土，即各填廂，亦與夯築灰土相同。

《工程做法則例》又載：

> 凡夯築灰土，每步虛土七寸，築實五寸。素土每步虛土一尺，築實七寸。
>
> 凡夯築二十四把小夯灰土，先用大礅排底一遍，將灰土拌勻下槽。頭夯衝開海窩寬三寸，每窩築打二十四夯頭，二夯築銀錠，每銀錠亦築二十四夯頭。其餘皆隨充溝。每槽寬一丈，充剁大梗、小梗五十七道。取平、落水、壓碴子，起平夯一遍，高夯亂打一遍，取平旋夯一遍，滿築拐眼。落水，窩夯三遍，旋夯三遍，如此築打拐眼三遍後，又起高礅二遍，至頂部平串礅一遍。

宋代所稱躧令平，清代稱為「納平」，是用蘆蓆鋪在上面，然後再輾躧，這也是一個改進。宋《營造法式》未提用礅的工具，在工程上使用鐵礅

的確切時間尚待研究。清代的碱是用熟鐵鑄成一大鐵餅，小的六十市斤，大的八十市斤，最大的一百二十八市斤。大碱上留洞眼八個，每洞眼穿繩二條，共十六條，由十六個人各執一條，同時提起，高低以平為度而後落下，高碱提高到頭部，串碱離地約半尺。所夯築銀錠是兩夯窩之間的空當距離，兩夯窩打過後，相距的空當即成銀錠形。大梗小梗是銀錠打過後擠出的土梗。所謂亂打和旋夯都是自由式，將不平之處夯打找平。

　　關於殷墟建築遺址中，有榫卯式夯窩層，這種技術一直傳到封建社會後期。清代官式夯土有打拐眼的做法，應是由殷商繼承演變而來。清代做法是凡夯土必落水（即灑水），尤其是打拐子時，是在已經夯實的質地堅硬的夯土上打，不落水則不易使拐子鑽入，但落水以潮濕為度，不能沾夯成泥。拐眼工序是一種特殊夯築法。從殷墟建築遺存可以知道，幾千年一直是在繼承着，在夯築工程上使用。在宋代《營造法式》書中沒有記錄，到了清代才出現術語叫「拐子」，又稱「使簧」，意義和功能更明確介紹出來。它的作用，是使上下兩步土層扣在一起，如同木結構榫卯之功能，是在遇水遇震不致一時垮倒。小屯面臨洹河，這個河流每年都有氾濫波及小屯，分層夯築可以保證夯土基不致一下子沖壞，若在地震中地下水上升也同樣起到這種作用，它和木結構榫卯剛柔相濟相等，所以後世拐子工程在河堤、泊岸、城牆、陵墓大型基礎都必須採用此措施。殷商時代這種工序的工具沒有留存下來，但小屯遺址夯土分層上下銜接的實物狀況，和後世用拐子留下的夯層一樣。清代末年老瓦工康福成曾參與修建葉赫那拉氏慈禧和光緒帝載湉的陵墓工程，據其口述所使用的拐子呈「T」形，橫木、立木均圓形，立木下端是方形，其下是桃形的東西，是用鐵製成，上端有方形眼，將立木方形頭卡入牢固，成為一個木柄鐵鑽頭，鑽入夯層用力右拐轉動，拔出拐子後，土層即成拐眼，鑽下的土柱即深入下層。現在陝西西安民間在夯土工程中，還能見到類似拐子的工具，一九五九年曾在一個工地見到。

恩格斯曾經提出：「勞動是從製造工具開始的。」現在從原始氏族社會所發掘出的生產工具，大體是石斧、石缽、石鑿、石鏟、石刀、石磨盤、石砧、石矛頭，還有木製工具木杵、木鏟之類，此外還有用獸骨製造的。各種工具都有多型，大小厚薄不一。新石器時代出現了複合式工具，用木棒綁上石器。到殷商奴隸社會，人們的勞動工具在石器之外又有木製工具和金屬工具，商代末遷殷以前已經有了青銅器。商代前期的青銅器，製作比殷商早幾百年，在鄭州已有出土。一九七二年在河北省稿城縣台城商代遺址中曾發掘出一件完整的鐵刃銅鉞，也可以叫它為鐵鍬，一說是隕鐵，經冶金部門化驗結果，曾認為是熟鐵，但又不同現在生產方式的熟鐵（《考古》一九七三年第五期）。若是隕鐵的話，在錘打時也必須加熱才行，這個問題還有待於進一步化驗研究，對此我們建築工作者，在這個領域裡無發言權。但有一點可以肯定，自從有了金屬工具，我國建築結構、造型都飛躍發展，如樑架、舉折、榫卯交接，建築發展到重疊樑架高層的木結構，都與金屬工具的運用密切相連。即以地基而論，估計殷墟小屯土層，所謂子母式的夯窩，是需要利器才行，木製工具、石製工具是人工製成的，也需要金屬刮削器製作，所以在殷商時期的鐵，是隕鐵或是熟鐵，即已能製造鉞的工具，就一定要應用在生產上。

我國夯土技術，幾千年來不斷發展，同時還因地制宜就地取材，出現和使用多種建築材料。在祖國廣闊的疆土上，北從黑龍江，南至廣西、廣東、福建、海南島，廣大農村和城市都利用夯築技術蓋房子。建築夯築，是我國具有特徵的傳統技術，無論蓋什麼樣的房子，首先要刨槽做地基，高級一點的用三合土夯築，普通的用素土。以首都北京為例，大型建築包括宮殿、廟宇和衙署、府第，房基都是用三合土或一步灰土、一步碎磚，這是八世紀宋代以來官式做法。早期夯土層有十餘層者，明代北京故宮建築地基有多至三十層者（故宮北上門拆時即是）。北京地區的三合土是以灰土為主，比例為三比七，每層夯後使用水活，再夯之後再續土打下層。一

般房子則用純素土夯築，或就地取材酌加骨料，如碎磚之類（廚房必須用純黃土加灰）。

板築牆壁，也屬於夯築範圍，它是加板框築高牆，一般是備木板四塊，高一尺二寸，長八尺至丈餘，夯築時先築牆的兩堵頭作標準，堵頭是梯形的撐子，牆的厚度收分，是依照堵頭模式逐板往上夯築，兩旁用槁桿夾住木板，稱為夾桿，使板不走動。在兩板之內填入潮濕土隨即夯打，第一板打完接打第二板，在第二板打完後再上第三板，第一板所築之土已穩定，即撤下第一塊板，疊在三板之上作為第四板，以此交替使用。一般牆打至六七板為度。有的打完第一板，在夯土上挖凹形溝，再續填第二板的土，打完第二板時，兩板的夯土，可達到用簀鎖的效果，或在兩堵頭接夯處創立槽作為兩夯土牆銜接的措施。打到最上層，用土坯鋪上作為牆帽子。在屋面上鋪黍秸、稻草和泥，每年雨季前進行屋面牆帽保養，這就是《詩經》裡所謂「未雨綢繆」的意思。這種夯築牆稻草屋面，一般可使用百年以上。

中國建築科學研究院歷史室，在六十年代曾請各省科技部門提供了一些夯土技術資料，如東北地區吉林省在夯築房基時，它的工序最注重下層，要夯打七遍，再往上續土打二層，有的還加一層小石塊，灌以灰漿，然後逐層夯築灰土。這個地區夯打工具沉重，有超過十五公斤者。哈爾濱為我國寒冷省份，廣大農村住房，大都夯築土坯砌造，土坯的泥摻入雜穀殼等。另外還有一種牆叫拉哈牆，是用黃土稠泥裹入草辮子，長八十厘米，作為筋骨料，兩人操作逐層夯成。所謂「拉哈」是我國東北少數民族 —— 滿族語言，譯成漢語是掛泥牆。在我國南方浙江一帶民居板築牆有多種都是利用當地材料板築而成，大體有大型砌塊牆、普通土牆和砂牆等幾種。

土牆在挖出刨槽土，加水搗拌，愈細愈好，達到粉乾、防雨和堅固耐久起很大作用，當地習慣叫它為「金包銀」。夯土基時，是用木質的或金屬

的工具，將土打成堅密硬土，在它上面蓋房子，使建築物得到穩定安全。

　　浙江天台地區是在施工現場製作大型砌塊，在夯土砌塊挖出凹槽，在其上再夯打第二塊，兩塊之間則現出榫卯式的接連，這和北京用拐子使簧有同一效果。為了加強其連結性，有的還用三根木棒連接兩層土塊。

　　閩西客家住宅地基做法根據當地的氣候條件、土質條件，房屋基礎在刨槽之後填以卵石，灌以灰漿，這是就地取材和防潮的需要。在夯築槽板一半時放入兩三塊短竹片，一板打完還放入毛竹管數根，這種做法夯土牆具有耐久性，可堅強不壞一二百年。

　　廣州市郊區一帶板築牆較多，用黃土、砂土、石灰再加摻稻草。亦有用蠔殼之類易於取得的當地材料為之筋骨，外牆皮為了防止雨水沖刷，用穀糠摻黃土打底，其外用粗砂拌石灰抹上作擋面。

　　在內蒙古自治區所見戰國趙長城為漢代長城遺址，俱是分層夯築，亦摻加草筋或石塊，兩千多年前的夯築工藝，今日仍能得見。

　　以上僅略舉數例，我國夯土之做法材料，顯示出堅固的功能。在我國廣闊的疆土上，各地區各民族幾千年來在夯土技術上都是繼承古代傳下來的技術而加以發展。結合本地區的地理氣候等條件，夯築的材料方法，以適應本地區的需要。如福建泉州一帶夯築土塊時，還加入紅黏性摻料。綜觀全國各地，給我們留下了豐富多彩的資料，在全國解放後，各地區建築師曾經借鑒傳統技術，與現代技術和新材料相結合，設計出更適合廣大勞動人民生活需要，並力求設計出多快好省的和具有傳統風貌的新型房子。

中國屋瓦的發展過程試探

　　歷來談瓦的著作，以古代瓦當為主。瓦當的圖案豐富多彩，是具有歷史價值和藝術價值的文物。但瓦是建築物屋頂的覆件，從建築史學的角度來說，就不能只談瓦當的藝術圖案了。本文想就中國屋瓦的產生、發展以及其形制和構造方面，進行臆測性的探討。

　　從建築發展史知道，人類由巢居、穴居到地面上蓋房子，是在和自然作鬥爭的過程中一步一步發展的，通過實踐、再實踐，由開始營建簡單的茅棚、草屋發展到在屋面上用瓦。中國的發展演變情況，可以作如下粗略的推論。

　　距今大約六千多年前的西安半坡村原始社會遺址，其殘存房屋堆積表明，屋頂表面是用泥覆蓋的。這種塗泥殘塊中摻有植物莖葉，可能是野草或當時主要農作物粟秸。用摻有植物莖葉的泥塗抹屋面，我們可以稱它為「泥背頂」，近代北方民居還有這類做法，但摻料大多為麥秸，因而稱為「滑秸泥」。在距今五千年至四千年左右的黃河流域龍山文化遺址中，沒有發現像半坡那樣草泥殘塊，估計已改為茅草頂了。大概因為泥背頂太重，逐年維修，越抹越厚（半坡遺址屋面塗泥殘塊，有的局部厚達四十厘米左右）對於原始木構架來說是極大的負擔，會使椽木折斷甚至牆倒屋塌。茅草頂輕，比泥背屋面有優越性，所以逐步得到了推廣。在古文獻記載的古史傳說中，相當於原始社會晚期的堯、舜時代，部落首領即所謂「先王」的宮室，都稱是「茅茨不剪」的。在文獻記載中，奴隸制初期的夏、商時代的宮殿，也還是「茅茨土階」。古書《詩經》中有「迨天之未陰雨，徹彼桑土綢

繆牖戶」的話，就是説在未陰雨時，用桑根植物條子之類，捆綁一下茅草，免得被大風颳走或鬆散漏雨。即成語所説的「未雨綢繆」。茅草頂的缺點是容易腐朽及被風吹散落，特別是屋脊及屋面轉折的天溝處，簷口部分因為積水更易腐爛或導致椽木朽爛。於是便創造了用碎陶片覆蓋屋脊或墊襯排水天溝部位。

案經火燒過的泥土可以防水，這在製陶術發明之初，人們已經有了這樣的知識。在《西安半坡》這部報告中已提到泥塗的屋面有燒烤的跡象，這或許是防雨加固的一種做法。大面積燒烤屋面，工藝上是有困難的，其陶化程度當然也是低的。不過這種做法，已顯示出人們用陶質材料防水的匠思。

蓋草頂的局部，除在未雨之前綢繆一下，估計有可能用碎陶片覆壓某一部位。半坡時代既然已使用碎陶片墊在柱根，那麼使用碎陶片壓到草頂上，應是可能的。墊在柱下的碎陶片，經考古發掘，還可看到它的功能。可是覆壓在屋面上的碎陶片，屋倒之後就無從辨認了。不過這一推論如能成立，應是屋瓦產生的前奏。屋瓦的產生就創作思路來説，正是人們企圖代替破碎陶片，定製一批較為整齊的覆蓋屋脊、天溝和簷口的防水構件，目前雖然在田野考古材料中還未證實茅草屋頂用碎陶片覆壓的資料，而從「瓦」字來看是碎陶的象形。碎陶片除見於半坡墊柱根之外，在盤龍城遺址又提供了用碎陶片鋪砌散水的實例；湖北紀南城春秋、戰國宮殿遺址也發見過用屋瓦鋪砌散水的實例；這説明在古代建築上碎陶片的應用方面較廣。近代民居還有用碎陶片（包括磚瓦之類）覆蓋草頂局部的做法，也可以作為上溯古代推測的佐證。近年來在考古發掘中，已為草頂局部用瓦提供了實例，這就是陝西岐山縣鳳雛村甲組遺址所提供的材料。

大約在屋瓦發明之前，就有了「瓦」字，它是燒土器的總稱。所以我認為「瓦」字應是碎陶的象形字。參照民俗學材料，原始社會婦女紡錘也是用瓦，大約即碎陶之類，所以《詩經》裡有生女曰「弄瓦」之謂。至於我們

現在所談的屋瓦，則是最早專門燒製用於屋脊上的建築構件，如古文字的「薨」，《説文解字》説是「屋棟也」，覆蒙在屋脊之上，此字從「草」從「瓦」，可以推測為屋脊上用瓦的。一九七五年岐山縣鳳雛和扶風縣召陳西周建築遺址，都發掘出相當原始的瓦件，尤其是鳳雛被斷為西周早期的甲組遺址所出的殘瓦，數量較少，推測為局部使用的。這種瓦採用古老盤條工藝，瓦件厚重粗放，僅有大約四分之一圓弧的弧度，無筒、板瓦之分。在瓦的凸面或凹面，附有連帶的蘑菇形陶柱或陶環，顯然是用以捆綁在茅茨或椽木之上。覆瓦的部位，估計是屋脊或排水的溝道。用植物條子捆綁是防止下滑，這説明人們用瓦已有一定經驗，決不是初用。屋瓦之初當是模仿陶片，在使用過程中可能出現滑落的現象，後來加上柱、環之類，把瓦固定在屋面上，應是實踐過程中的發展。由此推論，從使用陶片發展到專門燒製屋瓦，這段時間應比西周更早一些。鳳雛出土的這種瓦只有一種弧度，無筒、板瓦之分，但從凹凸兩面分別安設柱、環的構造形制判斷，它是仰覆合用，一仰一覆，也就是後世所説仰瓦和覆瓦，或者説是底瓦和蓋瓦。扶風召陳被斷為西周中期的遺址出土大量殘瓦，其中已有二分之一圓弧的筒瓦，並出現了半瓦當。專門燒製一種覆蓋底瓦壟縫的筒瓦，是用瓦滿鋪全局的需要。也是在反覆營造實踐過程中，人們意識到仰瓦和覆瓦構造功能不同，於是在保持寬大而弧度較平緩的仰瓦（板瓦）的同時，另用一種較窄而彎曲較大的筒瓦覆蓋壟縫。至於瓦當的發明，它不僅為了使簷頭不露泥背而美觀，而且具有構造上的作用，即擋住左右板瓦不使下滑，正是稱為「瓦當（擋）」的道理。《説文解字》將「噹」釋為「田相值也」，即兩壟田的盡處鋪瓦為田之壟。所以至今建築瓦工術語中，還有「瓦壟」之稱。瓦當，即壟下端的擋頭。整個屋面用泥背窯瓦，而且使用了帶瓦當的筒瓦之後，則僅在簷頭筒瓦上設瓦釘即可防止屋瓦下滑。戰國中山王陵享堂遺址出土的大瓦釘，形制與北魏遺物近似，應該就是用於簷頭筒瓦上的。晚期雖然形制不同，但其構造原理還是一樣。例如明、清北京故

宮太和殿等高級建築物，雖然不是在簷頭筒瓦上安瓦釘，但已改為釘釘，並扣上銅鍍金防水的釘帽。由於宮殿屋面坡度大，一般安裝瓦釘三路。屋瓦不斷發展改進，種類也就越來越多。隨着帶瓦當、瓦釘的簷頭筒瓦的出現，簷頭板瓦又有所改進，為了避免簷頭排水回水，簷頭板瓦遂有「滴水」或稱「滴子」的發明。還沒有看見漢代以前的瓦帶滴子的，因之有著錄漢代以前瓦當的書和圖錄，而無著錄瓦滴的書。案東漢明器陶樓簷頭所刻板瓦，有的略具下垂部分，似乎是滴子的形式。《考古》一九六三年第一期載漢魏鄴城調查一文，談到發見板瓦沿頭部位轉折成直角，靠近背面一邊捏成波形。該調查記裡還介紹大同北魏平城故址和渤海上京故址都發見過這種形式的板瓦。另外北響堂山第二窟北齊石刻窟簷上也有表現。《考古》一九七三年第六期發表《漢魏洛陽一號房址和出土的瓦文》一文，所記板瓦也有花頭的，其中一種捏成花卉狀，一種捏成鋸齒狀，這是明顯的滴子。根據這些考古材料，可見板瓦出現滴子是在漢、魏時代。漢魏洛陽出土板瓦長度為四十九點五厘米，寬為三十三厘米，厚二點五厘米，重約十二公斤。製胎時，瓦坯的重量要大於燒成後的兩倍。這樣重的大型瓦件，胚胎鬆軟容易走形，必須用大板承托才能送入窯膛。足見當時工匠技術熟練及工藝之健全。

中國封建社會屋頂，已形成獨特風格的造型。它有長樑、短樑，上部再間施瓜柱（短柱），迭置搭以檁、椽，從而形成由簷部到脊部舉折的折線。在折線的椽上再鋪望板。望板上再苦灰背，形成一條完整平滑的曲線。灰背上鋪板瓦，板瓦壟縫處覆蓋筒瓦，形成溝排水的屋面形式，免除屋面汪深積水之患。由於屋架「舉架」是逐層加高的，這樣做成的屋面上部陡、中部、下部低坡略挑起。清代工匠術語稱屋頂三部分為「上腰帶」、「中腰帶」、「下腰帶」。它不但利於排水，而且造型美觀（圖122）。

屋瓦及各種裝飾圖案，唐、宋以後有了更大的發展。北宋《營造法式》中，僅屋瓦大小規格就有九等，清式則分為十樣，實際亦為九樣。若論類

122 太和殿屋頂坡面

別，列為瓦件類的有百餘種之多。屋面瓦的構件，從總的趨勢來看，到晚期趨於小和薄。武漢建築材料工業學院建陶測試報告，將春秋早期瓦至唐代綠瓦作了測試〔計有春秋早期板瓦（編號二百七十二）、春秋半瓦當（編號二百五十七）、秦五角下水道（編號二百六十六）、漢代圓下水道（編號二百七十三）、唐代綠瓦（編號二百零七）〕，清楚地看出從春秋－秦－唐，瓦的質量是越來越好，燒成溫度高，氣孔少，結構緻密。到了唐代已有琉璃瓦，既美觀，又耐用。明、清以來的陶瓦，一般是小土窯燒成，質量較差；大窯燒瓦均須晾土三年，經過過淋、踩泥等多種工序，製成的磚、瓦質量比唐、宋時代又高。時代愈晚質量愈高，這是合乎規律的。

宮廷建築巧匠——「樣式雷」

一

　　在古籍《考工記》裡記載着兩千多年前的手工業，其中有匠人之職，這是屬於營國修繕的工種，即所謂國有六職，百工居一的制度。在長期的封建社會中，歷代王朝都把這種制度繼承下來，一直沿襲到封建王朝末期明清時代。在今天還為人們所熟悉的清代建築專業世家「樣式雷」，就是由明至清數代相傳的官工匠。

　　「樣式雷」的祖先在明代即是營造工匠，五百多年來一直保持世業，與明清兩代王朝相始終。據朱啟鈐氏的《樣式雷家世考》：「樣式雷」之始祖本江西人，在明初洪武年間即以工匠身份服役，明代末年，由江西遷居江蘇金陵。到了清代初年傳至雷發達及其堂兄雷發宣時，這時康熙朝正在重建太和殿，雷氏弟兄遂以工藝應募到北京，參加了這個巨大的工程。由於在施工中發揮出了優越的技術才能，因而得到了王朝的官職，並傳下了非常形象的故事。在封建王朝時代，修建宮殿安裝大樑和安裝脊吻時，必須焚香行禮。一般是由工部尚書或內府大臣按照儀式舉行。太和殿是皇宮中的金鑾殿，據說當日的清代康熙皇帝鄭重其事地親自行禮，根據傳統習慣上樑要選擇吉時，樑木入榫和皇帝行禮在同一個時間，而這次太和殿的大樑由於榫卯不合，懸而不下，典禮無法舉行。這種情況在專制皇帝面前是大不敬的事，管理工程的大官們急中生智，忙給雷發達穿上了官衣，帶着

工具攀上架木，在這個良工的手下，斧落榫合，上樑成功，典禮儀式如式完成，博得了專制皇帝的喜悅，當時「敕授」雷發達為工部營造所長班，一般人們都看成無上的榮幸，於是就編出了「上有魯班，下有長班，紫微照命，金殿封官」的韻語。這個傳說並不一定完全符合當時情況，但卻刻畫出了這個良匠的湛深技術，並道出了北京「樣式雷」之由來。雷發達的長子雷金玉繼承了父職，並投充內務府包衣旗[1]，供役圓明園楠木作樣式房掌案，以內廷營造有功，封為內務府七品官，食七品俸一直傳到清代末年。直到現在還有他的後世子孫留在北京。

從雷氏後裔所保存下來的圖樣、燙樣以及有關檔案，可以看出中國古代建築師進行設計的過程是有一套完整手續的。對於現存的古代建築實物，像北京故宮、頤和園、玉泉山、三海、承德離宮……輝煌壯麗的古建築群。通過雷氏留下的資料，使我們比較清楚地知道這些建築物是怎樣設計修建的。二三百年來以雷氏為代表的優秀建築師，他們智慧的創造已成為我國民族文化遺產中的珍貴傑作。明清兩代王朝中凡有興建工程，選定地點後，先由算房丈量地面，由內廷提出建築要求，也就是封建皇帝所要享受的要求。這個專制帝王身份的業主，當然是一無所知的，設計任務就落在樣式房裡，以掌案為首的「樣式雷」便進行設計。一位在官木工廠服務過的老工人說：設計初步首先是定中線（軸線），這是中國建築平面佈局傳統方法，過去的「萬法不離中」的術語，就是在一大片方正或不規則的土地上先以羅盤針定方向，而確定出建築群的中線位置，用野墩子為標誌。野墩子釘在中線的終點處，這樣便於以起點為綱，自近及遠，旁顧左右而考慮全區規劃。同現在設計一樣，先繪製地盤樣（平面圖）。在現存雷氏圖樣裡，這種軸線的安排看得很清楚。圖樣有幾種類別：有粗圖，即粗定格局的，有經過修改的細圖，還有全樣和部分大樣圖。在這幾種圖中，有經

1　內務府包衣旗是清代專為宮廷服役的旗人，包衣意即「奴才」。

過初步設計又幾度改變才確定下來的平面佈局（圖123）。第二步再設計繪製地盤尺寸樣，估工估料。這是設計中的大工作，因為中國建築群的佈局是由個體建築組成一個庭院，多座庭院組成一座大建築群，在空間組合上注意建築物高矮的比例，或左右對稱，或左右均衡，或錯綜變化，定出各式各樣的建築尺寸，在佈局上做到勻稱協調，然後通過燙樣（模型）表達出來。燙樣是用類似現在的草板紙製做，均按比例安排，包括山石、樹木、花壇、水池、船塢以及庭院陳設，無不具備（圖124）。陵寢地下宮殿從明樓隧道開始，一直深入到地宮、石床、金井，做到完整無缺。

燙樣的屋頂可以靈活取下，洞視內部，有的並注明安裝床榻位置及室內裝修（圖125）。譬如在一個空曠的廣廳裡使用碧紗櫥、花罩、欄杆、屏風、博古架等，即能將一座大廳間隔出各種生活起居需要的房間。利用這種構件，其效果不僅表現在使用的功能上，而在佈局構圖上也是非常藝術的組合。而且這種裝修構件一般地都能隨時拆卸安裝，有靈活變化用行捨藏之妙。在宮廷庭園建築裡更有條件運用這個傳統藝術。在雷氏資料中，除建築佈局平面圖外，也還有一些裝修雕刻紋樣。完整的裝修圖樣雖然少，但在現存的清代古建築群中像故宮、三海、頤和園以及承德離宮，都有豐富的完整實物，最突出的是故宮乾隆花園裡的裝修，可以說是集古典裝修藝術之大成。由於這座花園是清代乾隆皇帝準備告老時休養之所，所以盡情揮霍由勞動人民身上壓榨而來的財富。在宮殿樓閣中用裝修組合起來的各樣居室，更是玲瓏別緻，碧紗櫥、花罩上的裝飾嵌件，十分豪華，將十八世紀各種手工藝技巧表現無遺。設計這座建築時正是「樣式雷」四世時代，當時雷家瑋、雷家瑞、雷家璽弟兄都供役宮廷。但現存的雷氏資料中則缺這個時期的設計圖樣。過去，宮內情況不能外洩。有關資料在一定時期加以銷毀，現在所存的圖樣、燙樣大都是十九世紀清代同治年間準備重修圓明園的遺物，在這些晚期資料中也能看出了它的科學性和藝術性。再以燙樣為例，它不僅是將建築位置科學地加以安排，同時也還注意美

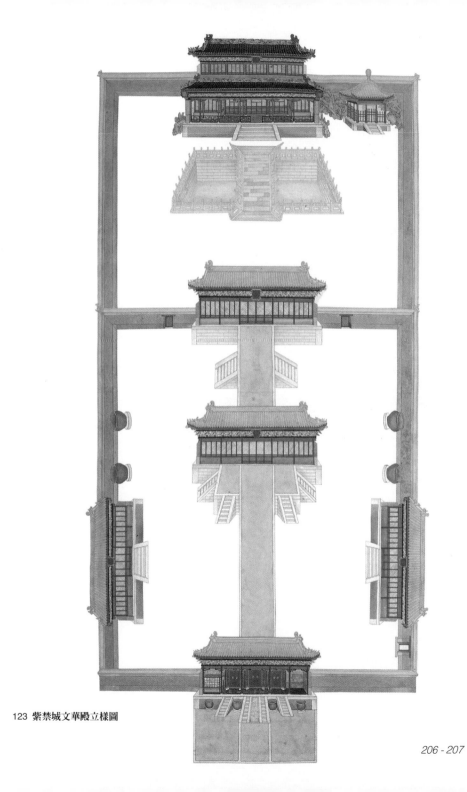

123 紫禁城文華殿立樣圖

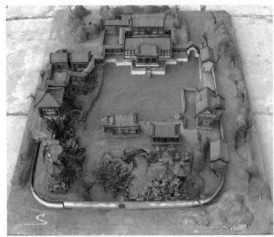

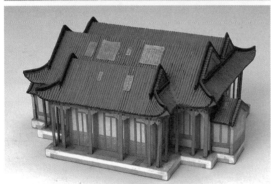

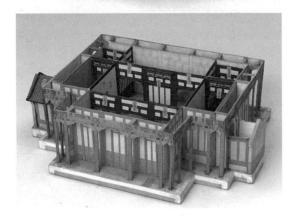

124

125

124　圓明園廓然大公燙樣
125　圓明園勤政殿燙樣

觀，適當地表現色彩感，像綠水灰牆，色調清新可喜。這樣具有色彩立體式的模型，藝術地將中國建築群以長卷繪畫式的佈局手法和起伏迭落，錯綜有致地安排表現出來。通過雷氏的圖樣和燙樣，使我們知道在幾百年前的建築師就能做得這樣出色，是一件了不起的事，我們祖國文化遺產真是豐富多彩。由此可以理解我們前輩給留下的幾種重要建築書籍，如八百年前的宋代《營造法式》和二百年前的清代《工程做法》，以及明清時期私人著述《園冶》、《揚州畫舫錄》等有關營造書籍，都是古代建築師在科學實踐上的經驗總結。雖然它們都有時代的局限性，但這些寶貴的經驗則還值得我們借鑒學習。

雷氏所掌握的雖為楠木作樣式房，以工作性質論係屬小木作，但現存雷氏所製的圖樣則包羅萬象，舉凡宮殿、苑囿、陵寢、衙署、廟宇、王府、城樓、營房、橋樑、堤工、裝修、陳設、日晷、銅鼎、龜鶴、燈節鰲山燈、切末、煙火、雪獅，以及在慶典中臨時支搭的樓閣等點景工程都包括在內，均為「樣式雷」承辦。並且，雷氏在乾隆時還隨着清代帝王南巡，為各省辦理沿途行宮點景。在《樣式雷家世考》中關於雷發達四世孫雷家璽的事跡，有下面一段記載：

> 乾隆五十七年承辦萬壽山、玉泉山、香山園庭工程及熱河避暑山莊……其長兄家瑋則時赴外省查看行宮堤工，先後繼武供事於乾、嘉兩朝工役繁興之世，又承辦宮中年例燈綵及西廠煙火、乾隆八十萬壽點景樓台工程，爭妍鬥靡盛絕一時。其家中藏有嘉慶年間萬壽盛典一冊，記承值同樂演戲、鰲山切末燈綵屜畫、雪獅等工程。

我們在故宮收藏的康熙、乾隆時代的萬壽圖和南巡圖中可以見到那些豪華逼真的點景樓台，在現在看來也是絕妙的美術作品。

雷氏在清代二百多年中在建築藝術、工藝美術上有着多種多樣的貢獻，所以他的名姓，寫在我國的建築史裡。但歷史也告訴我們，所有一切文化上的成就，不是一家一姓天才的創造，而是群眾智慧的綜合，也是歷史傳統經驗的總結。從清代管理工程的機構可以説明這一點，清代內務府裡有造辦處這一機構，它是專為宮廷製造工藝品的工場。在明代皇宮裡有御用監，在西苑裡還有果園場，和清代的造辦處一樣，都是集中全國的良工巧匠為宮廷服務。清代的造辦處在乾隆年間大約有四十個作坊，其中有畫作、木作、如意館、輿圖房、畫院處。這幾個工種都是設計各種圖樣和製作工藝品的地方。清代自康熙、雍正、乾隆起，歷朝皇帝多住在郊園，而以圓明園為主，所以在郊園中都設有各衙門辦事機構。因乾、嘉兩朝土木繁興，圓明園還設有總理工程處、銷算房、督催所、堂檔房，這些機構名稱記載在《內務府衙署集》和《圓明園則例》裡，但並無「樣式雷」供職的楠木作樣式房。朱氏的《樣式雷家世考》是根據雷家所存檔案和家譜編寫而成，稱雷氏供職圓明園楠木作樣式房，其言有據。而在官書裡則無此名，在《內務府衙署集》裡有畫匠房，職掌燙樣子。考清代造辦處設立在康熙朝 [1]，圓明園總理工程處設立在乾隆朝 [2]。雷金玉在康熙朝投充內務府包衣旗後，可能是供役在造辦處木作，到乾隆時又在圓明園工程處服役。內廷一切製作圖樣，造辦處有關各作都要在本作職務內進行設計，不盡由管理工程處以下各房管理。如造辦處中有燈作，即設計製作各式宮燈，《樣式雷家世考》中所記燈節鰲山燈、切末等都是燈作所職掌。另外宮中還有花炮作，即掌管燈節煙火製作和設計。從雷氏歷代相傳的技術來講，「樣式雷」主要之職掌還是屬宮殿設計，其餘設計應當是內務府造辦處各作的合作，雷氏總其成，列入製樣工作範圍內。造辦處各作的圖樣今天已無跡可尋，在雷

1 造辦處設立在清康熙十九年。見清《內務府則例》。

2 見清代內務府檔案。

氏圖樣中還能見到一兩種，也是一件有價值的資料。

雷氏從清康熙朝雷發達應徵到北京修建太和殿，以後其子孫即留在北京，傳到光緒朝時，七世雷廷昌設計修建普祥峪「慈安太后」陵寢工程；普陀峪「慈禧太后」陵寢工程。雷氏一家在清朝二百多年中，從清初修建地上宮殿的太和殿開始，到清末修建陵寢的地下宮殿止，清代王朝結束了，雷氏世世代代供役宮廷的歷史也結束了。在雷氏負責保管的數千件圖樣檔案和百十盤的燙樣，在一九三二年由雷氏後裔賣出，公開於世，因此我們有機會瞭解古代建築設計的程序。通過這些資料和老工人的介紹，知道我們的古代建築師們在長期的工作實踐中，積累了豐富的經驗，同時在工作當中還表現出各個有關工種的配合與協作，這是一個優良的傳統。在雷氏的燙樣中看得出是具備這種特點的。正如老工人說的那樣：「一個大工程下來後，瓦、木、紮、石、土、油漆、彩畫、糊，都要緊密配合在一起。」這種做法也是現在我們繼續採用的。

現在我們正在創造社會主義的新建築，無疑在結構、材料以及功能效果的要求都和過去不一樣了。但對於過去的優良傳統的精神和具有科學性、藝術性的工作方法，則需要取其精華去其糟粕，以繼承和革新的態度進行學習。

二

上文介紹樣式雷祖先在明代即是營造工匠。五百多年一直保持世業與明清兩代王朝始終。並有「上有魯班，下有長班，紫微照命，金殿封官」的韻語傳說。這個傳說刻畫了這個良匠的湛深技術。他又如何體現的呢？

就是說，無論怎樣不規則的地方，在建築群的主體上都能成為規矩之形。周圍餘地則利用大房小牆開道，來彌補它畸形土地空間。在規劃設計時則首先找中，然後繪製地盤圖樣、方案、平面圖。在現存的樣式雷的圖

樣稿中，這種軸線安排看得很清楚。雷氏圖樣有幾種類別。有粗圖即粗定格局；有經過修改的細圖；有全樣圖；有部分與大樣圖。在這幾種圖樣中表現為初步規劃設計和經過幾度修改，最後確定的設計方案。第二步再設計繪製地盤尺寸樣並估工估料。

中國建築群佈局是由個體建築組成一個庭院，多座庭院組成一個大建築群。在空間組合上注意建築物的高低比例和左右對稱或左右均衡或錯落變化，定出各式各樣的建築尺寸，在佈局上做到勻稱協調，然後通過燙樣（模型）用硬質糙板紙表達出來圖樣和燙料，是最重要的依據。尤其燙樣則是建築比例縮小的模型。包括內簷裝飾、陳列家具、床鋪、圍帳等。庭院如山石榭樹、花壇水池、瓶爐陳設、船塢盆景無不俱備。陵寢地下宮殿，從寶頂、明樓、隧道，從開始一直深入到地宮、石床、金井做到完整無缺。現清代宮殿山莊園林等都與樣式雷所留圖紙及部分燙樣對照完全一樣。

自從雷發達的子孫成為世襲官工以來，到了四世雷家瑞、雷家璽兄弟都供役在宮廷裡，是雷氏最全盛時代。反映出雷發達的建築上知識造詣，不僅是施工技術，還具備規劃、設計、施工、繪圖、模型，估工、估料，搭彩起重架，結構及美學多種科技的總建築師。

雷氏所存圖樣內容包羅萬象，在過去皇家建築範圍有宮殿、苑囿、山莊，包括疊山水法和植榭種花等，及陵寢、衙署、廟宇、王府、斗匾、鰲山燈、戲劇切末（道具）、煙火、雪獅以及慶典中臨時支搭樓閣戲台點景工程，均為樣式雷承辦。現在著名的萬壽山（頤和園）、玉泉山、承德避暑山莊、盤山行宮、圓明園等離宮，雷家璽等均參加設計施工。在他家裡所存檔案，還有嘉慶年間萬壽盛典，其中關於製作鰲山切末燈綵在故宮收藏。歷史博物館陳列的萬壽圖、南巡圖沿途點景都為雷氏之傑作。至於圓明園燙樣、頤和園燙樣、皇城門燙樣在故宮中還藏有若干盤，有清二百多年直至清末。

代跋：我與初建的故宮博物院及院區軼事

　　我是老北京人，或者說是世居京城的土著吧。據兒時聽祖父說，先祖是在明朝隨掃北大軍而來，後定居北京的。我生於一九〇七年，兒時讀私塾三百千千。就是三字經、百家姓、千家詩、千字文一類的啟蒙讀物。一九一九年北京爆發五四運動後，當時北京大學校長蔡元培先生提倡辦平民夜校，其宗旨是使一般平民子弟亦可讀書。一九二二年我已十五歲了，於是便來到北大學生會在北大紅樓辦的平民夜校上課。一九二四年夏秋我通過考試升入北京大學史學系。這時我已是十七歲的青年了。

　　一九一一年的辛亥革命雖然廢除了封建帝制，但遜帝溥儀及原皇室成員仍居清宮後半部，並享有「大清皇帝」尊號，不用民國紀年；一批清朝遺老舊臣仍然頂戴花翎，向溥儀跪拜稱臣；大批太監宮女侍衛還在供封建小朝廷使用……這些舉動，引起朝野人士以及民眾的不滿。於是在一九二四年十一月五日，當年控制北京政局的馮玉祥將軍發動「北京政變」之後，將溥儀驅逐出宮。當時京城警備司令鹿鍾麟、警察總監張璧，以民國代表身份的社會名流李煜瀛教授與遜清室內務府紹英等磋商，往返緊鄰養心殿的隆宗門之間，幾經周折。據說遜清室還有令禁衛軍抵抗之意，後懾於國民軍之威勢，始允出宮。從此花翎頂戴的遺老出入宮禁的朝代徹底結束了。

溥儀出宮後，攝政內閣發佈命令，修正清室優待條件，業經公佈施行。「着國務院組織清室善後委員會，會同清室近支人員，協同清理公產私產以昭示大公。所有接收各公產暫責成該委員會妥慎保管，俟全部結束即將宮禁一律開放，備充國立圖書館博物館等項之用，借彰文化而垂久遠。」當時國務院發出一電告知修正優待條件情形，隨之又發一電說明清遜帝溥儀出宮的好處，和將來利用宮殿文物籌辦博物院的意見，這是溥儀出宮改為博物院最早的設想。

　　清室善後委員會是公開的組織。由委員長一人，委員十四人，委員長選任常務委員五人，並有監察員六人，和由當日政府國務院下屬的各部派二三人為委員的助理，名助理員。同時，還讓遜清室指定人員參加。當年還有不少北大史學系、文學院教授、助教及學生被吸收參與，準備做一些具體清查事宜。由於我在史學系，對歷史考古方面興趣極大，教授給我研習課題又是明清史，所以當年經教授和善委會批准，我得有機緣在一九二四年十二月底，進入清室善後委員會。憶當日有教授對余曰：「辛亥革命溥儀退位後，曾於民國六年進行復辟，企圖推翻民國。事未得逞，僅歷數日即曇花一現，以失敗告終。但其再復辟之心未死。一些號稱保皇黨遺老，亦日日為溥儀謀之。現將溥儀逐出皇宮，毀其復辟之心和根據地，是完成孫中山辛亥革命未竟之業，意義重大！」余雖弱冠，聞之頗為興奮，參加皇宮中舊藏文物點查事，還屬於革命事業，得以為榮。

　　清室善後委員會不但是公開的組織，還制定有嚴格的規章制度，如在室內工作時，不得單獨遊憩，不得先進或後退。監視人員須分立於執事人員之間，不得自由來往於事務地之外。由於有極詳明的點查清宮物

品規則和清室善後委員會成員的無私保護，點查文物工作得以進行。當時紫禁城門前有馮玉祥部隊及北京警察廳士兵守衛，工作人員均須佩帶清室善後委員會證章。我雖為漢族，但住家與旗人雜居京城北區，由於溥儀出宮之因，原清室內務府旗人與隨溥儀出宮之人則遭失業，生活已無來源，所以遷怒於清室善後委員會的工作人員。在街上行走時時遭旗人白眼相加。一次我剛從家走出胡同，兩位街坊老者怒視我，對曰：「這個小子參加革命黨了，把他扔到什剎海裡去！」還有不少清遺老為溥儀鳴不平而奔走呼號。故此我在前往紫禁城中，則不敢將證章外露，而掩於衣襟中。

當年我家住在鼓樓大街北側，每天步行到神武門。那時的神武門前遠不是今天的樣子。在神武門前還有一道門，叫北上門。在北上門的兩側有東、西連房，房前各有一道牆向東、西伸延至與景山東、西牆平行，用牌樓連起來。那時從故宮神武門是看不見景山門的。北上門顧名思義是北去的門，是故宮對景山而言的。在東、西連房後還有一條路可以通往神武門，當年我每天就是經過這條路進入故宮的 (圖126)。

初進清宮其地是一九二五年的一、二月份，時正隆冬季節，當年北京平均溫度好像比現在冬季低一些，有時到零下十幾度。一進神武門洞無法行走，因為西北風打得身子直轉，身不由己地撞在神武門洞兩壁，可以說是打着轉進故宮的。進得宮禁，其淒涼之狀躍然入目。每到一院落都是蓬蒿滿地，高與人齊。吾輩青年手持鍬鎬鐮刀為點查的政府官員、教授開路。步入冷宮，寒氣襲人，又無爐火，兩足站地三至四小時痛如刀刺。我在善委會裡是一名書記員，是低級的辦事者，就是負責登記掛籤之役。如某某物品其名稱說出，我馬上登記在冊，然後編出號

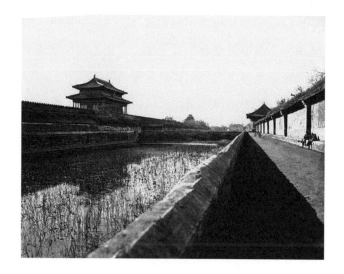

126

127

126 紫禁城神武門外北上門東長房後夾道舊照（作者在清室善後委員會工作時途經之處）
127 （左）清室善後委員會時期的神武門；（右）李煜瀛書故宮博物院區

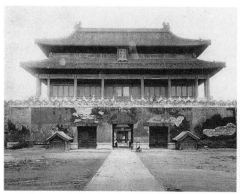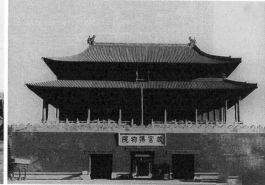

數，隨着將此物上掛上號或粘上標籤。那時我是小字輩，一些年長學者知我不識器物，便親切喊我：「來，小孩子，粘在這上或掛在那個文物上……」不僅如此，我要身穿特製無口袋的工作服，還以白帶繫緊袖口，使雙手無處可藏。此乃以預防發生偷盜之事也。我進入善委會工作的同時仍在北大讀書。一九二五年初，北大文學院史學系助教學生，還利用皇宮檔案編輯一個歷史知識性小型刊物名《文獻》，委我任編輯校對。出至五期，不知何故就停刊了。這是最早利用明清檔案出版的刊物。當時北大諸教授如陳垣、沈兼士、沈尹默、馬衡、倫明、馬裕藻、朱希祖等均提攜我，並同意以半工半讀，就是一邊在善委會點查文物工作，還要到北大上課。

自溥儀出宮後，這座明清王朝皇帝所居之禁地皇宮，即引起各方面人士的注意。紫禁城內究竟是什麼樣子，外面全然不知。那時是由各路軍閥割據的政局，執政府經常變換，強者進，弱者出。當政者無不想控制故宮，而遜清室遺老也不甘心退出他們世代盤踞數百年的皇宮禁地。因此，上述各種勢力圍繞着清室善後委員會展開激烈鬥爭。對於從善委會領導者到一般執事人員，卻是面臨多方面的艱困與時時被扼殺之危險境地。因而，以歷盡艱辛、有理有節應付難局。一方面積極點查清宮文物，一方面為了讓全國人民早日知道神秘的封建皇宮是什麼樣子，蘊藏的歷代傳世珍寶都是什麼。我記得初入善委會時被告之，規定六個月的點查工作，即籌辦博物院。後歷十個月，在一九二五年十月十日由清室善後委員會決定，成立故宮博物院，辛亥革命未竟之業終於完成實現。而我已被批准留院繼續供職。憶當年故宮博物院成立的日子正式確定下來的前幾天，清室善後委員會委員長，被選推為故宮博物院成立之後的

理事長李煜瀛先生在當年故宮文書科內，粘連丈餘黃毛邊紙鋪於地上，用大抓筆半跪着書寫了「故宮博物院」五個氣勢磅礴的大字。李先生善榜書，功力極深，當時我有幸捧硯在側，真是驚佩不已（圖127）。在成立故宮博物院隆重的慶典大會上，已莊重地鑲嵌在原皇宮北門神武門的紅牆上。不過今日故宮博物院匾，則是在解放後，由名家所寫。李煜瀛先生所寫的匾額，及當年我在先生旁捧硯侍側的情景，已成為我在故宮博物院工作七十年的記憶了。

　　解放後故宮博物院獲得新生。建院初期坎坷經歷，對於博物院來說，是皇宮到博物院的締造的院史。對於我個人是親歷。新中國誕生，百廢待興，但黨和國家首先對宮殿群進行整理修繕。從一九五二年開始僅數年內即清理垃圾瓦礫二十多萬立方米。另外成立以工藝技術哲匠為主體的古建維修隊伍和工程技術師共同制定「着重保養，重點修繕，全面規劃，逐步實施」的維修原則。這才使故宮古建築恢復原來的雄偉壯麗。約在一九六〇年，大赦後的溥儀先生在編寫《我的前半生》一書時，曾來故宮參觀，當時由我陪同，當他走到其原住所的宮殿時，驚訝地連聲說真整潔，我都認不得了。

　　我在故宮博物院中，從一名小職員到教授，解放後又被領導任命為副院長，主管故宮業務工作。一九八五年是故宮建院六十年，一個甲子之慶。在紀念會上，與國家主席楊尚昆及文化部部長朱穆之等領導同坐一桌，歡慶建院典禮。會上，有關領導出於院中工作需要和對我的關心，任命我為院中顧問之職。工齡與院齡同庚的我，欣喜之餘，賦詩一首《六十年述懷》：

乙丑入紫禁，今又乙丑年。

彈指六十載，彷彿一瞬間。

桑榆已晚景，伏櫪心不甘。

奮蹄奔千里，直至到黃泉。

在一九九五年建院七十年前夕，有記者採訪我，寫出報導說：「溥儀出宮，單老進宮。」幽默之中，道出我在參加由皇宮締造故宮博物院七十年的工作經歷。歲月蹉跎，光陰流逝，當年參與建院的師友，或過世、或離開，如今故宮博物院中參加建院工作的老故宮人中，只有我一人了。

1997 年

附篇：故宮史話[1]

殿閣巍峨　帝后盤踞

在我國首都北京城區的中心，密密層層地結集着一群非常壯麗的古代建築，看去是金碧輝煌，殿閣沉沉，這就是有名的故宮，是我國歷史上明清時代封建皇帝的宮殿。這個區域，在當時稱為紫禁城，又名大內。當時這裡警衛森嚴，即使是貴到極品的將相大臣，沒有皇帝的特許也不能進去；一般老百姓是連走近城下望望宮牆殿角也是犯禁的。

一九一一年辛亥革命以後，成立共和政體的中華民國，清朝皇帝退位，卻還盤踞着這座宮殿。只有外朝前面的三個大殿開始開放，設立古物陳列所，陳列着由熱河行宮裡移來的一些珍貴古物，公開展覽。到了一九二四年，那個退位的皇帝才帶着家屬全部退出內廷宮殿，一九二五年成立故宮博物院。不久，古物陳列所和故宮博物院兩部合併，統稱故宮博物院，從此故宮才全部統一開放了。但起初門票定價昂貴，也不是一般群眾都能買票進門的。

故宮是一座古城，佔地大約七十二萬多平方米，圍成一個方形。朝南正門是午門。門上有高樓，非常壯麗，這就是五鳳樓。午門之外是舊皇

1 《故宮史話》由單士元先生編寫，作為吳晗先生主編的「中國歷史小叢書」之一，於一九六二年七月出版。由於叢書的書體所限，僅以故宮宮廷史話為主，兼顧介紹故宮中的傑出建築。《故宮史話》出版後，廣受好評，並多次再版，此處收錄全文。

城，皇城的向南正門就是天安門。故宮的北門叫神武門，向北正對着巍峨秀麗的景山。故宮的東門是東華門，西門是西華門。進得午門，一直向北走，先到三大殿——太和殿、中和殿、保和殿；次經乾清宮、交泰殿、坤寧宮；直通御花園，園的正中有欽安殿；再往北就到神武門。這一條從午門到神武門貫通南北的直線上，前後並立着許多宮殿，正是故宮的骨幹建築，構成了全部宮殿的中軸。這個中軸恰恰又安坐在北京全城的中軸線上。在這中軸的兩邊，三大殿左右有文華殿、武英殿；乾清宮、交泰殿、坤寧宮的左右更是重重殿宇，層層樓閣，萬戶千門，目迷五色。這樣的建築結構，這樣的宮殿佈局，真個是宏偉壯麗，氣象萬千。

這座宮殿是明朝初年造成的。當初朱元璋建立明朝，定都金陵（南京），就是明太祖。朱元璋封兒子朱棣為燕王，鎮守北平府。明太祖死了，皇孫朱允炆即位，稱為建文帝。後來燕王趕走了侄兒建文帝，奪得了帝位，這就是明成祖。他在即位的第一年，即永樂元年，就把北平府改稱北京，隨後又在北京建築了一座新皇宮，規模十分宏偉。永樂十八年就正式遷都到北京來了。以後歷代皇帝繼續增修改建，自然更是雄壯華麗了。這座宮殿，一直保存到今天，就是我們人人可以去遊覽的故宮。

公元一四〇七年（明成祖永樂五年），明朝皇帝集中了全國著名的工匠，並且徵調了二三十萬農民和一部分衛軍做壯工，在北京大興土木，開始建造皇宮，到一四二〇年（永樂十八年）才完成。以後歷朝還繼續修建。這些工匠和壯工流血汗，絞腦汁，辛勤勞動，修成了這座規模宏偉的宮殿，卻沒有能夠在明清兩代的史冊上留下他們的名字。

這些前前後後為修建這座皇宮出力的工人，在某些文獻上也還可以零星地查到幾位，如明朝：

楊青，瓦工，永樂朝在京師營造宮殿；

蒯福，木工，永樂朝營建北京宮殿；

蒯祥，木工，永樂正統兩朝營建北京宮殿；

蔡信，工藝，永樂朝營造北京宮殿；

蒯義，木工，永樂朝營造宮殿；

蒯綱，木工，永樂朝營造宮殿；

陸祥，石工，宣德朝營建宮殿；

徐杲，木工，嘉靖朝營建三殿；

郭文英，木工；

趙德秀，木工；

馮巧，木工；

清朝的梁九，木工。

但是除了這寥寥幾個人之外，其餘都無姓名可考了。

修建這座宮殿的木料，都是由四川、貴州、廣西、湖南、雲南等省的大山上採伐來的。當時運輸條件很差，據說大樹砍倒以後，要等待雨季利用山洪從山上沖下來，然後由江河水路運到北京。一根作棟樑用的大材，不知要流盡多少人的血汗才能運到工地。還有石料，更是笨重，大都是從北京附近的房山、盤山等山上開採來的，運輸就更困難了。工人和農民們，冬季嚴寒時節，在通往北京的道路上潑上水，鋪成一條冰道；夏季酷熱時節，在路面上鋪上滾木，造成一條輪道：這樣來運石料。運一塊大石頭，往往要用好幾個人。據說當日為了供應運料冰道用水，就在沿路大道邊上每隔一里左右鑿一口井。由此可見，我國古代勞動人民為了修築這座宮殿，付出了多麼巨大的勞動。可是宮殿蓋成以後，卻成了封建王朝統治和壓迫勞動人民的政治中心，封建皇帝恣意享樂的地方，勞動人民就不能向它走近一步了。

故宮裡最大的建築是三大殿：太和殿，中和殿，保和殿。這三個大殿結成一組，基石都用漢白玉石砌成，高達七米。那太和殿高達二十八米，寬十一間，進深五間，是一座五十五間房子組成的大殿堂。殿內正中有一個大約兩米高的地平台，上面設着金漆雕龍寶座，兩旁有蟠龍金柱，座頂

正中的金龍藻井 [1] 倒垂着圓球軒轅鏡，金碧輝煌，莊嚴富麗。這座殿堂就是過去封建皇帝坐朝的金鑾殿。每年在元旦節、冬至節、萬壽節 [2] 要在這裡舉行慶祝典禮。遇到其他的大慶典或大事件，像新皇帝「登極」、頒發詔書、公佈進士黃榜 [3] 以及派大將出征等，也要在這裡舉行隆重的儀式。在舉行這些大典時，太和殿門前，從露台上起，陳設着儀仗旗幟，連續不斷，南出午門，一直排到天安門。大殿廊下擺着樂器，一邊是金鐘，一邊是玉磬，還有笙、簫、琴、笛，總稱為中和韶樂。在封建皇帝登上寶座時，金鐘響，玉磬鳴，琤琤琮琮，鏗鏗鏘鏘，十分和諧地奏起樂來。殿前陳設的爐、鼎、仙鶴，都吐出裊裊香煙，繚繞宮廷。露台上下跪滿了文武大臣。在這種排場之下，皇帝真像是個什麼「真龍天子」，威勢逼人。

第二座殿叫中和殿，是一座亭子形方殿。殿內也擺着寶座。每當封建皇帝有事去太和殿舉行大典禮以前，先在這個殿堂裡小坐準備一下；有時還在這裡舉行受賀儀式的演習。

第三座殿叫保和殿，在清代，這裡是年終舉行大宴會的地方。參加宴會的主要是各少數民族中的王公貴族和在北京的文武大臣。這是封建統治集團年終的「慶功宴」。清雍正朝以後，進士考試又由太和殿改在這裡舉行。

進士考試要在金鑾殿上舉行，叫做殿試。殿試要作「對策」，寫文章對答皇帝所提出的問題，大體不外乎是如何鞏固統治的辦法。答得符合統治君主的心意，並且書法、文章都很好的，選出前三名列為一甲，就是狀元、榜眼、探花，稱為賜進士及第。其次還有二甲若干名，稱為賜進士出身；三甲若干名，稱為賜同進士出身。殿試錄取的，就是進士了，可以逐步陞官享榮華了。皇帝就是用這樣的手段收買籠絡讀書人的。太和殿、保

1 宮殿內天花板的中部向上凹入成井形，飾以木雕裝飾，叫藻井。

2 皇帝的生日叫萬壽節。

3 科舉例須逐級考試，最高一級是在宮殿上考試，叫殿試。殿試進士，用黃紙發佈名榜，叫進士黃榜。

和殿，曾先後做過殿試的試場。

　　在三大殿之後，走過一片小廣場，正北有座華麗的宮門，叫乾清門。門前金缸、金獅相對排列。清代皇帝有時在此舉行聽政儀式。門中設寶座，皇帝坐着聽各衙門主管大臣依次奏事，叫做「御門聽政」，這是表示皇帝親政的一種儀式。宮門裡面是內廷宮殿，皇帝和他的家屬就住在這裡。乾清宮是皇帝的寢宮。坤寧宮是皇后的寢宮。這兩宮之間夾着一個小方殿，名叫交泰殿。這三座宮殿總稱為後三宮。三宮東西兩廂還有存儲皇帝冠袍帶履的端凝殿，放圖書翰墨的懋勤殿；有皇子讀書的上書房；有翰林 [1] 承值 [2] 的南書房。東西兩側分開着日精門、月華門、龍光門、鳳彩門、基化門、端則門、景和門、隆福門，通向東六宮和西六宮。東六宮、西六宮是眾妃嬪居住的地方。在東西六宮之後，各有五組同式的宮殿，那是皇子們居住的地方。這些就是向來所說皇宮裡的「三宮六院」。

　　御花園裡有許多蒼松翠柏，奇花怪石，樓閣亭台，池館水榭，景色繽紛，這裡不能細說。

　　東南部還有寧壽宮的一個特殊區域，那是十八世紀七十年代建造起來的。這部分宮殿的建造卻有一段有趣的歷史。當公元一七七二年，也就是清朝乾隆三十七年，乾隆皇帝打算在自己做滿六十年皇帝以後，就讓位給兒子，自己做太上皇帝，所以在他讓位之前二十多年，就開始經營太上皇帝的宮殿——寧壽宮，並且還建造了一座花園。在當時，按照他的年齡計算，要到乾隆六十年，他就是八十五歲的老人了。能不能活到那樣高的年紀，當然是沒有把握，所以一再「焚香告天」，祈禱上天保佑他長壽。因而在各個建築物的題名上，都充滿了希冀長壽的意思，如樂壽堂、頤和軒、

1　明清時代，選進士中長於文學、書法的擔任翰林院的官職，伴侍皇帝分任講讀、編撰、備諮詢等事。這些選入翰林院的官，一般都稱為翰林。
2　承值，值班奉侍皇帝。

遂初堂、符望閣等。到一七九五年，他老而不死，果然達到了這個願望。表面上他將寶座讓給他兒子嘉慶皇帝，但他在「歸政仍訓政」的名義下，實際還掌握着政權。他讓位後，又活了三年才死去。

西南部有慈寧宮、壽安宮、壽康宮等宮殿，都是老太后、老太妃等一群老寡婦住的地方，因而這一區域裡佛殿經堂特別講究，讓她們在這裡晚年稱心享樂，妄想再修「來世」幸福。也還有前朝留下來的青年妃嬪住在這裡，倒不是什麼享受了，實際上是用這樣的囚籠禁錮她們的終身。

環繞皇宮有宮城，即紫禁城。保衛着紫禁城的是皇城。皇城外面才是都城的城牆。在各座殿堂周圍還有高大約四米，厚大約二米的小宮牆。除了重重高牆衛護之外，還有大批的衛軍在千門萬戶中重重把守。歷代的皇帝都是帶領着一群后妃、皇子、公主、宮人居住在深宮之中，過着窮奢極侈的生活。

專橫凶虐　窮奢極侈

在民間長期流傳着的鼓兒詞裡，提起皇家內廷宮殿時，總要説到三宮六院七十二妃嬪。一般人又常常説皇宮裡是「粉黛三千」。這都是説皇帝妻妾眾多，盡情享樂。這些話是有來歷的。我國古書《周禮》的註疏中記載周朝的制度是「天子後立六宮三夫人九嬪二十七世婦八十一御妻」。這是較早的文獻材料。再翻開二十四史來看看，歷朝都是一脈相承制定六宮額數。漢代、唐代的內廷，在后妃以下還都設有宮官女職，一般都是數百人。《後漢書》裡曾記陳蕃上書給皇帝，批評皇帝在千千萬萬老百姓吃不飽、穿不暖的時候，皇宮裡卻採選了幾千宮女，吃肉穿綢，擦油抹粉，朱紅點唇，黛黑畫眉，算不清的耗費。明代內廷除后妃外，女官有六局，每局下有四司，總數也過百人。永樂朝以後，各局職掌的事務雖然很多劃歸宦官去辦，但是嬪御、宮人還是連年不斷地採選進宮。封建皇帝一般都是荒淫無

度的，如明朝嘉靖皇帝時，一次同時選進宮中有名號的妃嬪就有九人。因為是有名號的，所以寫在史書裡，今天還有數可查，其他更多無名號的自然不見記錄，那就不知其數了。《明史》后妃傳中所記的宮人名號有宮人、選侍、才人、淑女等等。到了明朝末年，宮廷裡「宮女多至九千人，內監至十萬人」[1]。清代後宮有皇后、皇貴妃、貴妃、嬪、貴人、常在、答應等各種等級的后妃嬪妾，此外還要選秀女、宮女，人數也是上百上千的。

這些被選進皇宮的女子是怎樣的命運呢？在明朝的九千宮女、十萬內監經常是「飲食不能遍及，日有餓死者」[2]，至於那些稱妃稱嬪的人，一旦失寵，結局就是被關閉在宮內禁室裡，終生不得出來，甚至還慘遭弄權的宦官謀害。明光宗的選侍趙氏，惹惱了宦官魏忠賢，魏忠賢假傳聖旨，逼死趙氏。當時逼得趙氏將光宗賜給的首飾金珠之類，全拿出來放在桌上，然後上吊自殺。在清朝，乾隆皇帝的皇后被黜廢，同治的皇后吞金而死，光緒的珍妃被推入井中淹死。至於宮女被笞打[3]而死的事，那就更不希罕了。提起明清宮女的故事，不由得聯想到唐代大詩人白居易揭露宮女悲慘處境的詩句：「三千宮女胭脂面，幾個春來無淚痕。」宮女們天天在含淚暗泣，卻還得強作笑臉，奉承君王的歡樂，真是無限淒慘。十八世紀著名文學作品《紅樓夢》曾描述了清朝選秀女的事，那是反映了當時宮廷的真實情狀的。《紅樓夢》第二回中，冷子興說賈府歷史，有一段是「政老爹的長女名元春，現因賢孝才德，選入宮中作女史去了」。第十六回有「賈元春才選鳳藻宮」，「晉封賢德妃」，是由秀女上升得到有名號了。宮門一入深似海，這是秀女的結局。這部小說裡說明了雖然清朝曾規定有名號的妃嬪一年可以會見一次年老的父母，可是這種待遇還須等待皇帝正式發給准許「會親」的

1　清朝康熙諭旨中指摘明宮中舊事的話。
2　清朝康熙諭旨中指摘明宮中舊事的話。
3　笞打，以小竹枝責打。

詔令才行。其實這「會親」也還是一幕悲劇。《紅樓夢》第十八回賈元春省親一段寫道：「賈妃滿眼垂淚，方彼此上前廝見，一手攙賈母，一手攙王夫人，三人滿心皆有許多話，只是俱說不出，只管嗚咽對泣。……半日，賈妃方忍悲強笑，安慰賈母、王夫人道：『當日既送我到那不得見人的去處，好容易今日回家娘兒們一會，不說說笑笑，反倒哭起來。一會子我去了，又不知多早晚才來。』說到這句，不禁又哽咽起來。」又元春向賈政說：「田舍之家，雖齏鹽布帛，終能聚天倫之樂。今雖富貴已極，骨肉各方，然終無意趣。」《紅樓夢》作者筆下的元春，已是一個有名號的妃子，賈府又是那樣的富貴氣派，會親的一幕卻還是這般淒慘，這是文學作品對真實情狀的反映。要論真正的歷史事實，在清朝封建宮廷裡，從來不允許宮人回家省親的，那真是一入宮門，便與親人生離死別，更是悲慘。元妃省親大觀園的事，是曹雪芹表示對秀女境遇的安慰；悲慘情節的描繪，是作者表示對封建制度的反抗。皇帝挑選秀女，緊緊關在宮中不肯放鬆一步；只圖自己歡樂，不顧人家傷心，真是凶暴專橫透頂了。

一九○○年淹死珍妃的水井，現在還照舊保留在故宮裡。這口井更明白揭露了宮廷中專制黑暗的內幕。

珍妃井是一座普通的水井，四面一無裝飾，和東、西六宮庭院裡的井都不一樣，既沒有琉璃瓦蓋頂的小亭，也沒有圍繞着的玉石欄杆。它的引人注意，只因為它是珍妃淹死之所。照現狀看來，井口極小，人是掉不下去的。一位皇妃怎麼會落入這井而死呢？此事說來話長。

原來珍妃是清朝光緒皇帝的一個妃子。當時光緒皇帝看到我國連續給外國打敗，訂立屈辱的條約，自己的政府搖搖欲倒，十分危險，願意變法圖強，以求維持清朝的政權。珍妃擁護光緒的主張，所以光緒很愛她。可是光緒的嗣母西太后極不願意變法，因此對光緒十分不滿意，連帶也恨透了珍妃。西太后使出太后的威勢，常常虐待珍妃，後來竟把珍妃打入冷宮，不許與光緒會面。義和團入京的時候，據說珍妃正被禁錮在西太后寢

室後面的一個小院裡。

有兩個清朝末年跟隨西太后的親信太監，一個叫唐冠卿，一個叫陳平順，在當初都是不離西太后左右的近侍。在一九三〇年時，他們早已散出皇宮，都是七十多歲的老人了。當時故宮博物院曾請他們做顧問，協助整理故宮的工作。他們曾目睹珍妃被迫投井的這幕慘劇。據他們回憶，當時珍妃禁閉在故宮東南角的一個小院裡，與外人隔絕，按時由門隙裡送進一些食物，寒去暑來，苦苦地度着淒慘的歲月。義和團反帝運動在北京展開鬥爭，八國聯軍進入北京，西太后決定帶着光緒逃走。臨逃時，西太后命二總管太監崔玉桂將珍妃引出冷宮，坐在井旁階上，告訴她：「洋人進城了，恐遭不測，難免污辱，不如死去。」當時就指着水井說：「你下去吧。」在封建皇朝裡，這叫做「賜自盡」。這時隨侍太監都被打發到遊廊拐角處去了，只留着西太后、珍妃和總管太監。據陳、唐二人說，當時井上的小口井蓋石已經挪開，井口掉得下一個人了。他們望見珍妃還和西太后爭吵了半天，細情聽不清。最後聽到西太后大聲說：「玉桂，把她推下去吧！」這個青年少婦就這樣犧牲在水井裡了。隨後，西太后一夥人倉皇地出神武門，逃出京城，繞道到西安去了。珍妃的屍體到一九〇一年才打撈上來。當時又把小口井蓋石蓋好，像現在的樣子。珍妃的同胞姊姊瑾妃，也是光緒的妃子，於西太后死後，在這口井對面的房子裡佈置了一個小靈堂紀念珍妃，於是「珍妃井」就成為這口井的專名了。從這口井上，可以看到多麼兇惡的封建勢力，多麼悲慘的宮廷生活呀。

幾百年來，經過明清兩代，一共有二十四個皇帝居住過這座皇宮。他們都是帶着寵愛的后妃和嬪御，役使着成百成千的宮人秀女，住滿了三宮六院。他們的日常生活都是窮奢極欲，荒唐昏聵。從前老百姓曾經這樣說過：「朝廷裡吃的是龍髓鳳肝，用的是金盃玉盞。」在這句話裡隱含着怨氣和仇恨，是被剝削者控訴的呼聲。現在故宮博物院裡陳列出來的金器玉器，和歷史檔案裡「御膳房」的膳單，都足以證明老百姓說的話是實在的。

在過去的階級社會裡，老百姓被剝削得吃糠嚥菜，缺衣少穿，皇宮裡卻是過着荒淫奢侈的生活。一位參觀過故宮博物院的人說得對：「看到了這種陳列，才知道過去歷史上的農民為什麼要革命。」

在清宮裡有個內務府，是皇帝的管家機關。現在在清內務府的檔案中，還保存着十八世紀乾隆朝直到二十世紀光緒朝壽膳房（皇太后用的）、御膳房（皇帝用的）的膳單。年代較遠的不用講，單說清朝末年同治皇帝初立時東、西兩太后「垂簾聽政」時代的。那時候已是清朝垂死的時代了，可是她們的飲食享受還是那樣奢侈，據說在燕窩菜上，還得用藝術裝點，堆出「萬壽無疆」的吉祥語，祝頌他們統治萬歲。有一張冬季菜單是這樣安排的：

皇太后二位，每位前晚膳一桌。火鍋二品：八寶奶豬火鍋；醬燉羊肉火鍋。大碗菜四品：燕窩萬字金銀鴨子；燕窩壽字五柳雞絲；燕窩無字白鴨絲；燕窩疆字口蘑肥雞湯。杯碗四品：燕窩雞皮；爉[1]魚脯；雞絲煨魚麵；大炒肉燉海參。碟菜六品：燕窩炒爐鴨絲；蜜製醬肉；大炒肉燜玉蘭片；肉絲炒雞蛋；溜雞蛋；口蘑炒雞片。片菜二品：掛爐豬；掛爐鴨。餑餑四品：白糖油糕壽意；立桃壽意；苜蓿糕壽意；百壽糕。隨克食[2]一桌：豬肉四盤，羊肉四盤，蒸食四盤，爐食四盤。

這是固定菜單，還有臨時增加的時菜。皇帝后妃皇族們每天還要貢獻幾品美味。合計起來就有上百數的食品了。這還不算完，這些東西在他們和她們口裡會有時吃得膩煩，因而在皇宮裡還有野意膳房。所謂野意，不外乎是鹿脯、山雞、熊掌、蘆雁等，拿來換換日常口味。據唐冠卿和陳平

1　爉，把食物放在熱水裡稍微煮一下，現在都寫為「汆」，或以「川」字代用。
2　克食，滿洲語，指小吃之類。

順說：西太后每天都是吃菜一百多樣。「傳膳」的時候，在她座前，排列幾張畫金花的方桌，服侍太監由膳房捧食盒端菜，碗用五彩官窯或綠地黃龍碗，上面蓋着銀罩，由幾十名太監按照上菜次序進菜。凡是平日喜歡吃的菜，放在最前列，還要擺上幾個小碟，以便夾置更合口味的東西。據說在一百多樣菜中僅嚐幾種，其餘都是裝裝排場的。除封建朝廷裡的皇帝和太后以外，像后妃嬪侍也都各有宮分，也都是山珍海味，水陸雜陳。他們一餐飯的消耗，抵得上農民多少年的生活用費。他們吃的，不都是民脂民膏嗎？

矛盾重重　深宮劇鬥

皇宮是封建政權的大本營，一切統治人民壓迫人民的號令和措施都是從這個大本營裡發出去。皇宮有高厚的宮城、深廣的護城河、密密匝匝的御林軍在拱衛着，真個是金城湯池，十分鞏固。歷朝專制皇帝又哪裡料得到農民起義軍竟會破城直入；當然更想不到深宮的內部竟也會有一次一次的劇烈戰鬥。歷史事實證明：在階級鬥爭十分尖銳、十分劇烈的時候，皇宮堡壘是不堪一擊的。下面就來講幾件這樣的事。

明代自從一三六八年（洪武元年）建立高度專制政權以來，到了十五世紀中葉，就走向衰落的道路。統治者對人民的剝削一天天加重，不管老百姓的死活。農民終年辛勤勞動的果實，大部分都給封建皇帝和大地主掠奪去了。政治黑暗，官吏貪污，橫徵暴斂，民不聊生，階級矛盾日益尖銳。據史書的記載，由十五世紀中葉到十六世紀，農民暴動此起彼伏不斷地發生。到了一六一六年以後，東北地區的軍事緊急，更是重重疊疊地加派邊防軍餉。到一六二八年（崇禎元年），農民大起義爆發了。當時陝西北部是天災最嚴重的地方，官吏又很兇惡，所有農民都陷於饑不得食、寒不得衣、無法活下去的境遇，被迫紛紛起義。一群領不到驛餉、飢餓難活的驛

卒也參加了起義軍。一六三五年（崇禎八年），起義首領大會於滎陽。在這些首領中，最傑出的是李自成和張獻忠。一六四四年（崇禎十七年），闖王李自成率領一支紀律嚴明的隊伍，得到廣大人民的擁護，一路所向無敵，突破了金城湯池般的城牆壕池，殺進了北京，衝入皇宮，推翻了明政權。當時明朝的崇禎皇帝在宮裡急得走投無路，只得先逼殺了皇后，再刺殺了妃子，然後跑到皇宮後苑的煤山腳下，在一棵古槐樹上上吊自殺。李闖王就在外朝武英殿裡建立政權，處理政事。這個勝利果實後來雖然被從東北乘機入關的清朝統治者掠奪去了，這次農民大起義終於遭到了失敗，可是在故宮裡卻永遠留下了萬眾紀念的農民起義遺跡。現在我們遊覽故宮，走到武英殿，自然會想起當年李闖王領導農民起義的光輝勝利，曾在這殿上建立過農民政權。

清代自從一六四四年順治入關代替了明代，經過康熙、雍正、乾隆三朝，由於頻年用兵，宮廷奢侈，加重剝削，害得人民生活困苦不堪。乾隆皇帝更是揮霍無度，晚年信任權臣，政治腐敗，貪污橫行，人民生活更苦了，因此農民起義和少數民族起義接連爆發。到了嘉慶十八年，河北、河南、山東三省邊界發生了一次規模很大的農民起義。其中北京地區的農民起義隊伍，曾經深入到北京皇宮以內。當時，皇宮裡一部分親信內監也參加了起義組織。一八一三年十月八日，即嘉慶十八年九月十五日，這支農民起義軍在裡應外合的形勢下，分頭由東華門、西華門突入清宮，在紫禁城裡掀起了一場反抗專制統治的劇烈戰鬥，戰事深入到專制皇帝寢宮的養心殿附近。由於事先準備不成熟，而且畢竟是寡不敵眾，這次起義結果是失敗了。可是在故宮內廷隆宗門的匾額上和東北角樑處，到現在還牢牢地釘着當時射出的箭鏃，還留下當年人民反清起義的遺跡呢。

在一八〇三年，即清嘉慶八年，有城市貧民陳德，受不了清廷的專制壓迫，奮起抗爭。他藏刀用計混進東華門，繞到神武門。候着嘉慶皇帝乘輔走到御花園外面時，就由神武門裡西房趨出行刺。在這種場面下去行刺

是十分冒險的，然而他卻孤身奮鬥，出入人群之中，刺傷了御前大臣額附親王、御前侍衛高級勛戚官員等多人。但陳德終究寡不敵眾，失敗被捕，定罪是凌遲（用刀將肉體一塊塊碎割）處死。陳德的大兒子對兒十五歲，小兒子祿兒十三歲，按《大清律》，這樣沒成年的孩子應當是免死監禁，但在這樣的案件中，就不管什麼《大清律》，下令跟陳德一道殺死了。你看，皇帝安居深宮，重重高牆，緊緊保衛，卻還是避不開人民的刀刃。

人民反抗封建統治者的鬥爭矛頭竟直刺入深宮，真不是當時的皇帝始料所及。事情還不僅如此，皇宮內部也常常發生劇烈的鬥爭。這也可以舉幾件事來談談。

在一五四二年，明世宗嘉靖二十一年，宮人楊金英等十幾個人，受到宮廷中的壓迫，痛苦不堪，冒險起來反抗。乘嘉靖皇帝熟睡的時候，用繩子勒住他的脖子，要將他處死。不料當時誤結了活扣，嘉靖竟掙脫了繩結，僥倖沒有死。可憐這些宮人和被牽連在案內的妃子等都被慘殺了。從這件事後，這個凶狠的皇帝便搬到西苑萬壽宮去，不敢住在大內宮殿裡了。還有在一六一五年，即明神宗萬曆四十三年五月，薊州人張差帶着木棍深入大內慈慶宮。這個宮殿區裡住着太后、后妃等，皇帝有時也在這裡。張差竟敢越過了重重警衛，打傷了阻擋的御前衛軍，直衝到內廷的慈慶宮。這個大鬧皇宮的事可不尋常。當時為了這件事，在統治集團中互相詰責，互相攻擊，鬧了個滿天星斗。仔細考究起來，原來是皇宮裡的權貴們爭權奪利，互相傾軋，暗中搬弄，指使這個老百姓闖宮行兇。這不是明明白白揭露了皇宮內部的鬥爭嗎？

清朝咸豐皇帝納葉赫那拉氏為妃。當年東宮皇后沒有生皇子，她卻生了個皇子。咸豐皇帝死後，她的兒子繼位，就是同治皇帝，於是東后就稱為東太后，她就尊稱為西太后了。西太后在兒子做皇帝以後，一心要專權，就用盡種種方法，耍了種種手段，傳說她暗暗把東太后害了。她害死了東太后，還要和兒子爭權。據說同治皇帝就為母親管得太緊，約束得

太嚴，鬱鬱悶悶，年輕輕地就死了。同治皇帝沒有生兒子，死後西太后不為他立嗣子，卻去找了她一個只有四歲的又是侄兒又是姨甥的載湉來。載湉是當日醇親王奕譞的兒子，也就是同治的叔伯弟弟。載湉以弟弟的身份接任同治的帝位，這就是光緒皇帝。西太后原是存心要獨攬大權，專斷一切，才這樣幹的。光緒皇帝繼位之後，西太后對他比同治皇帝管得更凶，一切都得聽命於她。後來因為光緒皇帝主張變法圖強，鬧了戊戌變法的事，西太后恨透了，就把他囚禁在西苑南海的瀛台。於是光緒皇帝也鬱鬱悶悶，年輕輕地就死去了。你看，為了爭權爭勢，自家親屬，甚至母子骨肉之間，竟還有這樣尖銳的矛盾，這樣劇烈的鬥爭，封建皇宮裡的黑暗可想而知了。

文物寶玩　搜刮入宮

在皇宮裡還有一些有關文化藝術的宮殿院落，直到現在還保留着。其中有的是印書局，有的是圖書館，有的是檔案庫，更有特種手工藝工場。這些都是我國文化的珍藏，工藝的寶庫。

首先説説皇宮裡的印書局吧。在三大殿東西兩旁各有一組建築，在東華門以內的叫文華殿，西華門以內的叫武英殿。明清兩代，這裡都是皇帝會見大臣商討國事，或與文學侍從諸臣講論學問的地方。明代皇帝經常叫武英殿中書[1]寫書畫扇面。到了清代康熙朝，在武英殿後成立了修書處，集合很多的文人學士在這裡編寫書籍。這時正是十八世紀初期，中國印刷術大大地發展提高，因而就在武英殿裡開辦了一個印書工場。這個工場曾用銅活字版印了一部大類書《古今圖書集成》。這是一部僅次於明代《永樂大

1　明在武英殿、文華殿、文淵閣、東閣等設大學士。因為這些官是內廷殿閣中的官，所以稱內閣。內閣中設中書舍人的官，執掌書寫機密文書的職務，就是此處所稱的中書。

典》的巨著。全書一萬卷，分五千二百冊。這樣大部頭的書籍，用銅活字版印刷，是一件了不起的事。活字版，就是先製出各個單字，要印書時用單字排成印版。書印成後，拆了版，單字仍然可以利用，再排印其他書籍。這方法就和現在鉛印書籍排版法一樣。這種技術，遠在十一世紀宋朝的時候就已發明了。不過當時是用膠泥製成活字，後來用木刻活字。在西方資本主義國家，直到十五世紀才懂得活字印刷術，比中國要遲好幾百年。到了十三世紀，我國又出現了用金屬製活字的技術。在十八世紀的中國，皇宮又用金屬活字印行《古今圖書集成》這樣的大部頭書籍，這不能不說是印刷史上的一件大事。

清乾隆時連續在武英殿集合文人學者編輯書籍，像四庫全書館就設在這裡。除去編書外，也翻刻古籍，書版有整塊的木刻版，有木刻活字版。木活字版就是有名的聚珍版。翻刻的書籍，准許全國文人學者定購。當時手藝最高的雕版工人，大都集中到皇宮裡的印書工場。我國特產的開花紙、連史紙等上等好紙也都壟斷在皇宮裡。很多學問淵博的人整日在這裡精勘細校，所以武英殿印行的書都是紙墨精良，校勘詳審，跟坊間一般的刻本大大不同。因為這些書是在皇宮裡武英殿刻印的，所以通常都叫做「殿本書」。現在故宮博物院圖書館有殿本書目，其中著錄的即有七百餘種。這些書在現在都是難得的善本了。

皇宮中也有屬於圖書館性質的殿堂。在明代皇宮中有文樓，有文淵閣，就是宮廷中的大圖書館。著名的大類書《永樂大典》有二萬二千八百七十七卷，另有凡例和目錄六十卷，共裝成一萬一千九十五冊，是當時的最大的百科全書，原來就收藏在這裡。這是《永樂大典》的正本。後來又重抄了一部保存在紫禁城外的皇史宬，到了清代移存在翰林院。大約在明亡的時候，皇宮裡的正本燒燬了。存在翰林院的副本，在一九〇〇年八國聯軍侵入北京縱火焚燒民居和衙署時，一部分被聯軍搶走，大部分也化為灰燼了。到清朝末年，殘存的《永樂大典》只有幾十冊了。解放後國

內收藏家曾將散失在民間的零本捐獻給國家，共有二十三冊。在一九五一年至一九五六年間，蘇維埃社會主義共和國聯盟曾先後三次將《永樂大典》共六十四冊送還我國。一九五五年，德意志民主共和國柏林圖書館將《永樂大典》三冊送還我國。明代的文樓現在還存在，那就是故宮中的體仁閣；文淵閣大約就是清代實錄庫的所在。現在故宮裡有清代的文淵閣，是乾隆三十七年在文華殿後新建，專為收藏《四庫全書》的大書庫。當十八世紀八十年代正是清代乾隆在位的時候，曾廣泛地收集全國的書籍，並由《永樂大典》中輯錄重要遺籍，自乾隆三十七年至四十七年（一七七二至一七八二年），用了大約十年的工夫，編成了一部大叢書《四庫全書》，共有三千四百多種，三萬六千多冊。這一套書都是用上等開花紙畫着朱絲欄，用工緻的字體繕寫的。外表裝潢也極精美。當時一共繕寫了七部。第一部就收藏在這文淵閣裡。除皇帝去瀏覽以外，也允許一些文學侍從的大臣和其他高級官員入閣閱覽，所以文淵閣是皇宮裡的最大圖書館。

《四庫全書》分經、史、子、集四大類。書皮分為四種顏色：經部是青絹皮，史部是赤絹皮，子部是白絹皮，集部是黑絹皮。據説這樣分別四庫書皮是象徵春、夏、秋、冬四時的顏色。文淵閣本《四庫全書》在抗戰前曾由北京運往南京，抗戰勝利後未及運回，在南京解放前被運到台灣去了。

第二部《四庫全書》存放在圓明園文源閣裡，一八六〇年英法聯軍侵入北京時被野蠻的英法侵略軍燒燬，與圓明園同歸於盡。第三部原來存在熱河避暑山莊文津閣，現在已移到北京圖書館保藏。第四部在瀋陽故宮文溯閣，現藏在甘肅省圖書館。第五部在浙江杭州文瀾閣，現藏在浙江圖書館。第六部在江蘇揚州文匯閣，第七部在鎮江文宗閣，這兩部都在太平天國革命戰爭時期散失完了。

另外，《四庫全書》還有副本一份，存放在翰林院，當一八六〇年和一九〇〇年兩次外國軍隊入侵時，和《永樂大典》同被毀滅。

皇宮裡有一所宮殿，是一個小型的四庫全書館，名叫摛藻堂。在《四庫

全書》開館編輯時，乾隆皇帝已經六十三歲了，他恐怕不能看見全書編成，所以先選擇其中最精的書籍編一部《四庫全書薈要》，也就是四庫全書的選集。當時編成兩部。一部藏在御花園摛藻堂。這個地方前臨軒榭[1]，右倚小山，古柏參天，環境清幽，確是一個恬靜的圖書館。現在書櫥仍舊，原書也被運往台灣。另外一部本來放在圓明園，也是在一八六〇年與文源閣《四庫全書》同時被燒燬。

在乾清宮的旁邊還有一個善本圖書館，宮殿的名字叫昭仁殿，本是內廷乾清宮的東暖殿。乾隆年間，利用這座殿收藏善本圖書。到乾隆九年（一七四四年），檢查宮廷中由明代以來所藏的宋版、金版、元版、明版以及影鈔本的珍本書籍，排比次序，列架藏在昭仁殿。乾隆取漢代宮中藏書天祿閣的故事，寫了一塊「天祿琳琅」的匾掛在殿中。可惜在嘉慶二年失火，昭仁殿與藏書全部被燒燬。這時，乾隆還沒有死，在做太上皇帝，就又重新集中了一部分善本，編為後編。這個《天祿琳琅後編》，除去在清朝末年為清廷盜賣了不少以外，還有一部分被運到了台灣。所有殘存在故宮裡的和解放後陸續從各地搜集回來的，現在一併都收藏在北京圖書館。

歷代封建皇朝，在皇宮裡都有藏書樓和圖書館性質的建築，收藏豐富的書籍，還有寫書和印書的機構。明清兩代繼承了這樣的傳統。

我們十分清楚地知道：歷代帝王所以這樣做，從根本上說，當然不是為了傳播文化，也不是像他們自己所說的「稽古右文」[2]；他們的真正的意圖是為了籠絡當時的士大夫，粉飾太平，鞏固統治。然而在這種意圖下的收藏和編輯工作，對我國文化的保存和傳流，客觀上也起了相當的作用。

皇宮是皇帝的住宅，同時又是專制政權發號施令的最高機關。明清時代，總理全國政治的內閣，就設在皇宮裡。一切有關全國政治的政令，

1 軒，長廊；榭，台上的屋。軒榭，上有寬敞迴廊的高屋。
2 稽，考究；右，重視。全句是考究古學、重視文事的意思。

都由內閣發出；全國各地向皇帝報告政務或請示，也都通過內閣進呈。因此內閣地區現在還存有兩個大庫：紅本庫和實錄庫。在明朝和清初，這地方叫書籍表章庫。在這兩個庫裡，存有從十五世紀明朝初年直到一九一一年辛亥革命清朝滅亡期間的大量檔案，主要檔案和書籍有揭帖、紅本、史書、上諭檔、絲綸簿、起居注、實錄等 [1]。

　　一七二九年正是清代的雍正朝，當時曾出兵西北地方鎮壓少數民族。雍正皇帝為了便於隨時和大臣們商議軍機起見，特命一些親信滿漢大臣，在他寢宮養心殿牆外（故宮乾清門西）幾間小板房內值班，等候召見。這個地方就叫軍機房，後來改為軍機處。乾隆朝又重新改建軍機處房屋，並鑄造軍機處銀印。一個臨時性的值班房，從此變為永久性的機構，它的職權範圍也不單屬軍事了，逐漸將全國政治都管起來。原來的內閣，就成為只是辦理日常例行公事，頒發佈告，以及保管制、詔、誥、敕（都是皇帝下發的文告）和題、奏、表、箋（都是臣工上奏的文書）等等文書檔案的機關了。真正權力機關轉移到軍機處。看起來軍機大臣好像是有權的，實際不過是承上啟下的高級傳達員。那時候專制政權是完全操在皇帝一人手裡。軍機處並不是決定軍政事務的地方，僅是聽從呼喚的值班房，做點秘書工作罷了。所以軍機處的屋裡，除去有一般的紅漆桌椅以外，就很少裝飾了。現在故宮博物院還按當時原狀陳列，可以看得清楚。原來每天早晨，皇帝將這些軍機大臣叫到養心殿後，在「賜坐」的名義下，讓他們跪在預先放好在地面的軍機墊子上「聽旨」。軍機大臣跪着心記大意，擬出正式的

1　官員報告例行政務，除向皇帝上題本外，同時還向關係衙門投送與題本內容相同的文書，叫揭帖。內外本章（題本）進呈皇帝，經內閣用紅筆簽批在本面的，叫紅本。題本經過批紅後，內閣將本中事件摘要寫下來，另抄成冊，以備史官記注之用，就是史書。皇帝向官民人等曉諭事理和調動官職的文書稱上諭。皇帝所發一般的命令稱詔令，別名「絲綸」。記錄皇帝日常言行的文件叫起居注。記錄每代皇帝一朝歷史事實的書冊叫實錄。

「旨意」，或者出來叫軍機章京 [1] 擬稿謄寫，經皇帝複閱決定後，再分發到有關各部門去。這樣，軍機處顯然是掌握當時專制政府機要文書的地方，所以和內閣一樣，也留下了大批檔案，而且這些政府檔案是更為重要的，成為現在中央檔案館歷史部最有價值的檔案。這些檔案，很多關係到二百多年來政治、軍事、財政、經濟、外交、水利、農業等等的國家大事，是很寶貴的資料。

為皇帝管家的機構，明代叫內府，清代叫內務府，總機關在宮廷裡，附屬機關分散在皇城內外。明代內府有十二監四司八局，由於年代已遠，現在只有幾處街道名稱還留着這些機關的遺跡，像西安門內的惜薪司，地安門外的兵仗局、酒醋局、寶鈔胡同等，都是明代內府所屬機關的所在。清代有十司：廣儲司、會計司、都虞司、掌儀司、營造司、慎刑司、慶豐司；內務府總管各司。此外還有上駟院、武備院、奉宸院，分別管理御用馬匹、武備、園囿等。除此之外，在皇宮裡還有各種特種手工藝工場。我們在故宮博物院古代藝術博物館裡，會看到三四千年來我們歷代祖先留下的精美的工藝美術品，有石器、玉器、陶器、銅器、骨器等等，真是豐富多彩。這種手工藝，從奴隸社會到封建社會，在長時期內逐步發展着，到十四五世紀更特別發達。明清兩朝都曾將國內各地精工巧匠集中到北京來，在皇宮裡或在御苑裡建立工場，從事製造精細工巧的器物，供帝王玩弄享受。在明代，有御用監專管造辦宮廷所用的圍屏，擺設器具，象牙、花梨、紫檀、烏木、鸂鶒木等家具，雙陸、棋子、骨牌，以及梳櫳、螺鈿、填漆、盤、匣、柄扇等。在西苑內有果園場，製作的雕漆，到現在還保存着許多精品。還有馳名世界的景泰藍，也是出自宮廷工場的。到清朝，宮廷的工藝品工場更有發展。從十七世紀後期康熙十九年（一六八〇年），在皇宮中設立了養心殿造辦處，這就是製造皇帝玩賞工藝物品的一個

1 軍機章京是軍機大臣的屬員，俗稱小軍機。

工場。到了乾隆年間，大約有四十個工種的作坊，如：

　　裱作、畫作、廣木作、匣作、木作、漆作、雕鑾作、鏇作、刻字作、燈作、裁作、花兒作、條兒作、穿珠作、皮作、繡作、鍍金作、玉作、累絲作、鏨花作、鑲嵌作、牙作、硯作、銅作、錽 [1] 作、雜活作、風槍作、眼鏡作、如意館、做鐘處、玻璃廠、鑄爐處、炮槍處、輿圖房、弓作、鞍甲作、琺瑯作、畫院處……

　　在這些作坊裡，製造出多種多樣的工藝美術品。各作坊製造這些「活計」，要用金、銀、銅、鐵、錫、鉛、金銀葉、綢緞、綾羅、絹、絨線、絲絃、布匹、氈毯、皮張、蓆片、木竹、紙張、顏料、玉石、瑪瑙、象牙、鰍角、玳瑁、蜜蠟、寶砂、錦帶、絲絨帶、黃白蠟、檀降香、糯米麵、稻穀、煤、炭、木柴、潮腦 [2] 等，都是從各地以進貢名義搜刮而來。製造出來的器物，都是在內廷供皇帝陳設玩賞。故宮博物院成立之後，點收了殘餘的器物，數字還相當可觀。如明清工藝品陳列、宮廷原狀陳列中的物品，很多是出自皇宮工場中製造的。在鐘錶陳列室裡，也還有內廷造辦處製造的各式時鐘。

　　以上所説皇宮裡印書、藏書、檔案和文獻的保存、精巧工藝的製造等事，都保留了文化方面的大量珍貴遺產。此外，像皇宮建築的本身就表現了我國歷代積累的技術創造；皇宮裡各個殿、閣、宮、院等處收藏的大量文物寶玩，又保留了我國歷代精製的藝術珍品。所有這些，都是過去勞動人民在文化藝術上的創造，被封建統治者霸佔了幾百年，現在已重新回到人民的手裡。今後在發展文化藝術、繼承傳統、推陳出新的工作上，它們一定會起着很大的作用，顯示出十分珍貴的價值。

1　錽，馬的裝飾用品。
2　潮腦是潮州出產的樟腦。

歸回人民　面貌一新

　　故宮是千百萬勞動人民辛勤勞動和智慧的創造，長期被封建統治者霸佔着。這座故宮自從一四二〇年建成後，第二年三大殿就被大火燒光。修復以後，在嘉靖朝又被燒。萬曆朝第三次大火，又將三殿燒光，直到天啟朝才修復起來。在明朝二百多年中，三殿兩宮一再燒燬，自然每一次都是要由勞動人民出錢出力進行修復。可是當年專制皇帝是怎樣對待這皇宮的呢？看了下面幾次事件，就可以說明這一點。明朝宮廷中，每年從十二月二十四日至次年正月十七日，是除舊歲、迎新年的狂歡時期，每日放花炮，安鰲山燈，縶煙火，擺滾燈。皇帝升座放花炮，回宮放花炮。正德九年，一位貴族寧王又進了特異的花炮和燈，因而在燈節賞燈時期，乾清宮簷前廊下掛滿了五光十色的宮燈，同時大放煙火，連日不停。不料乾清宮竟被火引着，頓時火光四起，烈焰沖天。那時正德皇帝正待率領宮監到豹房[1]去取樂，臨走，他回頭看了一下乾清宮的火焰，開玩笑地對宮監們說：「這是一棚最好的大煙火啊。」看他夠多麼「豪爽」！到了清代，太和門、乾清宮、昭仁殿等也都遭過火劫。無論明也好，清也好，火燒的原因有雷火，有失火，甚至有縱火，皇帝都不當它一回事，總是表示燒了再建，沒有什麼大不了。辛亥革命後，清朝末代皇帝溥儀還住在故宮後半部。他的管家內務府勾結太監盜賣皇宮中的古物，偷得太凶了，最後將兩所文物最多的壯麗宮殿中正殿、延春閣索性放了一把火，燒個乾淨。現在這塊地方，殿基上還有一片瓦礫的遺跡。

　　從溥儀遷出故宮的時間往上算到一八四〇年鴉片戰爭時候，在將近百

1　豹房，是明朝正德皇帝在宮外特造的離宮，內有各種玩樂，也有許多宮人侍候。在西苑太液池西有豹房。據說這位驕奢淫逸的正德皇帝後來就是死在豹房裡。傳說現在北京東四報房胡同也是明代豹房遺址之一。

年的時期裡，我國淪入半殖民地半封建的境地。當時的皇帝被內憂外患逼得手忙腳亂，哪裡還顧得上修理皇宮，因此這故宮建築就長期失修，坍塌倒壞得十分嚴重，各處垃圾瓦礫成山，荒草荊棘高與人齊。

解放後人民政府就為故宮訂定修理計劃，立即進行修繕。首先清除垃圾瓦礫，在一九五二年至一九五八年間運出的渣土有二十五萬立方米。如果利用這些垃圾修築一條寬到二米高達一米的公路，可以由北京直達到天津。與此同時，更進行有計劃有步驟的維修措施，方針是：「着重保養，重點修繕，全面規劃，逐步實施。」由此在故宮博物院裡設立了古建築研究單位，聘請經驗豐富的老工人，組織專業技術隊伍，在科學研究基礎上進行維修，把故宮作為一個考古學術工作的對象，細緻地加以保護。十年來政府在這個工作上使用的經費已達五百餘萬元，故宮建築也逐漸恢復了原來的壯麗面貌。為了預防雷火，在宮殿上安裝了避雷針；為了進一步保證安全，設置了消防水道，組織了消防隊。另一方面對故宮舊藏的文物也進行了科學的整理，並且逐步補充收藏文物，聘請各種文物專業研究人員進行科學研究，在要求體現思想性、科學性、藝術性的原則下，把故宮好好地佈置陳列起來：有綜合性的古代藝術陳列；有青銅器、瓷器、織繡、雕塑、繪畫以及明清工藝品的專館陳列。為了使現在的廣大人民看看過去封建皇帝在皇宮裡是怎樣生活的，所以還保持一些宮廷歷史原狀的陳列。人們通過這種陳列，可以瞭解專制時代封建皇帝是如何無止境地剝削人民的。在今天，這座過去的封建堡壘已是廣大人民可以自由遊覽，從那裡獲得知識、受到教育的場所。封建朝廷時代和反動政權統治時代已經一去不復返了。我們深深體會到只有人民掌握了政權以後，像故宮這樣一座古建築群才能得到最好的保護與利用。

單士元簡要年表

清光緒三十三年丁未（1907年）

十一月二十一日（12月25日），出生於北京一個貧民家庭。

民國十一年壬戌（1922年）至民國十三年甲子（1924年）上半季

在北京大學學生會籌辦的「平民夜校」讀書，後通過考試成為史學系旁聽生。

民國十三年甲子（1924年）

夏秋考入北京大學史學系。12月27日，成為清室善後委員會工作人員。

民國十四年乙丑（1925年）

1月7日，任命為繕寫書記員。故宮博物院成立後，分配到圖書館。

民國十五年丙寅（1926年）

受陳垣指派，參加軍機處檔案接收，開始軍機處檔案整理。

民國十六年丁卯（1927年）

在許寶蘅指導下編輯《掌故叢編》月刊。

民國十八年己巳（1929年）

考入北京大學研究所國學門研究生。

民國十九年庚午（1930年）

《掌故叢編》改為《文獻叢編》，增出《史料旬刊》，皆任主編。同年，參加中國營造學社，籌編《明代宮苑考》。

民國二十年辛未（1931年）

參與清代內閣所藏文獻檔案的整理。與謝國楨、梁思成、劉敦楨以四庫本

等與陶本《營造法式》進行互校，完成《營造法式》的最後校訂。與瞿祖豫同任營造學社文獻組「編譯」。

民國二十一年壬申（1932 年）

參與圖書館、文獻館南遷文物的檢選及裝箱，留守故宮。

本年開始，在師範大學、中國大學、中法大學、女子文理學院等校，講授《中國通史》、《散文選讀》、《明清歷史》、《中國近代史》等課程。

民國二十二年癸酉（1933 年）

任營造學社「編纂」、「校理」；主持北京圖書館（國家圖書館前身）為中國營造學社參閱館藏善本專闢的研究室工作。

民國二十三年甲戌（1934 年）

與孟心史師以《東華錄》校清代實錄。

民國二十五年丙子（1936 年）

在「中國圖書館、博物館協會」成立大會上宣讀《檔案釋名發凡》。

民國二十六年丁丑（1937 年）

出版《明代建築大事年表》。

民國三十一年壬午（1942 年）

從文獻館調至圖書館。

1949 年

軍事管制委員會文管會接收故宮，以舊職員留用。

1950 年

建議收購中法大學所藏「樣式雷」燙樣及圖檔（翌年，文化部文物局將收購的中法大學舊藏「樣式雷」建築圖檔、燙樣等撥交故宮博物院管藏）。

1952 年

與劉澤榮、王之相商討舊俄文檔案的整理。

1953 年

2 月 26 日，任故宮博物院學術工作委員會委員。

1954 年

工作重點轉向故宮古建築保護。受邀在中國人民大學講授歷史檔案（至 1955 年）。

1955 年

任故宮博物院編輯委員會委員。協助曲阜文管所對孔府檔案作初步搶救。

1956 年

兼任故宮博物院建築研究室代理主任，啟動故宮古建築安裝避雷針工程。

1957 年

任建築科學研究院「建築理論歷史室」副主任，受梁思成委託，代行主任職責。

1958 年

任故宮博物院文物、非文物臨時審查小組成員。任建築研究室主任。任國家建委建築史編纂委員會委員。

1959 年

主持完成「迎接建國十周年」故宮第一次大修。

1962 年

任故宮博物院副院長。對故宮古建築提出「着重保養，重點修繕，全面規劃，逐步實施」的十六字方針。出版歷史小叢書之《故宮史話》。

1964 年

受周一良教授約請，在北京大學歷史系講授「明清檔案」。

1966—1971 年

「文革」開始。1969 年，到湖北咸寧參加文化部系統「五七」幹校。1971 年，到丹江學習「革命文件」。

1972 年

返京，撰寫《檔案釋名淵源》等文。

1975 年

與吳仲超院長考察承德避暑山莊。前往鳳陽考察明皇陵。

1977 年

任《中國古代建築技術史》顧問。

1978 年

任全國政協第五屆特邀委員。中組部下發恢復單士元故宮博物院副院長任命書。任中國建築學會「建築歷史學術委員會」主任委員

1979 年

與鄭孝燮、羅哲文的共同努力下，使面臨拆除的德勝門箭樓得以保留。

1980 年

主持國家文物局、故宮博物院、中國建築學會、國家建工總局、中國建築科學研究院聯合舉辦「古代建築展覽」。任故宮博物院學術委員會委員。任北京市土木建築學會古建園林研究組組長。

1981 年

被國家文物事業管理局聘為學術職稱評定委員會委員。被北京市城市規劃委員會聘為顧問。

1982 年

被北京市人民政府聘為第三屆專家顧問團顧問。任國家文物委員會委員。被中國科學技術史學會聘為名譽理事。受聘為北京市基本建設委員會技術協作組古建園林專業組顧問。中國博物館學會名譽理事。被中國建築學會聘為「園林綠化學術委員會」委員。被國家文物局聘為歷史文物咨議委員會委員。

1983 年

任全國政協第六屆委員會委員。任十八集大型連續記錄片《紫禁城》顧問。被北京《古建園林技術》編輯部聘為編輯委員會顧問。受聘為中國建築學會第六屆常務理事。受聘為北京市人民政府城市規劃顧問組第一屆顧問。受聘為《北京建築史》顧問。

1984 年

被文化部部長朱穆之任命為故宮博物院顧問。被《中國美術全集》編輯出版委員會聘為「建築藝術編」顧問。任中國傳統建築園林研究會會長。為北京什剎海「銀錠橋」題寫欄額。

1985 年

被中國大百科全書出版社聘為《中國大百科全書‧圖書館學‧情報學‧檔案學》編輯委員會顧問。受聘為北京市文物保護協會顧問。文化部部長朱穆之頒予供職六十年榮譽證。被中國檔案學會聘為第二屆理事會顧問。

1986 年

受聘為北京市人民政府建築藝術顧問組第二屆顧問。文化部恭王府修復管理委員會聘為修復工程顧問。任故宮博物院專業職務評審委員會委員。被中國文化史跡研究中心、中國環境文化研究中心聘為學術顧問。被貴州省文物管理委員會聘為貴州文物保護顧問。任故宮博物院工程技術專業職務評審委員會委員。北京市科學技術協會主席茅以升授予榮譽證書。中國土木工程學會頒發榮譽證書。被《中國大百科全書》總編輯委員會聘為《建築‧園林‧城市規劃》編輯委員會委員。

1987 年

中國長城學會成立，受聘為顧問。中國建築學會頒發「從事建築科技五十年貢獻卓著」證書。中國傳統建築園林研究會成立，被推舉為會長。

1988 年

國家檔案局頒發從事檔案工作三十年榮譽證書。出版《小朝廷時代的溥儀》。被北京市建設工程質量監督總站聘為「古建工程質量監督站」顧問。被中國和平統一促進會聘為理事。被北京市社會科學院聘為《北京通史》學術顧問。被北京市文物古跡保護委員會聘為委員。

1989 年

被北京《古建園林技術》編輯部聘為編輯委員會第二屆顧問。被北京史地

民俗學會聘為顧問。被北京旅遊學會聘為顧問。被國家文物局聘為維修工程技術專家組顧問。任「紀念紫禁城落成五百七十周年和故宮博物院建院六十五周年委員會」委員。

1990 年
被北京市人民政府聘為第四屆專家顧問團顧問。出版《故宮札記》。被《北京百科全書》編輯委員會聘為顧問。

1991 年
受市政府邀請,在「頤和園昆明湖清淤工程竣工典禮儀式」啟動開閘放水按鈕。被中國博物館學會聘為名譽理事。國務院頒發享受特殊津貼證書。被北京師範大學聘為「勵耘獎學助學基金理事會」理事。被北京電視台聘為電視系列片《大城歌》顧問。

1992 年
被北京市人民政府聘為第五屆專家顧問團顧問。受聘為北京史研究會名譽會長。被陝西乾縣乾陵文物保護委員會聘為特邀顧問。

1993 年
受聘為定州市修塔委員會技術顧問。被北京什剎海研究會聘為《什剎海叢書》編委會名譽顧問。任中國建築學會史學分會名譽會長。被北京《古建園林技術》編輯部聘為編輯委員會第三屆顧問。被中國經濟文化交流協會聘為名譽理事。為建築設計大師張鎛《我的建築創作道路》題寫書名。

1994 年
被北京市人民政府聘為第六屆專家顧問團顧問。與六十年前舊同仁那志良會面於台北「故宮博物院」。學長啟功書贈會意詩。

1995 年
中央電視台《東方之子》欄目播出「單士元訪談錄」。被北京市文物事業管理局聘為《北京文博》編輯委員會顧問。當選中國紫禁城學會會長。故宮博物院舉辦「慶賀單士元先生為故宮辛勤工作七十年」紀念會。

1996 年

在北京文化發展戰略研討會上提出中軸線保護建議。在內地訪問香港古建
學者座談會上提出香港地區納入建築史建議。

1997 年

與侯仁之將回歸祖國的香港的一抔黃土，撒在北京中山公園社稷壇中央。
自選論文集《我在故宮七十年》出版。被江蘇科學技術出版社《中國民族建
築》組委會聘為《中國民族建築》主審。

1998 年

3 月 28 日，出席居庸關長城修復典禮。4 月 16 日，參加張伯駒誕辰一百
周年座談會。25 日，參加北京市檔案館建館四十周年紀念會。5 月 6
日，與顧廷龍會面於協和醫院病房。5 月 25 日，於協和醫院病逝，享年
九十一歲。